MANUEL COMPLET

THEORIQUE ET PRATIQUE

DU DESSINATEUR

ET DE

L'IMPRIMEUR

LITHOGRAPHE.

MANUEL COMPLET

THÉORIQUE ET PRATIQUE

DU DESSINATEUR

ET DE

L'IMPRIMEUR

LITHOGRAPHE.

TROISIÈME ÉDITION,

REVUE, CORRIGÉE, AUGMENTÉE, ET ORNÉE DE VINGT LITHOGRAPHIES.

Par L.-R. BRÉGEAUT,

Lithographe breveté, élève de M. le comte Charles DE LASTEYRIE.

PARIS,
A LA LIBRAIRIE ENCYCLOPÉDIQUE DE RORET,
RUE HAUTEFEUILLE, N° 10 BIS.
1834.

AVIS DE L'ÉDITEUR.

Les deux premières éditions de cet ouvrage, dont il ne reste pas un seul exemplaire, ont obtenu un si grand succès que, pour satisfaire aux nombreuses demandes qui nous sont faites chaque jour, nous nous empressons d'en publier une troisième que l'auteur a revue avec soin, considérablement augmentée et enrichie de notes que les principaux artistes et imprimeurs lithographes ont bien voulu lui fournir.

Cette troisième édition entièrement à la hauteur de l'art, que l'on peut considérer comme arrivé à son dernier degré de perfectionnement, recevra, nous n'en doutons pas, un accueil favorable de la part du public, si juste appréciateur des productions utiles aux arts, à l'industrie et au commerce.

AVANT-PROPOS.

Au moment où ce Manuel parut, on avait publié sur la Lithographie plusieurs ouvrages, sous différens titres, parmi lesquels nous citerons une Notice faite par un habitant de Dijon, en 1818; cette brochure est peu importante et paraît être l'œuvre d'un amateur des arts : on ne saurait cependant refuser à cette production le mérite d'être venue la première au secours des artistes. En 1819, parut un mémoire de M. Raucourt, ancien élève de l'Ecole polytechnique; cet excellent ouvrage est encore fort utile, malgré les progrès faits dans cet art, depuis l'époque de sa publication.

Une instruction pratique fut donnée la même année, par l'estimable inventeur, M. Senefelder; elle contient toutes les observations chimiques qui ont rapport à

cette découverte, les détails relatifs à tous les procédés, dont il est également l'inventeur; enfin, une application générale et raisonnée des moyens d'apporter à cet art ingénieux une foule d'améliorations.

En 1822, M. Engelmann donna un *Manuel du Dessinateur*, suivi d'un Traité de l'emploi du tampon; ce Manuel est fort intéressant, mais peut-être ne contient-il pas assez de renseignemens sur les rapports directs qui existent entre le dessin et l'impression et qui forment une partie essentielle des connaissances nécessaires aux artistes qui veulent obtenir des résultats satisfaisans, s'occuper eux-mêmes de l'étude de cet art en le raisonnant, et contribuer ainsi plus efficacement aux progrès dont il est susceptible.

Enfin, en 1825, M. Houbloup, praticien distingué, a publié une théorie lithographique que nous avons été des premiers à lire et dans laquelle nous avons reconnu, avec plaisir, que notre opinion était souvent la même.

Depuis la mise en vente de notre seconde édition, plusieurs notices sur la lithographie ont été publiées sur diverses spécialités de cet art intéressant, et parmi elles, nous avons remarqué celles de MM. Langlumé et Chevalier sur la manière d'enlever, au moyen d'un procédé chimique, tout ou partie d'un dessin, sans en altérer le reste, et de faire ainsi, sans donner un nouveau grain à la pierre, tous les changemens désirables.

Nous nous sommes occupés de cette recherche, dès l'année 1829, et nous donnerons des détails circonstanciés sur nos propres expériences.

En 1832, MM. Knecht et Roissy, publièrent, en employant les moyens lithographiques, un petit « Manuel du Litho« graphe ou abrégé des meilleurs procé« dés pour dessiner, graver et imprimer « sur la pierre. »

Ce recueil, destiné sans doute à l'usage particulier des ouvriers de l'établissement que ces deux Messieurs exploitaient

alors ensemble, contient des indications utiles mais trop incomplètes, les auteurs se sont tracé un cadre étroit qu'ils n'ont pas voulu dépasser, car le talent et l'expérience n'ont pu leur manquer.

L'ouvrage de MM. Knecht et Roissy est orné de deux spécimen en gravure sur pierre, dont l'un, qui est une carte générale de la Turquie d'Europe, est d'une exécution remarquable.

Enfin, en 1833, M. Tudot vient de publier une « Description de tous les moyens « de dessiner sur la pierre avec l'étude des « causes qui peuvent empêcher la réussite « de l'impression des dessins. »

Cette description, dont nous aimons a reconnaître le mérite, convient beaucoup plus aux artistes qui ont étudié la chimie, qu'à la plupart des jeunes dessinateurs et surtout aux imprimeurs lithographes qui sont presque sans exception, plus forts en pratique qu'en théorie.

M. Tudot, qui, aux talens d'un artiste, joint des connaissances en chimie, parle

continuellement le langage de la science, et si nous pensons que MM. Knecht et Roissy ont mis trop de simplicité, et qu'ils auraient dû donner plus d'extension à leur cadre, nous croyons aussi que l'ouvrage de M. Tudot est un peu savant.

Pour prouver tout le cas que nous faisons du livre de M. Tudot, nonobstant les observations qui précèdent, nous indiquerons avec plaisir quelques-uns des procédés nouveaux qui nous ont paru mériter une sérieuse attention.

Aujourd'hui, en donnant une troisième édition de notre *Manuel théorique et pratique,* nous ferons nos efforts pour satisfaire les besoins vivement sentis par toutes les personnes qui exercent la Lithographie, en réunissant, autant qu'il nous sera possible, dans un seul volume d'un format si commode, toutes les observations que nous avons été à même de faire pendant plusieurs années d'une pratique en grand, faite dans ses détails les plus minutieux, puisque ayant été chef d'une des premières

Lithographies, puis enfin, breveté imprimeur à Paris, nous avons exécuté par nos mains tous les travaux relatifs à ce genre d'impression, à partir du grainage et polissage des pierres, du broyage de l'encre à imprimer, et du tirage des épreuves comme ouvrier, jusqu'à la fabrication des vernis, des encres et crayons de tous genres pour le dessin, et aux expériences qui s'y rattachent.

Nous ferons aussi connaître les nouveaux procédés découverts par nos collègues, en y joignant nos réflexions personnelles; notre intention étant d'augmenter ainsi les ressources que doivent présenter les ouvrages purement théoriques et pratiques, aux personnes qui se destinent à l'industrie, ou qui cherchent à lui donner un nouvel essor, en perfectionnant ses principes théoriques et la construction des machines qui servent à son exploitation.

Comme l'invention de la Lithographie n'est pas entièrement due au hasard, ainsi que le pensent encore une infinité de per-

sonnes dont quelques unes ont embrassé la profession de Lithographe, nous croyons devoir donner ici une note historique, afin d'éviter qu'une partie de la reconnaissance que nous devons à l'inventeur d'une découverte qui intéresse à la fois les arts, le commerce et l'industrie, ne s'écarte pas de son véritable et légitime objet par suite du silence des apôtres de l'art.

M. Aloys Senefelder, doué d'un esprit inventif, persévérant par caractère, était surtout animé par le désir si naturel à l'homme de devenir indépendant.

Pendant sa jeunesse, il s'occupait de l'art dramatique, et une pièce qu'il fit imprimer lui donna l'occasion d'observer le travail des ouvriers de l'imprimerie et d'acquérir ainsi, toutes les connaissances relatives à cet art.

Il éprouva bientôt l'envie d'imprimer ses ouvrages lui-même, mais la médiocrité de sa fortune ne lui permettant pas d'acquérir le droit qui lui était nécessaire pour mettre ce projet à exécution, il s'attacha

dès ce moment, à chercher un moyen moins coûteux, qui lui donnât l'occasion d'obtenir le privilége qui lui manquait.

Il réussit assez bien à graver à l'eau forte ses ouvrages sur le cuivre, et à les imprimer par le procédé ordinaire; il avait imaginé une espèce de stéréotypage sur la cire à cacheter et sur le bois, mais l'exécution en grand exigeant des capitaux plus considérables que ceux dont il pouvait disposer, il eut recours au projet qu'il avait formé de s'associer avec un de ses amis qui possédait une imprimerie en taille-douce, et de continuer à graver lui-même avec ses moyens particuliers et sans le secours des outils dont se servent les graveurs.

Les difficultés qu'il eut à vaincre lui firent chercher à composer une encre chimique, qui est presque la même que celle dont on se sert aujourd'hui pour dessiner et pour écrire sur pierre, sauf quelques modifications ou additions.

Une découverte conduit naturellement à une autre; éprouvant trop de peine à

repolir les planches de cuivre qui avaient été employées à ses premiers essais et qu'il voulait faire servir encore, il en attribua la cause à la rudesse de sa pierre à débrutir, et songea à s'en procurer de meilleures; il se souvint que sur les bancs de sable de l'Isère, il avait vu des pierres qui y ressemblaient et paraissaient supérieures pour cet usage; aussitôt il entreprit le voyage; mais son désappointement fut grand, quand il reconnut que ces pierres étaient calcaires; il résolut cependant d'en tirer parti, après avoir essayé si elles étaient plus faciles à débrutir et à polir que le métal.

Comme ces pierres sont bien moins chères que le cuivre, il se décida à s'en servir pour ses nouveaux essais en gravure à l'eau-forte; il donna la préférence à celles connues à Munich sous le nom de pierre de Solenhofen et qu'on employait pour carreler les appartemens.

La première fois qu'il en fit usage il était sans doute loin de penser qu'elles joue-

raient par la suite, un aussi grand rôle dans l'art d'imprimer.

M. Senefelder apprit seul et successivement à tracer sur la pierre les caractères d'écriture, la musique, les lettres moulées, etc.

Enfin, un jour, la chose la plus simple et la plus indifférente, à laquelle il n'attachait aucune importance, lui fit découvrir la Lithographie.

Il venait de dégrossir une pierre pour continuer ses essais d'écriture, lorsque sa mère vint lui dire d'écrire le linge qu'elle allait donner à laver; ne trouvant pas de papier sous sa main, et voulant congédier la blanchisseuse qui s'impatientait, il prit le parti d'écrire le mémoire sur sa pierre en se servant de l'encre chimique, dans l'intention de le transcrire ensuite sur le papier, aussitôt qu'on lui en aurait apporté.

Lorsqu'il voulut effacer ce qu'il venait d'écrire, il lui vint dans l'idée de voir ce que deviendraient ces lettres tracées avec

son encre, composée de cire, de savon et de noir de fumée, en passant sur la pierre une préparation d'eau-forte, et d'essayer en même temps s'il ne serait pas possible d'encrer ces caractères de la manière usitée pour la gravure sur bois et la typographie, au moment de commencer l'impression.

L'acide dont il se servait pour cette opération était étendu de 9/10° d'eau, force calculée sur les précédens essais faits par lui en gravure sur pierre.

Cette préparation trop forte, qu'il laissa séjourner pendant plusieurs minutes à l'instar des graveurs, donna à son écriture un relief de l'épaisseur d'une carte à jouer, et les parties légères, telles que les déliés, étaient endommagées.

Il lui resta alors à trouver les moyens d'encrer cette planche sans le secours des outils ordinaires; pour y parvenir, il se servit d'un petit tampon de crin recouvert d'une peau fine; ce tampon ayant l'inconvénient de mal distribuer l'encre et de la

faire prendre aussi dans les interlignes, il en forma un autre au moyen d'une petite planche unie, recouverte d'un drap très-fin à une épaisseur d'un pouce; ce tampon remplit parfaitement son but.

Cette opération terminée il obtint facilement des épreuves sans exercer une pression aussi considérable que celle nécessitée par ses premiers essais de lithographie en creux.

Il appliqua ce nouveau procédé à l'exécution des planches de musique, et forma dès lors (en 1796) une imprimerie en ce genre, conjointement avec M. Gleissner, musicien de la cour de Bavière.

On exécuta dans cet établissement divers travaux avec un succès inégal, tant en musique qu'en adresses et cartes de visites.

Enfin ce fut en 1799 que M. Senefelder, toujours occupé d'augmenter l'importance de ses nombreuses découvertes, inventa la lithographie proprement dite, celle qui existe et que nous cultivons maintenant.

Il serait trop long de citer ici les recher-

ches infinies et les expériences que cet homme infatigable a été obligé de faire pendant plusieurs années pour arriver à ce résultat presque miraculeux, qui, tout en reposant sur des bases simples et naturelles, est resté ignoré pendant une longue suite de siècles, et le serait probablement encore sans les efforts répétés du génie inventif et l'ardeur peu commune du créateur de la Lithographie.

Cet art, connu en France seulement depuis 1814, existait à Munich en 1800, à Vienne en 1802, à Rome et à Londres en 1807. Toutefois, ce fut dans le cours de cette dernière année que MM. André d'Offenbach essayèrent son importation en France; mais à cette époque, les procédés relatifs à cet art étaient peu familiers à ceux-là même qui cherchaient à le propager : aussi les essais qui furent faits à Paris n'offrirent-ils que des résultats peu satisfaisans. Le gouvernement refusa de donner une approbation qui lui semblait peu méritée, et la Lithographie fut ainsi repoussée

du pays dans lequel sa prospérité est aujourd'hui plus assurée que partout ailleurs.

Parmi les hommes qui se font un devoir d'être utiles à leurs pays, et de concourir aux progrès des lumières, M. de Lasteyrie fut le premier à comprendre toute l'importance d'un art que des essais malheureux avaient fait mal accueillir de ses concitoyens; le premier, il entrevit les différentes applications auxquelles on pourrait le soumettre, et il entreprit à ses frais, plusieurs voyages en Allemagne, dans le seul but de recueillir lui-même, tous les renseignemens nécessaires à la naturalisation de la Lithographie en France; il poussa le zèle jusqu'à s'astreindre aux travaux d'un simple ouvrier; il sacrifia des sommes considérables pour perfectionner cette ingénieuse invention, et, en quelques mois de soins pénibles et assidus, il parvint aux plus heureux résultats.

A peine fondé en France, son établissement devint le rendez-vous de nos artistes célèbres; et ses presses ne tardèrent pas à

multiplier les spirituelles et gracieuses compositions des Vernet, Bourgeois, Michalon, Isabey, Villeneuve, Thiénon, etc.

M. de Lasteyrie inventa à cette époque un procédé autographique, espèce de papirographie, au moyen duquel on pouvait reproduire toute espèce de caractères d'écriture et de dessins à l'encre en les traçant avec une encre chimique, à l'aide d'une plume ordinaire, sur un papier couvert d'une préparation colorée.

Le premier résultat de cette ingénieuse découverte fut l'impression des lettres autographes et inédites de Henri IV et d'un portrait de ce monarque, dessiné par notre célèbre Gérard.

Le gouvernement ne tarda pas à reconnaître les importans services de M. de Lasteyrie, et lorsqu'il présenta le premier exemplaire de l'ouvrage ci-dessus, à S. E. le ministre de l'Intérieur, il en reçut deux brevets d'honneur et l'offre d'un privilége exclusif pour toute la France, pendant quinze années.

M. de Lasteyrie refusa généreusement une faveur qui lui assurait une immense fortune rien que par la concession du privilége dans chaque ville de France, disant au Ministre « qu'il fallait que l'exercice « d'un art nouveau fut libre, que sans « cela les progrès seraient lents et dif- « ficiles, et qu'il ne voulait pas priver sa « patrie des immenses bienfaits que pro- « duirait la concurrence.

Des ouvrages d'économie rurale, d'histoire naturelle, d'anatomie, etc., d'un mérite supérieur, ont été publiés par les soins et aux frais de M. de Lasteyrie, dont le bonheur est d'être utile à ses concitoyens.

En 1816, M. Engelmann, qui avait un établissement à Mulhausen, en transporta les élémens à Paris, et s'attacha à publier des collections assez intéressantes. Il est juste de le considérer comme ayant puissamment contribué aux progrès de la Lithographie en France : sa réputation d'excellent imprimeur lithographe est le fruit de sa persévérance et de ses longs

travaux; les beaux et importans ouvrages sortis de ses presses en sont les preuves incontestables.

C'est dans son établissement et dans celui de M. de Lasteyrie que se formèrent les meilleurs dessinateurs, écrivains et imprimeurs.

M. Engelmann qui a des connaissances en chimie et une longue expérience est maintenant le doyen des imprimeurs-lithographes, il est parfaitement secondé dans les vastes opérations de sa maison par M. Thierry, son beau-frère, qui depuis bien des années consacre tout son temps à l'art lithographique, qui lui doit plus d'une amélioration.

A dater de 1818, le gouvernement autorisa la formation de beaucoup d'établissemens lithographiques : les principales villes de province eurent leur Lithographie, et jouirent ainsi, quoiqu'imparfaitement encore, des bienfaits de cette nouvelle ressource industrielle.

Il faut le dire aussi, c'est alors que les

abus commencèrent à surgir de tous côtés : chacun se crut appeler à exercer de prime abord, un état qui exige des connaissances préalables. La Lithographie ne devint entre les mains de quelques hommes avides qu'un simple objet de spéculation; ses progrès s'arrêtèrent, son crédit commença à diminuer, et peut-être aurions-nous vu se perdre une des plus belles inventions du siècle, sans les efforts de ceux qui avaient déjà tant fait pour elle aux premiers temps de son importation.

En effet, il ne suffit point à la prospérité d'un établissement lithographique que celui qui est chargé de le diriger soit personnellement doué de zèle et de nombreuses connaissances pratiques, il faut encore qu'il apporte le soin le plus attentif dans le choix de ceux à qui il confie l'exécution des différens travaux.

Ce serait une erreur de croire que les fonctions de l'ouvrier lithographe se bornent à un service purement mécanique. N'a-t-il pas besoin d'instruction ou d'in-

telligence pour se diriger dans toutes les parties de son travail? N'a-t-il pas besoin que son goût ait été formé par la réflexion, par l'habitude, et que quelques notions de dessin aient donné de la justesse à son coup-d'œil?

De plus, celui qui se destine à la carrière d'imprimeur lithographe doit être jeune, robuste, propre et soigneux. Si une seule de ces qualités lui manque, il doit à l'instant même renoncer à son projet : il ne sera jamais bon lithographe.

Ce qui ne lui est pas moins nécessaire, c'est la tempérance, qui, tout en conservant ses forces, lui laisse toujours le libre exercice de ses facultés intellectuelles.

Il faudrait donc, dans l'intérêt de l'art, donner un prompt remède au mal infini qui résulte de la négligence ou de l'indifférence apportée dans le choix des ouvriers. Il faudrait (aujourd'hui qu'un grand nombre d'individus témoignent le désir d'adopter la carrière lithographique) les soumettre, avant leur admission dans les ateliers,

à une espèce d'examen, qui aurait pour but de reconnaître l'éducation qu'il ont reçue, leur degré d'intelligence, la force physique dont ils sont susceptibles, le genre de vie qu'ils ont mené jusque-là.

Ce nouvel ordre de choses, en protégeant les intérêts des arts et des artistes, tournerait à profit de ceux-là même qu'il tend à réformer.

Mais, pour remédier aux abus qui résultent du passage des ouvriers d'un atelier dans un autre, il serait nécessaire que chacun de ces ouvriers fût muni de son livret; que nul d'entre eux ne pût être admis dans les imprimeries que sur une mention motivée qui y serait inscrite par le maître lithographe de chez lequel l'ouvrier serait sorti.

On maintiendrait ainsi parmi les ouvriers une espèce de discipline dont les heureux effets ne tarderaient pas à se faire sentir. D'ailleurs, la présence habituelle des maîtres imprimeurs dans l'intérieur de leurs établissemens, leurs conseils donnés

à propos, les applications d'une théorie usuelle qu'ils peuvent faire, devraient aussi contribuer à la bonne conduite des ouvriers, servir leurs propres intérêts en même temps que leur réputation, et hâter les progrès de l'art utile auquel ils se sont consacrés.

EXTRAITS

DES LOIS ET ORDONNANCES

Sur la Presse, en ce qui concerne plus spécialement les Imprimeurs lithographes.

LOI

Relative à la Liberté de la Presse.

Louis, par la grâce de Dieu, etc.

Du 21 octobre 1814.

TITRE II.

De la Police de la Presse.

Art. 11. Nul ne sera imprimeur ni libraire s'il n'est breveté par le Roi et assermenté.

Art. 12. Le brevet pourra être retiré à tout imprimeur ou libraire qui aura été convaincu, par un jugement, de contravention aux lois et réglemens.

Art. 13. Les imprimeries clandestines seront détruites, et les possesseurs et dépositaires punis d'une amende de 10,000 fr. et d'un emprisonnement de six mois.

Sera réputée *clandestine* toute imprimerie non déclarée à la direction générale de la librairie, et pour laquelle il n'aura pas été obtenu de permission.

Art. 14. Nul imprimeur ne pourra imprimer un écrit avant d'avoir déclaré qu'il se propose de l'imprimer, ni le mettre en vente ou le publier, de quelque manière que ce soit, avant d'avoir déposé le nombre prescrit d'exemplaires, savoir : à Paris, au secrétariat de la direction générale, et dans les départemens, au secrétariat de la préfecture.

Art. 15. Il y a lieu à saisie et séquestre d'un ouvrage :

1°. Si l'imprimeur ne représente pas les récépissés de la déclaration et du dépôt, ordonnés en l'article précédent ;

2°. Si chaque exemplaire ne porte pas le vrai nom et la vraie demeure de l'imprimeur ;

3°. Si l'ouvrage est déféré aux tribunaux pour son contenu.

Art. 16. Le défaut de déclaration avant l'impression, et le défaut de dépôt avant la publication, constatés comme il est dit en l'article précédent, seront punis chacun d'une amende de 1,000 fr. pour la première fois, et de 2,000 fr. pour la seconde.

Art. 17. Le défaut d'indication, de la part de l'imprimeur, de son nom et de sa demeure, sera puni d'une amende de 3,000 fr. L'indication d'un faux nom et d'une fausse demeure est punie d'une amende de 6,000 francs, sans préjudice de l'emprisonnement prononcé par le Code pénal.

Art. 18. Les exemplaires saisis pour simple contravention à la présente loi, seront restitués après le paiement des amendes.

Art. 19. Tout libraire chez qui il sera trouvé, ou qui sera convaincu d'avoir mis en vente ou distribué un ouvrage sans nom d'imprimeur, sera condamné à une amende de 2,000 fr., à moins qu'il ne prouve qu'il ait été imprimé avant la promulgation de la présente loi,

L'amende sera réduite à 1,000 francs, si le libraire fait connaître l'imprimeur.

Art. 20. Les contraventions seront constatées par procès-verbaux des inspecteurs de la librairie, et des commissaires de police.

Art. 21. Le ministère public poursuivra d'office les contrevenans par-devant les tribunaux de police correctionnelle, sur la dénonciation du directeur général de la librairie, et la remise d'une copie des procès-verbaux.

ORDONNANCE DU ROI

Contenant des mesures relatives à l'Impression, au Dépôt et à la Publication des ouvrages.

Au château des Tuileries, le 24 octobre 1814.

Louis, par la grâce de Dieu, roi de France et de Navarre, etc.

Sur le rapport de notre amé et féal chevalier le chancelier de France ;

Notre Conseil d'Etat entendu, nous avons ordonné et ordonnons ce qui suit :

Art. 1er. Les brevets d'imprimeur et de libraire, délivrés jusqu'à ce jour, sont confirmés ; les conditions auxquelles il en sera délivré à l'avenir, seront déterminées par un nouveau réglement (1).

Art. 2. Chaque imprimeur sera tenu, conformément aux réglemens, d'avoir un livre coté et paraphé par le maire de la ville où il réside, où il inscrira, par ordre de dates et avec une série de numéros, le titre littéral de tous les ouvrages qu'il se propose d'imprimer, le nombre

(1) Ce réglement n'a point été fait.

de feuilles, des volumes et des exemplaires, et le format de l'édition. Ce livre sera représenté, à toute réquisition, aux inspecteurs de la librairie et aux commissaires de police, et visé par eux s'ils le jugent convenable.

La déclaration prescrite par l'art. 14 de la loi du 21 octobre 1814, sera conforme à l'inscription portée au livre.

Art. 3. Les dispositions dudit article s'appliquent aux estampes et aux planches gravées accompagnées d'un texte.

Art. 4. Le nombre d'exemplaires qui doivent être déposés, ainsi qu'il est dit au même article, reste fixé à cinq (1), lesquels seront répartis ainsiqu'il suit : Un pour notre Bibliothèque, un pour notre amé et féal chevalier le chancelier de France, un pour notre ministre secrétaire d'Etat au département de l'intérieur, un pour le directeur général de la librairie, et le cinquième pour le censeur qui aura été ou qui sera chargé d'examiner l'ouvrage (2).

.

Art. 7. En exécution de l'article 20 de la même loi, les commissaires de police rechercheront et constateront d'office toutes les contraventions; et ils seront tenus aussi de déférer à toutes les réquisitions qui leur seront adressées à cet effet par les préfets, sous-préfets et maires, et par les inspecteurs de la librairie. Ils enverront dans les vingt-quatre heures tous les procès-verbaux qu'ils auront dressés, à Paris, au directeur-général de la librairie; et dans les départemens, aux préfets, qui les feront passer sur-le-champ au directeur

(1) On ne dépose plus maintenant que deux exemplaires.

(2) Depuis la suppression de la censure cet exemplaire ne doit plus être déposé.

général, seul chargé par l'article 21 de dénoncer les contrevenans aux tribunaux.

Art. 8. Le nombre d'épreuves des estampes et planches gravées, sans texte, qui doivent être déposées dans notre Bibliothèque, reste fixé à deux, dont une avant la lettre ou en couleur, s'il en a été tiré ou imprimé de cette espèce.

Il sera déposé en outre trois épreuves, dont une pour notre amé et féal chevalier le chancelier de France, une pour notre ministre secrétaire d'État au département de l'intérieur, et la troisième pour le directeur général de la librairie.

Art. 9. Le dépôt ordonné en l'article précédent sera fait à Paris, au secrétariat de la direction générale, et dans les départemens, au secrétariat de la préfecture. Le récépissé détaillé, qui en sera délivré à l'auteur, formera son titre de propriété, conformément aux dispositions de la loi du 19 juillet 1793.

Art. 10. Toute estampe ou planche gravée, publiée ou mise en vente avant le dépôt de cinq épreuves, constaté par le récépissé, sera saisie par les inspecteurs de la librairie et les commissaires de police, qui en dresseront procès-verbal.

Art. 11. Il est défendu de publier aucune estampe et gravure diffamatoire ou contraire aux bonnes mœurs, sous les peines prononcées par le Code pénal.

Art. 12. Conformément aux dispositions de l'art. 12 de l'arrêt du Conseil du 16 avril 1785, et à l'art. 3 du décret du 14 octobre 1811, il est défendu à tous auteurs et éditeurs de journaux, affiches et feuilles périodiques, tant à Paris que dans les départemens, sous peine de déchéance de l'autorisation qu'ils auraient obtenue, d'annoncer aucun ouvrage imprimé ou gravé, si ce n'est après qu'il aura été annoncé par le journal de la librairie.

ORDONNANCE DU ROI relative aux impressions lithographiques.

Au château des Tuileries, 8 octobre 1817.

Louis, par la grâce de Dieu, etc., etc.

L'art de la lithographie a reçu, depuis une époque très-récente, de nombreuses applications qui l'assimilent entièrement à l'impression en caractères mobiles et à celle en taille douce; et il s'est formé, pour la pratique de cet art, des établissemens de la même nature que les imprimeries ordinaires, sur lesquelles il a été statué par la loi du 21 octobre 1814.

A CES CAUSES, voulant prévenir les inconvéniens qui résulteraient de l'usage clandestin des presses lithographiques.

Vu les articles 11, 13 et 14 de la loi du 21 octobre 1814,

NOUS AVONS ORDONNÉ ET ORDONNONS ce qui suit :

ART. 1er. Nul ne sera imprimeur-lithographe, s'il n'est breveté et assermenté.

2. Toutes les impressions lithographiques seront soumises à la déclaration et au dépôt avant la déclaration, comme tous les autres ouvrages d'imprimerie.

LOI

Sur la répression des Crimes et Délits commis par la voix de la Presse, ou par tout autre moyen de publication.

A Paris, le 17 mai 1819.

Louis, par la grâce de Dieu, etc.

CHAPITRE PREMIER.

De la provocation publique aux Crimes et Délits.

ART. 1er. Quiconque, soit par des discours, des cris ou des menaces proférés dans des lieux ou réunions

publics, soit par des écrits, des imprimés, des dessins, gravures, des peintures ou emblêmes vendus ou distribués, mis en vente, ou exposés dans des lieux ou réunions publics, soit par des placards et affiches exposés aux regards du public, aura provoqué l'auteur ou les auteurs de toute action qualifiée crime ou délit, à la commettre, sera réputé complice et puni comme tel.

Art. 2. Quiconque aura, par l'un des moyens énoncés en l'art. 1er, provoqué à commettre un ou plusieurs crimes, sans que ladite provocation ait été suivie d'aucun effet, sera puni d'un emprisonnement qui ne pourra être moindre de trois mois, ni excéder cinq années, et d'une amende qui ne pourra être au-dessous de 50 francs, ni excéder 6,000 fr.

Art. 3. Quiconque aura, par l'un des mêmes moyens, provoqué à commettre un ou plusieurs délits, sans que ladite provocation ait été suivie d'aucun effet, sera puni d'un emprisonnement de trois jours à deux années, et d'une amende de 30 francs à 4,000 francs, ou de l'une de ces deux peines seulement, selon les circonstances, sauf les cas dans lesquels la loi prononcerait une peine moins grave contre l'auteur même du délit, laquelle sera alors appliquée au provocateur.

Art. 4. Sera réputée provocation au crime, et punie des peines portées par l'article 2, toute attaque formelle par l'un des moyens énoncés en l'art. 1er, soit contre l'inviolabilité de la personne du Roi, soit contre l'ordre de successibilité au trône, soit contre l'autorité constitutionnelle du Roi et des Chambres.

Art. 5. Seront réputés provocation au délit et punis des peines portées par l'article 3.

1°. Tous cris séditieux publiquement proférés, autres que ceux qui rentreraient dans la disposition de l'article 4;

2°. L'enlèvement ou la dégradation des signes publics de l'autorité royale, opérés par haine ou mépris de cette autorité;

3°. Le port public de tous signes extérieurs de ralliement non autorisés par le Roi ou par des réglemens de police;

4°. L'attaque formelle, par l'un des moyens énoncés en l'art. 1er, des droits garantis par les art. 5 et 9 de la Charte constitutionnelle.

Art. 6. La provocation, par l'un des mêmes moyens, à la désobéissance aux lois, sera également punie des peines portées en l'art. 3.

Art. 7. Il n'est point dérogé aux lois qui punissent la provocation et la complicité résultant de tous actes autres que les faits de publication prévus par la présente loi.

CHAPITRE II.

Des outrages à la moralité publique et religieuse, ou aux bonnes mœurs.

Art. 8. Tout outrage à la morale publique et religieuse, ou aux bonnes mœurs, par l'un des moyens énoncés en l'art. 1er, sera puni d'un emprisonnement d'un mois à un an, et d'une amende de 16 francs à 500 francs.

CHAPITRE III.

Des offenses publiques envers la personne du Roi.

Art. 9. Quiconque, par l'un des moyens énoncés en l'article 1er de la présente loi, se sera rendu coupable d'offenses envers la personne du Roi, sera puni d'un emprisonnement qui ne pourra être moins de six mois, ni excéder cinq années, et d'une amende qui ne pourra être au-dessous de 500 francs, ni excéder 10,000 francs.

Le coupable pourra, en outre, être interdit de tout ou partie des droits mentionnés en l'article 42 du Code pénal, pendant un temps égal à celui de l'emprisonnement auquel il aura été condamné; ce temps courra à compter du jour où le coupable aura subi sa peine.

LOI

Relative à la Répression et à la poursuite des délits commis par la voie de la Presse ou par tout autre moyen de publication.

Du 26 mars 1822.

Louis, par la grâce de Dieu, etc.

TITRE PREMIER.

De la répression.

Art. 1er. Quiconque, par l'un des moyens énoncés en l'article 1er de la loi du 17 mai 1819, aura outragé ou tourné en dérision la religion de l'État, sera puni d'un emprisonnement de trois mois à cinq ans, et d'une amende de 300 francs à 6,000 francs.

Les mêmes peines seront prononcées contre quiconque aura outragé ou tourné en dérision toute autre religion dont l'établissement est légalement reconnu en France.

Art. 2. Toute attaque, par l'un des mêmes moyens, contre la dignité royale, l'ordre de successibilité au trône, les droits que le Roi tient de sa naissance, ceux en vertu desquels il a donné la Charte, son autorité constitutionnelle, l'inviolabilité de sa personne, les droits ou l'autorité des Chambres, sera punie d'un emprisonnement de trois mois à cinq ans, et d'une amende de 300 francs à 6,000 francs.

Art. 3. L'attaque, par l'un de ces moyens, des droits garantis par les articles 5 et 9 de la Charte

constitutionnelle, sera punie d'un emprisonnement d'un mois à trois ans, et d'une amende de 100 fr. à 4,000 francs (1).

Art. 4. Quiconque, par l'un des mêmes moyens, aura excité à la haine ou au mépris du gouvernement du Roi, sera puni d'un emprisonnement d'un mois à quatre ans, et d'une amende de 150 fr. à 5,000 fr.

La présente disposition ne peut pas porter atteinte au droit de discussion et de censure des actes des ministres.

Loi du 26 mai 1819.

Art. 26. Tout arrêt de condamnation contre les auteurs ou complices des crimes et délits commis par voie de publication ordonnera la suppression ou la destruction des objets saisis, ou de tous ceux qui pourront l'être ultérieurement, en tout ou en partie, suivant qu'il y aura lieu pour l'effet de la condamnation.

L'impression ou l'affiche de l'arrêt pourront être ordonnées aux frais du condamné.

Ces arrêts seront rendus publics dans la même forme que les jugemens portant déclaration d'absence.

Art. 27. Quiconque, après que la condamnation d'un écrit, de dessins ou gravures, sera réputée connue par la publication dans les formes prescrites par l'article précédent, les réimprimera, vendra ou distribuera, subira le *maximum* de la peine qu'aurait pu encourir l'auteur.

(1) Art. 5 de la Charte. Chacun professe sa religion avec une égale liberté, et obtient pour son culte la même protection.

Art. 9. Toutes les propriétés sont inviolables, sans aucune exception de celles qu'on appelle *nationales*, la loi ne mettant aucune différence entre elles.

Loi du 31 mars 1820.

Art. 5. Tout propriétaire ou éditeur responsable qui aurait fait imprimer et distribuer une feuille ou une livraison d'un journal ou écrit périodique sans l'avoir communiquée au censeur avant l'impression, ou qui aurait inséré dans une desdites feuilles ou livraisons un article non communiqué ou non approuvé, sera puni correctionnellement d'un emprisonnement d'un mois à six mois, et d'une amende de deux cents francs à douze cents francs, sans préjudice des poursuites auxquelles pourrait donner lieu le contenu de ces feuilles, livraisons et articles.

Art. 8. Nul dessin imprimé, gravé ou lithographié, ne pourra être publié, exposé, distribué ou mis en vente, sans l'autorisation préalable du Gouvernement.

Ceux qui contreviendraient à cette disposition seront punis des peines portées en l'article 5 de la présente loi.

Ordonnance du 1er avril 1820.

TITRE III. *Des Dessins, Estampes et gravures.*

Art. 12. L'autorisation préalable exigée par l'art. 8 de la loi du 31 mars 1820, pour la publication, exposition, distribution ou mise en vente de tout dessin ou estampe, gravé ou lithographié, qui, à l'avenir, sera déposé conformément à l'article 8 de notre ordonnance du 25 octobre 1814, sera accordée, s'il y a lieu, en même temps que le récépissé mentionné en l'article 9 de ladite ordonnance. Toute autorisation accordée sera insérée au journal de la librairie.

Loi du 25 mars 1822.

Art. 12. Toute publication, vente ou mise en vente, exposition, distribution, sans l'autorisation préalable du Gouvernement, de dessins gravés ou lithographiés,

era, pour ce seul fait, punie d'un emprisonnement de trois jours à six mois, et d'une amende de dix francs à cinq cents francs, sans préjudice des poursuites auxquelles pourrait donner lieu le sujet du dessin.

Ordonnance du Roi

Du 1er mai 1822.

Art. 1er. Dans le cas prévu par l'article 12 de la loi du 25 mars 1822, l'autorisation du Gouvernement sera délivrée à Paris, au bureau de la librairie, et dans les départemens, au secrétariat de la préfecture, en exécution de la loi du 21 octobre 1814, et de notre ordonnance du 24 du même mois. Cette autorisation contiendra la désignation sommaire du dessin gravé ou lithographié, et du titre qui lui aura été donné.

Elle sera inscrite sur une épreuve qui demeurera au pouvoir de l'auteur ou de l'éditeur, et qu'il sera tenu de représenter à toute réquisition.

L'auteur ou l'éditeur, en recevant l'autorisation, déposera au bureau de la librairie, ou au secrétariat de la préfecture, une épreuve destinée à servir de pièce de comparaison; il certifiera, par une déclaration inscrite sur cette épreuve, sa conformité avec le reste de l'édition pour laquelle l'autorisation lui sera accordée.

2. A l'égard des dessins gravés ou lithographiés qui ont paru avant la présente ordonnance, il est accordé un délai d'un mois pour se pourvoir de la même autorisation.

3. Notre ministre secrétaire d'état au département de l'intérieur est chargé de l'exécution de la présente ordannance.

Code pénal.

Art. 287. Toute exposition ou distribution de chansons, pamphlets, figures ou images contraires aux

bonnes mœurs, sera punie d'une amende de seize fr. à cinq cents francs, d'un emprisonnement d'un mois à un an, et de la confiscation des planches et des exemplaires imprimés ou gravés de chansons, figures, ou autres objets du délit.

288. La peine d'emprisonnement et l'amende prononcées par l'article précédent, seront réduites à des peines de simple police,

1°. A l'égard des crieurs, vendeurs ou distributeurs qui auront fait connaître la personne qui leur a remis l'objet du délit;

2°. A l'égard de quiconque aura fait connaître l'imprimeur ou le graveur;

3°. A l'égard même de l'imprimeur ou du graveur qui auront fait connaître l'auteur ou la personne qui les aura chargés de l'impression ou de la gravure.

289. Dans tous les cas exprimés en la présente section, et où l'auteur sera connu, il subira le *maximum* de la peine attachée à l'espèce du délit.

Disposition particulière.

290. Tout individu qui, sans y avoir été autorisé par la police, fera le métier de crieur ou afficheur d'écrits imprimés, dessins ou gravures, même munis des noms d'auteur, imprimeur, dessinateur ou graveur, sera puni d'un emprisonnement de six jours à deux mois.

463. Dans tous les cas où la peine d'emprisonnement est portée par le présent Code, si le préjudice causé n'excède pas vingt-cinq francs, et si les circonstances paraissent atténuantes, les tribunaux sont autorisés à réduire l'emprisonnement, même au-dessous de six jours, et l'amende, même au-dessous de seize francs. Ils pourront aussi prononcer séparément l'une ou l'autre de ces peines, sans qu'en aucun cas elle puisse être au-dessous des peines de simple police.

MANUEL

THÉORIQUE ET PRATIQUE

DU DESSINATEUR

ET DE

L'IMPRIMEUR LITHOGRAPHE.

CHAPITRE PREMIER.

Des pierres lithographiques, de leurs différentes qualités, de la manière de procéder à leur grainage et polissage.

SECTION PREMIÈRE.

Les pierres lithographiques sont formées de terre calcaire et d'acide carbonique ; comme presque tous les acides et les sels neutres ont une affinité bien plus considérable avec la pierre calcaire, que l'acide carbonique qui s'y trouve contenu, il en résulte que, du moment

qu'un autre acide se trouve en contact avec la pierre, l'acide carbonique s'évapore, et la pierre, qui s'en trouve dégagée, devient soluble au point qu'elle serait bientôt endommagée par le séjour d'un acide plus ou moins concentré sur sa superficie, si on n'avait pas la précaution de proportionner la force de la mixtion acidulée à la dureté naturelle de la pierre, et au genre de travail qui se trouve dessus ou qui doit y être exécuté.

Les corps gras peuvent seuls préserver la pierre calcaire des ravages des acides étendus d'eau, et c'est à cette combinaison naturelle que l'on doit l'existence de la lithographie.

Cette espèce de pierre n'est pas aussi rare que beaucoup de personnes le pensent; la dificulté n'existe réellement que dans le bon choix qu'il en faut faire.

Toutes les fois qu'une pierre est en partie soluble aux acides, qu'elle prend l'eau avec facilité, et que, par consequent, elle s'imbibe aisément de substances grasses, qu'elle est dure, sans trou ni fissure, elle peut être employée pour la lithographie. Celles qui sont vraiment propres à cet usage se reconnaissent aux qualités suivantes : la pâte fine, homogène,

d'une couleur blanche et uniforme, légèrement teintée de jaune, ayant quelque ressemblance avec les pierres du Levant, servant à repasser les rasoirs.

Les pierres qui, au lieu d'être blanchâtres, sont d'un beau gris perle, doivent être préférées parce qu'elles sont plus dures ; que le grain qu'on leur donne avant de les livrer aux dessinateurs, résiste bien plus long-temps à l'impression ; et qu'ainsi les dessins exécutés sur ces dernières donnent un plus grand nombre de belles épreuves. Malgré l'abondance des pierres calcaires propres à l'art lithographique, toutes celles qui ont été découvertes en France depuis 1814, sont bien loin d'égaler en qualité les pierres que l'on tire de la belle carrière de Solenhofen, près Pappenheim, en Bavière. Ces pierres semblent avoir été créées exprès pour la lithographie ; et c'est une particularité bien singulière que là où cet art fut découvert, se trouve principalement la matière principale sans laquelle on ne pourrait jamais atteindre à la perfection, perfection que l'on a obtenue, et que de brillans essais et des résultats très-satisfaisans laissaient entrevoir depuis long-temps.

Avant l'invention de la lithographie, ces pierres étaient embarquées sur le Danube, et expédiées à Constantinople, où elles servaient à daller les mosquées ; elles se vendaient et elles se vendent encore à très-bas prix dans le pays. La facilité de leur exploitation les rend d'une valeur presque nulle; et sans les frais de transport, qui sont exorbitans, attendu qu'il ne peut se faire en partie que par terre, les droits de douane et une foule d'autres frais, jamais les pierres françaises ne pourraient soutenir la concurrence. De toutes les pierres françaises, celles qui proviennent de la carrière de Belley, près de Lyon, sont les seules qui, par leur dureté, leurs dimensions et la qualité de leur pâte, approchent un peu de celles de Munich ; elles leur sont peut-être préférables pour les dessins à l'encre : lorsqu'elles sont préparées avec soin, elles donnent un plus grand nombre d'épreuves ; mais les dessins au crayon, faits sur ces pierres françaises, viennent ordinairement mal, les épreuves en sont pâles, sans effet; pendant le tirage le dessin se graisse facilement, les demi-teintes s'alourdissent, les parties fortes s'empâtent, et le tout finit souvent par ne plus faire qu'un voile graisseux,

connu des imprimeurs sous le nom d'estompe. D'ailleurs ces pierres sont toujours couvertes de fissures, qui les rendent cassantes, qui ont l'inconvénient grave de marquer au tirage, et d'interrompre ainsi l'harmonie du dessin.

Les pierres de Châtellerault, celles de Châteauroux, qui d'abord avaient donné de grandes espérances, sont généralement cassantes et remplies de défauts, au point qu'il est difficile d'en obtenir de passables dans un format de 10 ou 12 pouces carrés.

Cependant, comme la superficie de la terre est couverte en beaucoup d'endroits d'une grande quantité de matières calcaires mêlées d'acide-carbonique, il n'est pas douteux que, par la suite, on découvrira des carrières susceptibles de fournir des pierres lithographiques d'une aussi bonne qualité que celles tirées jusqu'à présent de Solenhofen; ces découvertes suivront probablement les progrès de cet art, car chez l'homme, l'industrie est fille de la nécessité.

Les premières couches qui se trouvent au commencement de l'exploitation de ces carrières, sont ordinairement formées d'une pâte molle et jaunâtre qui s'écrase aussi facilement

que la craie ; chacune de ces couches se compose d'un certain nombre de feuilles minces qu'il est souvent facile de séparer, mais non sans les briser ; lorsqu'elles ne se brisent pas à la séparation, c'est un indice certain que l'on approche des couches qui forment l'objet des travaux de l'exploitation.

Ainsi les personnes qui se livrent à la recherche de ces pierres, ne doivent pas compter sur les couches superficielles, qui ne sont absolument bonnes à rien, et ne considérer leur opération comme certaine que lorsqu'elles ont atteint des masses qui réunissent la dureté aux qualités indispensables que nous avons citees.

Au surplus, il serait à désirer que MM. les Ingénieurs des ponts et chaussées qui sont répandus dans les départemens, consentissent à concourir avec les personnes qui s'occupent spécialement de minéralogie, à recueillir avec soin des échantillons des différentes pierres calcaires qui par leur aspect, leur dureté et la finesse de leur pâte, sembleraient propres à la lithographie.

En 1827 nous avons entrepris deux voyages dans ce but ; et en ce moment même, nous avons l'espérance d'être bientôt en mesure d'in-

diquer une nouvelle ressource, en ce genre, qui pourra contribuer à affranchir la patrie du tribut qu'elle paie encore à l'étranger.

M. Julia Fontenelle, savant distingué, remarqua pendant le cours de ses excursions minéralogiques dans le midi de la France, un banc placé devant la porte d'une maison de campagne située dans les montagnes de la Clape; ce banc, qui est consacré au repos des paysans, est construit au moyen d'une pierre lithographique du grain le plus fin, extraite non loin de là; M. Julia Fontenelle engagea M. Baratier, dessinateur lithographe, à en faire l'essai; mais ce dernier étant obligé de partir de suite pour Paris, l'expérience en fut différée.

M. Julia Fontenelle, persuadé qu'il peut être utile en donnant suite à cette première découverte, a l'intention de faire venir de ces pierres à Paris, afin de leur faire subir toutes les épreuves nécessaires pour constater leurs bonnes qualités : il a trouvé des pierres d'une semblable nature dans la Corbière, près de la Castel.

En 1828, nous avons reconnu en Savoie et aux environs de Turin, des pierres calcaires qui réunissaient plusieurs des qualités nécessaires ;

et nous ne doutons pas un instant que si nous avions fait un plus long séjour dans ce pays, nous serions parvenus à en découvrir de parfaitement propres à l'usage de la lithographie.

SECTION II.

Grainage des pierres pour les Dessins au crayon.

Cette opération, qui a subi de grandes améliorations depuis quelques années, est fort importante; elle a été long-temps négligée par suite de l'insouciance ou de l'incapacité des ouvriers chargés de ce travail, qui en général ne paraissent pas se douter qu'ils sont appelés, du moins en ce qui les concerne, à contribuer aux progrès d'un art difficile; rarement d'ailleurs on les voit appliquer le raisonnement à la pratique, ils se contentent volontiers de suivre une invariable routine.

Un bon graineur de pierres est donc une chose assez rare et, malheureusement, fort souvent mal appréciée.

Avant de procéder au grainage des pierres, on doit s'assurer si elles sont parfaitement

planes, sans cavités; et dans le cas où elles ne le seraient pas, ou qu'elles contiendraient quelques défauts, il faut les débrutir avec du grès et de l'eau. Pour user et aplanir, il faut frotter deux pierres d'une même dimension l'une sur l'autre en tournant également, et en passant avec soin sur les angles; il faut continuer ce travail jusqu'à ce que ces deux pierres présentent une surface bien unie; ce dont on peut facilement s'assurer au moyen d'une règle de cuivre ou de fer, parfaitement droite, que l'on pose du côté qui doit servir d'équerre, et en différens sens, sur la surface destinée à recevoir le dessin; si l'on ne distingue aucun jour entre la pierre et la règle, c'est que cette première est parfaitement plane; dans le cas contraire il faut continuer le débrutissage, en ayant soin de l'opérer avec des pierres qui réunissent les mêmes défauts; car du moment qu'une pierre est reconnue assez bien redressée pour être livrée au grainage, elle doit être mise à part, jusqu'à ce qu'elle soit soumise à ce nouveau travail.

Le grainage des pierres se fait comme le débrutissage, si ce n'est, toutefois, qu'au lieu du grès on emploie un sablon jaune, fort en usage

chez les marbriers, et qu'il faut purger de ses parties brillantes en le passant à travers un tamis de laiton très fin : les n°ˢ 100 et 120 sont bons pour cet usage. Ces petites pierres caillouteuses qui sont ordinairement plus grosses et bien plus dures que le sablon, font des raies aux pierres, inconvénient qu'il faut éviter.

On répand du sablon sur l'une des pierres que l'on a mise à plat, on l'humecte avec un peu d'eau; on pose la seconde pierre dessus, on la frotte légèrement sur l'autre en tournant et en ayant toujours soin de passer sur les angles, pour ne point creuser le centre; et l'on continue jusqu'au moment où le sable commence à s'écraser, ce que l'on reconnaît à la disposition des pierres à se coller ensemble.

On répète l'opération de la même manière jusqu'à ce que l'on ait obtenu un grain régulier, et d'une grosseur proportionnée à la finesse du travail que l'on doit exécuter sur la pierre, en ayant soin de mettre, chaque fois que l'on renouvelle le sablon, la pierre de dessus dessous l'autre, alternativement, afin d'avoir plus aisément un grain parfait.

On peut, dans certains cas, terminer le

grainage au moyen d'une molette de verre et du sable : ce mode de procéder s'exécute à sec en tournant la molette et la passant également partout, à moins que l'on n'ait l'intention d'obtenir des grains de différentes grosseurs sur la même pierre, soit pour un portrait, soit pour les différens plans d'un paysage ; dans le cas surtout où l'on voudrait arriver à donner aux premiers plans la vigueur des tailles gravées, au moyen d'un gros grain; et la transparence aérienne des ciels au pointillé, à l'aide d'un grain fin.

M. Jobard, imprimeur lithographe, breveté à Bruxelles, connu par une foule de perfectionnemens ou d'inventions utiles, est le premier qui ait imaginé de donner ce qu'on appelle le dernier grain, aux pierres, en substituant à l'eau dont on se sert pour humecter la couche de sable également distribué sur la pierre, au moyen du tamis, une colle d'amidon très-claire, mise çà et là en petite quantité.

Ce procédé a l'avantage de maintenir le sable sur toute la surface de la pierre d'une manière plus égale, en l'empêchant de s'écarter brusquement dès le premier tour que l'on fait faire à la pierre de dessus sur celle de dessous.

Le grainage terminé, il est nécessaire de laver les deux pierres à grande eau, avec une brosse propre, dite passe-partout, afin de faire sortir des interstices du grain l'amidon qui pourrait s'y fixer sans cette précaution, et devenir un corps opposant, nuisible à l'exécution du dessin. Sur l'invitation de M. de Lasteyrie, nous avons essayé ce mode de grainage, dont le principal avantage nous a paru être une très-grande régularité dans le grain.

SECTION III.

Polissage des pierres pour les dessins à l'encre, à la pointe sèche, et les écritures.

On opère pour le polissage des pierres, de la même manière que pour leur grainage; mais on a soin de réduire le sablon le plus fin possible; et lorsque les pierres paraissent parfaitement unies, et qu'il est difficile d'apercevoir les interstices du grain, on les lave avec grand soin pour éviter qu'il ne reste aucun grain de sable, et l'on achève le polissage avec une pierre-ponce tendre, aplanie pour cet usage, et que l'on doit choisir d'une teinte blanchâtre.

On parvient aussi à leur donner un poli sem-

blable à celui du marbre en employant de la pierre-ponce pilée et tamisée très-fin, ou du charbon de bois de chêne également réduit en poudre, ce qui est aussi bon et moins dispendieux que l'émeri que l'on emploie ordinairement dans la manufacture de Saint-Gobin pour le polissage des glaces.

Toutes les fois qu'un dessin ou une planche d'écriture a fourni le nombre d'épreuves dont on a besoin, et qu'on veut donner une nouvelle destination à la pierre, on efface le premier travail en traitant la pierre comme il est dit ci-dessus.

Il est bien important d'effacer avec le grès, de manière à ce que le dessin ou les caractères ne reparaissent plus du tout, car sans cette précaution l'ancien travail reviendrait avec le nouveau, lors du tirage, et l'on devine quels seraient les inconvéniens d'une pareille confusion.

On ne saurait trop recommander ce soin aux ouvriers graineurs, qui bien souvent, par légèreté ou paresse, négligent d'apporter à cet effaçage toute l'attention qu'il réclame, quelquefois il arrive des accidens graves pendant le tirage des épreuves, dont il est presque

impossible de se rendre compte, et qui n'ont pas d'autre cause que l'incapacité ou la mauvaise volonté de cette classe d'ouvriers, de la formation desquels on ne s'occupe peut-être pas assez.

Il est probable qu'en exerçant sur eux une surveillance suffisante et en guidant leur intelligence par des conseils, on parviendra à réprimer ce dangereux abus.

CHAPITRE II.

Encre lithographique pour dessiner et pour écrire.

Ce n'est pas seulement pour l'écriture que l'encre lithographique fait sentir toute son utilité; cette utilité s'étend encore jusqu'aux dessins au crayon, au trait et à l'aqua-teinte; par elle, les traits déliés acquièrent plus de netteté et de vigueur, les détails sont rendus avec plus d'exactitude, et les effets sont plus frappans d'illusion et de vérité.

Aussi ne saurait-on apporter trop de soin

à la composition de l'encre lithographique. Les préparations qui nous ont semblé réunir les plus grands avantages s'obtiennent de la manière suivante :

Matières.

Suif de mouton épuré.	2	parties.
Cire blanche pure.	2	»
Gomme laque.	2	»
Savon marbré ordinaire.	2	»
Noir de fumée non calciné.	»	1/6

Manipulation.

On fait fondre le suif et la cire dans un vase de cuivre non étamé ou de fonte, que l'on fait chauffer sur un bon feu de charbon de bois ; lorsque ces deux substances sont entièrement liquéfiées, on y met le feu pendant une demi-minute, on y jette ensuite les deux onces de savon, que l'on a eu soin de couper d'avance par petits morceaux, afin d'en faciliter la dissolution ; on agite ce mélange avec une spatule en fer, et ce n'est que lorsque le dernier morceau est fondu, qu'on en jette un nouveau.

Tout le savon étant ainsi bien fondu avec les deux autres matières, on y met une seconde fois le feu, et on le laisse brûler jusqu'à ce que le volume soit réduit à ce qu'il était avant l'addition du savon, mais pas davantage.

On jette ensuite avec beaucoup de précaution la gomme laque, morceau à morceau, dans le vase, toujours en remuant doucement avec la spatule, et l'on éteint la flamme si on a pu la conserver allumée jusqu'à ce moment.

On ajoute le noir de fumée, que l'on écrase préalablement ; on remue toutes ces substances ensemble, jusqu'à ce qu'elles soient parfaitement mêlées.

Ce résidu bien concentré par une ébullition de quelques minutes, doit être coulé de suite dans un moule, ou simplement sur un morceau de marbre savonné et comprimé avec un autre morceau semblable ; on coupe cette encre en bâtons, avant l'entier refroidissement, au moyen d'une règle et d'un couteau.

Il faut éviter de pousser la calcination des matières qui composent cette encre au point de les carboniser ; il suffit qu'elles soient cassantes après le refroidissement, et que les

morceaux ne puissent pas se rejoindre par la pression.

Dans le cas où on aurait de la peine à se rendre maître de la flamme et à l'éteindre entièrement en apposant le couvercle, il faudrait retirer le vase de dessus le feu, et le laisser refroidir un instant.

Deuxième composition (1).

Savon de suif bien sec. 30 parties.
Mastic en larmes bien nettoyé. 30 »
Soude pulvérisée. 30 »
Gomme laque rouge. 150 »
Noir de fumée. 12 »

Manipulation.

On fait fondre le savon, ainsi qu'il est dit précédemment ; on jette le mastic peu à peu, en remuant toujours avec la spatule, pour qu'il fonde et ne s'agglomère pas ; on ajoute ensuite la soude pulvérisée, puis la gomme laque, en

(1) Cette composition nous paraît encore préférable la première.

continuant de remuer ; une fois toutes ces matières bien amalgamées, on met le noir de fumée de la manière précitée. Après une concentration d'une minute, on jette le tout sur le marbre, et on coupe les bâtons d'encre pendant que le résidu est encore chaud, plus tard cela deviendrait impossible.

Troisième composition.

Cire vierge.	12 parties.
Graisse de bœuf fondue.	4 »
Savon.	5 »
Noir de fumée non calciné. . . .	1 1/2

Quatrième composition.

Cire blanche.	8 parties.
Suif épuré. ,	2 ».
Savon de suif.	4 »
Mastic en larmes.	2 »
Térébenthine de Venise.	1 »
Noir de fumée.	2 »

Ces manipulations s'opèrent comme celle de la seconde composition, seulement l'addition de la térébenthine se fait lorsque les autres matières sont fondues.

Cinquième composition.

Cette composition est excellente pour l'emploi au pinceau, et convient mieux aux dessinateurs qui peuvent rarement, comme les écrivains, se servir de la plume d'acier.

Cire jaune ordinaire (1).....	8	parties.
Savon blanc d'huile d'olive....	20	»
Suif de mouton fondu au bain-marie et dégagé des parties filamenteuses............	6	»
Gomme laque jaune.......	10	«
Noir de fumée non calciné....	4	»

(1) La cire blanche que l'on vend dans le commerce, contenant presque toujours des corps gras ou étrangers, quelques lithographes ont donné la préférence à la cire jaune, ordinairement pure de tout mélange, au surplus, il est facile de reconnaître la falsification de la cire en la faisant fondre dans de l'eau clarifiée que l'on fait bouillir, les matières grasses se dégagent et viennent les premières à la surface, avant que l'eau ait pris son bouillon; quant aux autres parties mélangées et qui sont des farineux, elles se séparent du corps principal, forment une espèce de colle qui ne peut plus se joindre à la cire.

On fait fondre le savon, la cire, le suif ; on ajoute la gomme laque, morceau par morceau, en remuant toujours ; quand le tout est fondu, on met doucement le noir, et lorsqu'il est parfaitement amalgamé avec les autres matières, on couvre la casserole afin de concentrer la chaleur pendant deux minutes au plus ; ensuite on coule le tout sur un morceau de marbre poli, comme il est précédemment indiqué.

Imperfection de l'Encre, et moyens d'y remédier.

L'encre est-elle insoluble ?

Ajoutez du savon, et faites refondre sans enflammer les matières.

Est-elle molle et gluante ?
Calcinez davantage.

Enfin est-elle très peu soluble et pas assez noire ?

Si après sa dissolution dans l'eau elle devient visqueuse, cela provient du trop peu de cuisson : continuez la calcination.

Il faut que les bâtons d'encre soient homogènes, sans bulles d'air ; pour éviter cet inconvénient, il faut opérer une forte pression

immédiatement après le coulage de l'encre sur le marbre.

Pour délayer l'encre, on doit choisir une eau de fontaine douce, et donner la préférence à celle qui dissout le savon, sans en laisser distinguer les parcelles : l'eau distillée est excellente pour cette dissolution.

CHAPITRE III.

De la fabribation des crayons lithographiques.

La fabrication des crayons demande un soin extrême : c'est d'elle que dépend principalement le succès des travaux de l'artiste ; aussi ne doit-on rien négliger pour atteindre la perfection. La société d'encouragement a proposé et accordé, à diverses époques, des prix pour le perfectionnement des crayons. Jamais nous n'avons concouru, malgré que nous ayons été plus d'une fois à même de le faire avec avantage, tant pour cette fabrication que pour d'autres améliorations théoriques et pratiques, considérant toujours comme fort peu de chose

de petites découvertes communiquées par nous à nos ouvriers et à nos confrères, au fur et à mesure qu'elles étaient faites, dans le but d'être réellement utiles au progrès de l'art.

Cependant nous sommes loin de dédaigner le suffrage de cette honorable société, qui est une des plus belles institutions des temps modernes; mais nous avons toujours pensé qu'on ne devait se présenter devant cet aréopage que pour des innovations importantes, pour des améliorations réelles; et, nous le disons à regret, bien des futilités, connues de la majeure partie des praticiens, ont été données et récompensées comme des résultats nouvellement obtenus. L'Amérique ne porte pas le nom de celui qui l'a découverte au prix de son sang, et peu s'en est fallu qu'un imposteur ne soit parvenu à enlever au célèbre Aloys Senefelder, le mérite de l'invention plus qu'heureuse de l'art lithographique.

Nous aimons néanmoins à reconnaître que ces prix ont été quelquefois la récompense juste et méritée des efforts de nos artistes, de divers praticiens et de plusieurs chimistes distingués.

Voulant tenir la promesse que nous avons

faite, nous donnerons dans ce chapitre la composition des crayons de M. Lemercier, publiée par la société d'encouragement : M. Lemercicer a mérité le prix proposé par elle au dernier concours, pour la fabrication de l'encre lithohraphique.

La manipulation de matières dont nous allons donner le détail, se fait comme celle de la première composition d'encre, en ajoutant seulement, à la fin de l'opération et un peu avant le coulage des crayons dans le moule, (*pl.* 1, *fig.* 1,) quelques morceaux de cire vierge.

Première composition.

Savon marbré ordinaire. 45 parties.
Suif épuré. 60 »
Cire vierge. 75 »
Gomme laque. 30 »
Noir de fumée dégraissé. 15 »

A défaut d'un moule pour le coulage des matières, on peut se servir d'un petit sac en toile, garni dans l'intérieur d'un papier savonné.

Avant l'entier refroidissement, on retire cette

pâte du sac pour la découper en crayons d'une ligne carrée d'épaisseur sur 15 à 18 lignes de longueur au plus.

Comme ce résidu doit avoir un degré de cuisson de plus que l'encre, on a soin de tenir les matières qui le composent, plus long-temps sur le feu sans les enflammer.

Deuxième composition.

Savon de suif. 150 parties.
Cire blanche sans suif. 150 »
Noir de fumée. , . . 30 »

Manipulation.

Il faut couper le savon par morceaux très-minces, long-temps avant d'en faire usage, et l'exposer au soleil pendant plusieurs jours, afin d'en opérer la désiccation. Dans le cas où la saison ne permettrait pas de l'obtenir ainsi, il suffirait d'exposer le savon sur un poêle de faïence chauffé à une chaleur ordinaire, en ayant soin de le remuer souvent.

Lorsque ces parties de savon sont suffisamment sèches pour se briser entre les doigts au

lieu de s'amollir, on les serre dans une boîte sans les exposer à l'humidité.

Si on le préfère, on peut sècher le savon à l'étuve, après l'avoir coupé par rubans très-minces et étendu sur du papier; de cette manière il se réduit facilement en poudre et devient plus aisé à mettre en fusion.

On jette le savon ainsi préparé dans une casserole de cuivre non étamée et garnie d'un couvercle en tôle, avec poignée en fer, semblable à celle de la pl. 1, fig. 2.

On met cette casserole sur un feu vif, de charbon de bois; lorsque le savon est bien fondu, on y met la cire peu à peu, en remuant avec une spatule.

On ajoute ensuite progressivement et de la même manière, le noir de fumée, que l'on amalgame bien avec les autres composans.

Enfin, on concentre pendant un moment en couvrant hermétiquement; et on coule les crayons dans le moule sans laisser enflammer la pâte, qu'il ne faut pas calciner.

Ce crayon est excellent pour les parties vigoureuses, pour les retouches et les dessins destinés au commerce, et qui doivent tirer un grand nombre d'épreuves.

Troisième composition.

Savon de Marseille.	200	parties.
Cire blanche sans suif.	200	»
Gomme laque rouge.	20	»
Noir de fumée.	15	»

Manipulation.

Elle se fait entièrement comme la précédente si ce n'est qu'on ajoute la gomme laque avant le noir de fumée, et qu'on la fait fondre avec un soin particulier.

Il faut enflammer ces matières réunies jusqu'à trois fois, en les laissant allumées une minute chaque fois.

Dans le cas où deux fois paraîtraient suffisantes pour opérer la calcination, et qu'à la superficie de ce résidu il se formerait une espèce de croûte, il ne faudrait pas mettre le feu une troisième fois, et avoir soin d'enlever ces matières brûlées afin d'en dégager le surplus de la composition.

Les crayons ainsi fabriqués sont propres à l'exécution des teintes légères, tant pour la figure que pour les ciels clairs et transparens.

En appuyant plus fort en dessinant sur la pierre, on peut obtenir également des effets vigoureux et purs.

Il faut généralement éviter avec le plus grand soin que ces produits chimiques soient exposés aux influences de l'air froid, chaud ou humide, une température sèche et naturelle étant un sûr moyen pour leur parfaite conservation.

Avant que de terminer ce chapitre, nous donnerons encore quelques compositions de crayons, malgré que nous soyons bien convaincus que celles qui précèdent sont suffisantes pour arriver à des résultats qui ne laissent rien à désirer.

Quatrième composition.

Cire jaune.	12 parties.
Graisse de mouton.	5 »
Savon blanc.	5 »
Gomme laque.	2 »
Noir de fumée.	2 »

Cinquième composition.

Savon marbré.	50 parties.
Cire blanche.	30 »

Gomme laque. 10 »
Noir d'essence. 8 »

Sixième composition.

Cire vierge sans suif. 20 parties.
Suif épuré. 50 »
Gomme laque rouge. . . . ; . . . 6 »
Vermillon. 5 »
Noir de fumée. 3 »

La manipulation de cette dernière composition est la seule qui diffère des autres ; on fait fondre successivement la cire, le suif et le vermillon, et l'on remue ces trois substances jusqu'à ce qu'elles soient dissoutes ; aussitôt que le vermillon se forme en écume, on ajoute la gomme laque, qui doit être préalablement pulvérisée, puis enfin le noir de fumée, dont on opère le mélange en agitant le tout au moyen d'une spatule ; ensuite on verse ces matières pour les découper en crayons, si on n'a pas de moule semblable à celui déjà indiqué.

Les raclures, les bouts de crayons lithographiques, doivent être conservés soigneusement, car étant refondus ensemble au bain-marie,

on en obtient un crayon sec très-propre à l'exécution des demi-teintes.

Composition de crayons donnée par M. LEMERCIER.

Matières.

Cire jaune.	32	parties.
Suif très-épuré.	4	»
Savon blanc de Marseille.	24	»
Sel de nitre.	1	»
Noir calciné et tamisé.	7	»

Le nitre est dissous dans sept fois son poids d'eau.

Fabrication.

On commence par faire fondre dans la casserole la cire, le suif ; puis ensuite on jette le savon coupé en petits morceaux très-minces : il faut en mettre peu à la fois, car l'eau contenue dans le savon nouveau, causerait une tuméfaction qui ferait répandre une partie des matières, qui s'élèveraient rapidement vers le haut des parois intérieures de la casserole. On doit remuer sans cesse avec la spatule afin de

faciliter la fusion ; lorsqu'elle est complète, on continue d'agiter doucement, ce qui égalise la chaleur dans toutes les parties de la masse : en allant vivement on diminue cette chaleur, et en allant doucement on la laisse augmenter. Lorsqu'une fumée blanchâtre succède à la fumée grise qui se dégage pendant la fusion du savon, on retire la casserole du feu, puis on commence à verser la dissolution de nitre, que l'on doit mettre sur le feu un peu d'avance afin de l'avoir bouillante au moment de s'en servir ; on a une cuiller à café pour prendre de la dissolution dans la petite casserole qui la contient ; on commence par en laisser tomber quelques gouttes sur la matière, il s'opère une tuméfaction : on continue ainsi à verser goutte à goutte, puis progressivement on augmente jusqu'à ce que le tout soit versé. Il est très-important de prendre cette précaution pour faire entrer la dissolution dans la masse, car si on mettait tout à la fois, cela produirait une explosion qui enverrait la matière de tous côtés.

La dissolution versée, la tuméfaction vient quelquefois jusqu'aux bords de la casserole, suivant le degré de chaleur où était la matière

lorsqu'on a fait cette addition d'eau nitrée : plus il est élevé, plus le gonflement est grand et mieux la dissolution s'incorpore. On remet ensuite la casserole sur le feu, et avec la spatule on bat la mousse qui s'est formée, pour la faire diminuer ; la chaleur agissant à son tour, la matière redescend à son premier niveau ; on laisse chauffer le produit jusqu'à ce que, en approchant l'extrémité d'un fer que l'on a fait rougir au feu, la matière s'enflamme. Quand elle a pris feu, on ôte la casserole de dessus le réchaud et on laisse brûler pendant une minute ; alors on la couvre avec son couvercle, pour éteindre la flamme et empêcher que la température ne s'élève trop. Immédiatement après, on lève le couvercle et on laisse la fumée se dégager ; puis en agitant la masse avec la spatule, le feu reprend ; s'il ne reprend pas, il suffit d'approcher de nouveau le fer rouge. Supposant par once ou 31 grammes, chacune des parties des proportions précédemment indiquées, on laisse brûler encore pendant deux minutes, et on éteint la flamme ; si à la surface du produit il restait encore une espèce d'écume, il faudrait encore faire brûler pendant une minute ; mais quand le mélange

a été bien fait et la chaleur bien soutenue, trois minutes sont suffisantes, et la pâte du crayon est moins cassante que lorsqu'on l'a laissé brûler trop long-temps. Quand on opère sur une quantité moins forte que celle précitée, on doit réduire proportionnellement la durée de cette combustion, et surtout étouffer le feu plus souvent, pour éviter une trop grande élévation de la température, qui, en ne permettant pas d'éteindre la flamme, carboniserait une grande partie du produit. Ayant éteint et découvert, on laisse refroidir pendant quelques secondes, et alors on ajoute le noir, en le faisant tomber peu à peu, et le délayant avec la spatule jusqu'à ce qu'il n'y ait plus de grumeaux. Le noir étant bien mêlé, on remet la casserole sur le feu, et lorsque la pâte est ramenée à l'état liquide, on la laisse cuire 15 minutes environ.

C'est ici qu'il faut de l'habitude, pour augmenter ou diminuer la durée de la cuisson suivant l'activité du feu, car la différence d'un feu lent à un feu vif pendant toute l'opération, nécessite un changement à ces données. Deux ou trois minutes avant la fin de la cuisson, on met fondre les bavures qui restent chaque fois

que l'on coule des crayons. Un fait singulier c'est que cette ancienne pâte ajoutée à la matière qui cuit, lui donne une qualité moins cassante que celle qu'elle a lorsqu'on n'y a pas fait cette addition : peut-être les bavures prennent-elles de l'humidité après avoir subi la cuisson nécessaire (1), et alors la répandant dans les matières presque cuites, leur donne cette élasticité que le crayon acquiert presque toujours avec le temps, et qui lui manque lorsqu'il est récemment fait.

Quand cette addition est faite en agitant toujours, et qu'on a parfaitement mêlé cette ancienne pâte avec la nouvelle, on retire la casserole et on agite la masse, tout en la laissant

(1) Nous avons fait cette observation il y a plus de 10 ans pour la première fois, des crayons secs et durs au moment de leur fabrication, peuvent devenir par l'action de l'air atmosphérique excessivement mous, cela arrive même quelquefois à ceux qui sont contenus dans un bocal bien bouché et déposé dans un endroit sec, il n'est donc pas étonnant qu'il en soit ainsi à l'égard des bavures qu'on laisse ordinairement à même la casserole d'une fabrication à l'autre. Des crayons qui seraient enfermés avant leur entier refroidissement, acquéreraient la même élasticité.

un peu refroidir ; alors on la coule dans le moule.

CHAPITRE IV.

De l'Autographie.

Nous laiserons parler le respectable auteur de cet ingénieux procédé, M. de Lasteyrie, qui s'exprime ainsi, à la page 212 du tome cinquième de son journal des Conanissances Usuelles :

« L'autographie ne se borne pas seulement au transport des écritures et des dessins faits avec de l'encre autographique.... elle est susceptible d'opérer le transport d'une feuille imprimée en caractères typographiques, avec une telle conformité et exactitude, qu'il est impossible à des yeux qui ne sont pas bien exercés d'apercevoir quelque différence entre un imprimé typographique et celui qui résulte de l'autographie.... Ce genre peut être utile lorsqu'il s'agit d'allier des caractères orientaux, dont on est dépourvu, avec des mots, des

rases ou des lignes composées en caractères typographiques. Nous avons exécuté ainsi plusieurs morceaux où la langue française ou latine se trouvaient entremêlées avec des mots ou des phrases en chinois ou en arabe. Nous avons pareillement exécuté une carte topographique dont tous les détails étaient rendus en lithographie, tandis que les noms des lieux étaient d'abord produits par la typographie, et en second lieu par l'autographie. On commence dans cette opération, par faire composer, disposer et distribuer sur une planche typographique, les mots, les phrases, les lignes, tels qu'ils doivent l'être. On imprime avec cette planche sur un papier autographique; et l'on écrit ensuite les mots en langues orientales dans les espaces laissés afin de recevoir ces mots.... On transporte le tout sur une pierre qu'on prépare, et dont on fait le tirage à la manière ordinaire. On suit le même procédé pour les cartes de géographie. Après avoir imprimé sur un papier autographique les noms, on exécute à l'encre les autres parties de la carte; l'on transporte sur pierre. Nous avons aussi exécuté des cartes tracées immédiatement sur pierre, mais sans noms....; et après avoir

fait tirer les noms sur papier blanc, on a tiré sur ce même papier la carte faite sur pierre. On peut multiplier les cartes ou les dessins au trait et peu compliqués, gravés sur cuivre. Pour cela on enduit d'encre autographique, délayée à une consistance convenable, la planche en cuivre, en procédant par la méthode ordinaire. On emploie au lieu d'encre autographique, une composition faite avec une once de cire, une once de suif, trois onces d'encre, propre au tirage des épreuves en lithographie. On fait chauffer le tout, et on le mélange bien. On ajoute un peu d'huile d'olive si la composition n'est pas assez liquide pour être étendue sur la planche : celle-ci doit être chauffée à l'ordinaire. Après avoir fait le tirage en taille-douce, sur une feuille de papier autographique, on opère immédiatement le transport sur pierre, après avoir frotté celle-ci avec une éponge imbibée de térébenthine. Il est nécessaire de donner trois ou quatre coups de presse et même plus, en augmentant chaque fois la pression (on suivra d'ailleurs les autres procédés qui sont indiqués à la section 2 du transport sur pierre). Il est bon d'attendre vingt-quatre heures avant de préparer la pierre,

afin qu'elle soit mieux pénétrée par l'encre de transport; ensuite on gomme la pierre, on la lave et on fait le tirage. Ce procédé, qui n'a pas encore été usité dans les lithographies, mérite cependant l'attention des artistes, car il donne le moyen de reproduire et de multiplier à l'infini des cartes de géographie, et quelques genres de gravures qui pourraient être livrées dans le commerce au quart de leur valeur actuelle. En effet, toutes celles qui sont faites au trait, ou celles dont les ombres sont largement exécutées; sont susceptibles de reproduire de bonnes épreuves au moyen de l'autographie. L'opération devient très-difficile lorsqu'il s'agit de transporter des gravures en taille-douce, dont les traits fins, délicats et très-rapprochés, ne prennent pas toujours sur la pierre, ou s'écrasent ou se confondent par l'effet de la pression.... Il faut beaucoup d'habileté et d'adresse pour obtenir des épreuves, et cette partie de l'art demande à être perfectionnée. Nous sommes parvenus cependant à transporter sur une pierre une gravure bien finie, qui avait été tirée sur un papier ordinaire à demi collé. Après avoir poli une pierre à sec avec la pierre ponce, l'avoir fait chauffer et

l'avoir frottée avec de l'essence de térébenthine, nous y avons appliqué la gravure.... Mais celle-ci avait été auparavant trempée dans l'eau, ensuite recouverte de térébenthine sur le revers puis repassée dans l'eau pour enlever la térébenthine superflue, enfin ressuyée avec du papier non collé. C'est dans cet état que la gravure, appliquée sur la pierre encore humide de térébenthine, a été soumise à la pression et nous a donné d'assez bonnes épreuves, n'ayant reçu de préparation qu'après avoir reposé pendant vingt-quatre heures : les difficultés croissent en raison de la dimension plus grande des gravures que l'on veut transporter sur pierre.

On a aussi fait des essais pour transporter de vieilles gravures, mais on n'a réussi jusqu'ici qu'imparfaitement ; ce serait rendre un grand service à l'art si l'on trouvait le moyen assuré de reproduire les anciennes gravures au moyen de l'autographie. La chose présente de très-grandes difficultés ; nous la croyons cependant possible d'après quelques essais que nous avons faits en ce genre. Il nous suffira donc de donner ici quelques indications.

L'encre des anciennes gravures étant parve-

nue à un état complet de siccité, il s'agit de lui donner du corps et de l'onctuosité. On peut à cet effet imbiber fortement une gravure avec de l'eau dans laquelle ou a dissous de la soude ou même du sel ammoniac, ou du sel d'oseille. On étendra cette gravure sur une planche en bois, et on y répandra de l'essence de térébenthine, en tamponnant avec le doigt ou la paume de la main, afin que l'essence s'imprègne bien dans les traits de la gravure. On applique la gravure sur une pierre, on la soumet à la pression, et on l'enlève en la mouillant avec de l'eau. Si la gravure était trop mouillée, avant de poser sur la pierre on la fera essuyer entre des papiers non collés. On encrera ensuite avec le rouleau, ou mieux avec l'encre de reprise (dont nous indiquons la composition). On se sert pour cela d'un tampon en laine recouvert en cuir mince et non tanné.

Le procédé de l'autographie présente de grands avantages dans différentes circonstances et pour différens genres de travaux, surtout lorsqu'il s'agit d'économie et de célérité.... Non-seulement il est propre à la circulation de tous les écrits qui demandent une publication instantanée, tels que les avis relatifs au com-

merce ou à quelque intérêt privé ou public, aux mémoires ou aux écrits scientifiques, littéraires, etc., que l'on ne destine qu'à un petit nombre de personnes, chacun pouvant avoir une presse, et exécuter soi-même, ou avec le secours de ses employés ou de ses domestiques. On peut produire par ce moyen, et d'une manière très-économique, des cartes de géographie, les figures de géométrie et tout genre de dessin à la plume. Les auteurs qui ont quelque connaissance du dessin peuvent exécuter eux-mêmes leurs ouvrages sur papier autographique, sans avoir recours aux artistes; car il faut un certain apprentissage pour écrire et même dessiner à l'encre sur une pierre.

De l'encre et du papier autographiques, de leur fabrication et de leur usage.

Si la lithographie est appelée à rendre de grands services aux arts et aux sciences, c'est surtout par le procédé autographique qui présente tous les avantages d'une exécution prompte et peu coûteuse; toutes les fois qu'un travail ne devra être imprimé qu'à un petit nombre d'exemplaires, l'autographie méritera la préférence sur tous les genres d'impression.

Cet ingénieux procédé est aujourd'hui très-perfectionné, et l'usage n'en a jamais été si répandu ; une foule d'écrits scientifiques, de comptes-rendus, de mémoires et d'exposés mis sous les yeux des magistrats, sont autographiés ; le commerce l'emploie aussi pour les circulaires ; il n'est pas jusqu'aux principaux théâtres de Paris qui n'aient des contre-marques ou des numéros de sortie exécutés de cette manière.

La plupart des ministères et des administrations publiques ont des expéditionnaires et des imprimeurs autographes ; quelques préfets en ont reconnu les avantages, et par la suite chaque préfecture, chaque mairie importante aura son atelier autographique, tant le besoin de communiquer la pensée par un moyen plus prompt que l'impression ordinaire, s'est fait vivement sentir de nos jours.

Encre autographique. Première composition.

Gomme laque	3 parties.
Cire.	1 "
Suif.	7 "
Mastic.	4 "

Savon. 3 »
Noir de fumée. 1 »

Deuxième composition de l'Encre.

Savon de suif épuré. 100 parties.
Cire vierge. 108 »
Suif. 50 »
Mastic en larmes. 50 »
Noir de fumée non calciné. . . 30 »

Manipulation.

Elle se fait absolument comme celle de l'encre (*deuxième composition, Chap. II*); seulement on concentre moins les matières, et la flamme ne doit y être mise que pendant un instant, ces deux encres devant conserver davantage de leurs parties graisseuses.

Troisième composition. Encre autographique liquide.

Suif de mouton épuré. 3 onces.
Cire jaune. 4 «
Savon ordinaire. » 1/2
Gomme laque jaune. 5 »
Mastic en larmes. 4 »

Térébenthine. » 1/2
Noir de fumée non calciné. 1 »

Manipulation.

On fait fondre le suif, le savon, la gomme laque, le mastic, et quand toutes ces matières sont en fusion, on ajoute la térébenthine, dont on opère le mélange en remuant avec la spatule, ensuite on ajoute le noir que l'on met peu à peu et toujours en agitant la masse afin que l'amalgame soit parfait ; puis on met deux livres d'eau clarifiée et on fait cuire le tout sur un feu doux pendant une bonne heure et demie.

S'il arrivait que la liqueur fut trop épaisse après la cuisson il suffirait d'ajouter un peu d'eau chaude.

Cette encre doit être coulante et d'un emploi presque aussi facile que l'encre ordinaire.

M. Gardon, lithographe, demeurant à Paris, passage Dauphine, n° 7, avec lequel nous avons eu quelques rapports, ayant bien voulu nous fournir des notes sur le procédé autographique dont il s'occupe exclusivement depuis plus de cinq années, nous croyons être vraiment utile en leur donnant une place dans notre Manuel.

M. Gardon a fait de nombreux essais avant que d'arriver aux perfectionnemens réels qu'il a apportés à cette partie intéressante de la lithographie, nous ne le suivrons pas dans ses expériences, mais nous transcrirons presque textuellement les communications qu'il nous a faites et qui contiennent les heureux résultats obtenus en dernier lieu.

L'encre autographique de M. Gardon, dont nous avons fait un fréquent usage, est d'un emploi aussi facile que l'encre ordinaire, elle peut se conserver sans la moindre altération pendant plus d'une année en ayant toutefois le soin de la renfermer dans un flacon bouché à l'émeri, déposé dans un endroit plus frais que chaud ; elle peut en outre résister à une acidulation très-forte, M. Gardon assure qu'il a employé sans altérer en rien l'écriture tracée avec son encre, une préparation acide marquant de 8 à 10 degrés au dessus de zéro.

Composition de l'encre GARDON.

Cire vierge.	5	parties.
Suif de mouton épuré.	5	1/2
Savon blanc très-sec.	6	»

Gomme laque blonde. 5 1|2
Mastic en larmes. 4 1;2
Térébenthine de Venise, une cuil-
 lerée à café. , . » »

Manipulation.

« Si on considère le nombre de chaque partie
« comme autant d'onces on obtiendra environ
« une livre d'encre, ainsi, pour cette quantité
« on prend une marmite en fonte de la conte-
« nance de deux ou trois litres, parfaitement
« propre, on la place sur un feu vif de charbon
« de bois en évitant qu'il s'établisse un fort cou-
« rant d'air qui nuirait à l'égalité de la chaleur
« et ferait languir la cuisson. Ensuite on met fon-
« dre les matières dans l'ordre ci-après :

« Le suif, aussitôt qu'il est en fusion com-
plète; on y ajoute la cire vierge quand elle est
fondue, on y met le savon en un seul morceau
pour éviter de répandre les matières, ce qui ar-
rive souvent par le contact des parties aqueuses
renfermées dans le savon, avec les corps gras
déjà en ébullition. Par ce moyen au contraire,
le savon doit se dissoudre sans accident, l'humi-

dité qu'il contient pouvant s'évaporer graduellement.

« Il faut avoir soin de remuer avec une spatule pendant la fonte du suif et de la cire.

« Lorsque le savon est bien fondu et qu'on n'aperçoit plus de bulles ni d'écume à la surface on recouvre hermétiquement la marmite, on remplit de nouveau le fourneau avec du charbon, on laisse chauffer le tout pendant un quart d'heure environ, et après ce temps, on découvre brusquement la marmite; si les matières se trouvent assez chaudes une flamme bleuâtre, semblable à celle du punch, en couvre la surface : on laisse encore la marmite sur le feu une minute seulement, puis on la retire pour la mettre à terre, on remue avec une cuiller en fer, ou la spatule, comme on agite le punch pour le faire brûler, pendant quatre minutes, ensuite on recouvre la marmite pour la découvrir avec promptitude quelques secondes après, le feu doit reprendre, dans le cas contraire, on met le couvercle sur la marmite pour empêcher le refroidissement, puis on allume une bande de papier roulé que l'on présente à la surface en retirant le couvercle, le feu étant repris on le laisse agir

pendant quatre à cinq minutes, on éteint le feu en replaçant le couvercle.

« Pendant cette dernière opération, la composition se couvre d'une nuance violette foncée ; de petits globules se forment sur toute la surface des matières ; lorsque la flamme devient plus noirâtre, on doit recouvrir la marmite en appuyant sur le couvercle jusqu'au moment où la flamme est bien éteinte, ce qui demande ordinairement deux ou trois minutes : sans cette dernière précaution, la force de la vapeur soulève le couvercle, l'air s'introduit dans la marmite et le feu s'y remet aussitôt, ce qu'il faut soigneusement éviter car cette nouvelle flamme, carboniserait les matières grasses et leur ôterait l'adhérence sympathique qui est leur qualité essentielle et sans laquelle il ne peut exister de bonne encre autographique (1).

« On laisse reposer sans remettre sur le fourneau jusqu'à ce que la vapeur ait presqu'entiè-

(1) Quelques personnes ont la manie d'écumer l'encre, mais cela est inutile et ne peut que nuire à la bonté de cette composition, d'ailleurs le feu fait justice de ce qui est impur.

rement disparu et qu'il n'y ait plus de danger que les matières s'enflamment d'elles-mêmes.

« Pendant ce repos on tient le fourneau en bon état sans cependant entretenir le feu aussi ardent que pour les premières opérations, on y remet la marmite couverte, au bout de dix minutes on la découvre pour jeter la gomme laque par petites pincées en ayant soin de remuer en tournant avec la spatule jusqu'à ce qu'elle soit soit entièrement fondue, on opère de même pour le mastic en larmes et quand il est bien dissous, on continue à remuer pendant quelques instans afin d'obtenir un mélange parfait.

« On recouvre la marmite pour faire cuire le tout ensemble sur un feu doux jusqu'au moment où la fumée devient plus épaisse et l'odeur ayant plus de force, prend à la gorge d'une manière assez désagréable; alors on verse la térébenthine de Venise, en remuant avec la spatule, on recouvre de nouveau la marmite puis on la laisse pendant un quart d'heure sur un feu doux mais égal. La composition devenant plus épaisse, on retire la marmite de dessus le feu pour laisser l'encre refroidir jusqu'à ce que la fumée se soit presque totalement évaporée, ensuite on la coule sur une pierre lithographique ou qui mieux

est, sur une planche polie en ayant soin de la frotter également partout avec du savon noir ou autre.

« Une fois l'encre refroidie on la coupe par morceaux de la dimension que l'on veut ; elle doit être flexible sous les doigts, si elle était cassante elle ne vaudrait rien car il y aurait carbonisation et elle ne pourrait subir une préparation fortement acidulée ni fournir un nombre suffisant d'épreuves. »

M. Gardon qui depuis cinq années ainsi que nous l'avons dit, s'est principalement occupé de la fabrication des encres, pense avec raison que la calcination de ce produit chimique, comme l'entendent certaines personnes, est une erreur grave, qui pendant long-temps a dû retarder les progrès du procédé autographique, au moyen duquel on n'obtenait pas toujours de bonnes épreuves.

En moins de deux années, M. Gardon a fabriqué tant pour Paris que pour la province plus de cent cinquante livres de l'encre autographique dont la recette précède.

M. Gardon qui dessine et écrit lui-même sur la pierre, aime beaucoup l'art qu'il exerce, et son but en nous faisant quelques communica-

tions, en les discutant avec nous, dans deux récentes entrevues; a été de contribuer autant qu'il est en son pouvoir, à la propagation des connaissances utiles aux personnes qui cultivent ou qui voudraient cultiver la lithographie.

Manière de délayer l'encre autographique GARDON.

Peu de personnes connaissent la véritable manière de délayer l'encre autographique et nous pensons qu'il n'est pas sans intérêt d'entrer à ce sujet, dans quelques détails qui pourront guider les écrivains autographes pour cette opération importante.

Pour obtenir un verre d'encre on fait fondre 2 onces d'encre dans un verre et demi d'eau de pluie ou de rivière, que l'on met dans une petite casserolle de fer-blanc, on fait bouillir le tout sur un feu doux jusqu'à ce que l'encre soit fondue et jusqu'au moment où l'ébullition a opéré un tiers de réduction, alors, l'encre a la force convenable pour les travaux ordinaires, mais si on veut tracer des caractères ombrés ou une écriture anglaise fine et déliée on arrivera à de meilleurs résultats on aura plus de netteté et de franchise dans les traits et les pleins seront mieux

découpés, en faisant réduire l'encre délayée à la moitié de son volume total, c'est-à-dire trois quarts de verre pour un verre et demi.

SECTION I.

Papier autographe.

Ce papier peut être employé pour les dessins au trait et les écritures. Nous allons en donner les compositions les plus simples, dont les résultats sont immanquables.

Matières.

Amidon.	120	parties.
Gomme arabique pulvérisée.	40	»
Alun.	10	»
Graines d'Avignon concassées.	18	»

Manipulation.

On fait un empois léger avec l'amidon en y mettant la quantité d'eau nécessaire pour qu'il ait peu de consistance.

Quelques heures avant de commencer cette opération, on fait dissoudre la gomme dans un verre d'eau de fontaine.

L'alun doit être également fondu, mais séparément.

On précipite ces deux substances l'une après l'autre dans l'empois, et en agitant le tout de manière à en opérer le mélange parfait.

On écrase la graine d'Avignon dans un mortier ou entre deux pierres, on la jette dans un verre d'eau que l'on fait bouillir et réduire aux deux tiers. Cette ébullition produit une teinture jaunâtre, que l'on mêle avec les matières précédentes pour les colorer, et composer avec elles la préparation de transport, qu'il faut appliquer à chaud, au moyen d'un pinceau dit queue de morue, sur un côté de feuille d'un papier sans colle, soit vélin, soit à vergeures.

On étend chacune de ces feuilles sur une corde, afin de les faire sécher.

Ensuite on passe ce papier au cylindre, sans le mettre en contact avec aucun corps gras. A défaut de cylindre, on peut se contenter de le passer sous la pression du râteau de la presse, en le posant à plat sur une pierre lithographique polie un peu plus grande que le format du papier.

Ce travail terminé, le papier autographe doit être couvert d'un peu de sandaraque et légère-

ment frotté avec une patte de lièvre, jusqu'au moment où la préparation jaune pâlit un peu, mais également partout.

Dans cet état, le papier peut être employé de suite à recevoir un dessin au trait ou des caractères d'écriture quels qu'ils soient, en mettant tous les soins que la propreté indique, et en se servant, pour écrire ou dessiner, d'une plume d'oie ou de corbeau qui n'ait point encore servi à d'autre usage, enfin en employant l'encre autographique bien noire sans être pâteuse, ce qu'on obtient en la délayant dans une eau douce et claire.

Lorsque le travail fait sur ce papier est terminé, il faut en opérer le transport sur une pierre de Munich, polie et médiocrement dure; ce que nous indiquerons bientôt, section deuxième de ce chapitre.

Autre composition de Papier autographe dite *Allemande.*

Amidon.	2 onces.
Plâtre de vieux bustes passé et tamisé très-fin.	5 »
Gomme gutte. , . . .	» 1/2 gros.

On manipule ces substances comme pour la première composition, et on applique de la même manière sur un papier semblable.

Préparation autographique donnée par Senefelder.

On met une demi-once de gomme adragant dans un verre, on y jette de l'eau de pluie ou de fontaine, en suffisante quantité pour que le verre soit presque plein; on laisse cette dissolution s'opérer pendant quatre ou cinq jours; au bout de ce temps, la gomme adragant et l'eau forment ensemble une espèce de colle semblable à l'amidon; on remue bien ce mélange, on le passe dans un linge afin d'en extraire les saletés; cela fini, on ajoute une once de colle forte de Paris, cuite et de bonne qualité, puis une demi-once de gomme gutte dissoute dans de l'eau; ensuite on prend

 4 onces de craie française.
 1/2 once de gypse éteint et sec.
 1 once d'amidon cru.

Ces matières doivent être pulvérisées et passées ensemble dans un tamis très-fin, et broyées

avec une partie de l'eau gommée dont le surplus doit y être ajouté après; il suffit alors de mettre la quantité d'eau suffisante pour donner à cette composition la même consistance que celle nécessaire aux compositions qui précèdent, celle d'une huile légère ou d'une eau fortement sucrée.

Cette préparation peut être appliquée sur un papier collé bien mince et non lissé, en ayant soin de l'étendre légèrement et également partout de la même manière que les précédentes, sans qu'il soit nécessaire de couvrir la surface du papier avec de la sandaraque pour écrire dessus.

Composition bonne à appliquer sur un papier collé très-mince.

Gomme adragant.	4 grammes.
Colle de Flandre.	4 »
Blanc d'Espagne.	8 »
Amidon.	4 »

Manipulation.

On fait dissoudre la gomme adragant dans une pinte d'eau, vingt-quatre heures d'avance.

Ensuite on met fondre sur le feu la colle de Flandre à la manière ordinaire; on forme de l'empois avec l'amidon, et après avoir mélangé à chaud ces trois matières, on y ajoute le blanc d'Espagne réduit en poudre, en agitant de sorte à opérer un amalgame parfait.

On applique cet encollage au moyen d'une éponge fine ou d'un pinceau dit queue de morue, sur un papier collé très-fin.

Papier transpositeur pour les Dessins au Crayon ou Papyrographie.

Composition.

Colle de peau de lapin.	2	parties.
Colle forte pulvérisée.	»	1/4
Colle de Flandre Jolens.	»	1/4
Ebullition de graines d'Avignon. . .	»	1/8

Manipulation.

On fait fondre, dans une quantité d'eau suffisante pour former une liqueur gélatineuse d'une consistance huileuse, les colles fortes de Flandre; on ajoute ensuite la colle de peau de lapin; et, lorsqu'elle est entièrement fondue,

on y met la teinture de graine d'Avignon, ou une infusion de quelques morceaux de bois de l'Inde.

On applique cette composition sur le papier à l'aide de la queue de morue, comme pour le papier autographe ; seulement, lorsque cette première couche est sèche, on en appose une seconde; on lisse le papier, et l'on peut ensuite dessiner avec un crayon de la deuxième composition (chapitre III).

SECTION II.

Du transport sur pierre.

On choisit, pour opérer le transport d'un dessin au trait ou d'une planche d'écriture, une pierre de Munich un peu tendre, d'une couleur blanchâtre, polie avec soin, parfaitement sèche et propre, et toujours d'une dimension supérieure de un ou deux pouces sur toutes les faces, au travail que l'on veut transporter.

On porte cette pierre sur le chariot de la presse, on ajuste la hauteur et la longueur de la pression, comme s'il s'agissait de tirer une épreuve, en employant une pression assez faible.

On apprête quelques feuilles de papier pour

servir de maculatures; on met de l'eau claire dans une sébile, et quand tout est ainsi préparé pour cette opération qui n'est pas difficile, mais qui demande une précision et un soin extrêmes, on pose l'autographie sur du papier propre, ayant soin de tenir le travail en dessous; on mouille le papier autographe du côté blanc avec une éponge fine, sans traîner, de peur d'érailler le papier ou d'opérer quelques frottemens.

Dans cet état, on pose le papier autographe sur la pierre précédemment placée sur la presse, le côté blanc en dessus, de sorte que le dessin ou l'écriture se trouve positivement en contact avec la pierre.

On pose ensuite sur le papier autographe une des feuilles à maculer, on abat le châssis (1) pardessus, on abaisse le porte-râteau; on met le pied droit sur la pédale, et l'on fait marcher le chariot, soit en levant le levier, soit en tirant à soi les branches du moulinet, suivant la construction de la presse.

Cette première pression tirée, on défait le

(1) *Voyez* le Chap. X, *de la Presse lithographique.*

collier, on relève le porte-râteau, ensuite le châssis, puis la feuille maculature; et si le papier autographe est parfaitement étendu, on met une nouvelle maculature, on ajoute un point de pression, et l'on fait parcourir au chariot trois fois la distance déterminée d'avance sans changer la maculature ni lever le châssis : alors le transport doit être parfaitement effectué.

On décolle doucement le papier en l'imbibant avec une éponge mouillée; on laisse sécher la pierre avant de l'aciduler, opération qui forme l'objet du chapitre IX de cet ouvrage.

Le transport des dessins au crayon s'opère de la même manière, si ce n'est seulement que la pierre doit être grainée au lieu d'être polie.

Section III.

Des étuves pour sécher les pierres destinées aux transports autographiques.

Parmi les difficultés qu'on éprouve pour opérer des transports parfaits sur la pierre, on compte en première ligne celles que fait naître l'imperfection du papier à transport ou la mauvaise qualité de l'encre à autographier, mais le

froid et surtout l'humidité sont deux ennemis pour le moins aussi dangereux.

Pour dresser une pierre lithographique, il faut, ainsi que nous l'avons dit, employer le sable et l'eau ; pour la polir, afin qu'elle puisse recevoir un transport, on se sert de pierre-ponce et d'eau.

Dans la première opération, le sable ouvre les pores de la pierre calcaire, naturellement spongieuse, et facilite l'infiltration de l'eau, qui pénètre jusqu'à une certaine profondeur ; dans la seconde, la pierre ponce agissant concurremment avec une nouvelle quantité d'eau, détruit le grain, referme les pores de la pierre, et est bien loin de diminuer la masse d'humidité dont elle est comme saturée.

L'action de l'air atmosphérique peut, suivant son état de sécheresse, d'âpreté, de froid ou d'humidité, diminuer ou augmenter le volume d'eau contenu dans la pierre, et par une journée d'été il faut encore, avec le secours du soleil, un certain laps de temps pour sécher une pierre qui vient d'être appropriée à l'usage du transport ; en hiver, la chose devient presque impossible ; on a donc dû chercher des moyens plus efficaces pour arriver à ce but.

Dès les premiers temps, M. De Lasteyrie avait pensé que pour faire un transport autographique et faciliter le décalque des caractères ou du dessin, il était urgent de présenter la surface de la pierre devant un feu clair, produit par des copeaux ou des rognures de papier.

Nous avons opéré par ce moyen avec succès, pendant plusieurs années, cependant, nous reconnaissions depuis long-temps que ce mode de chauffer ou sécher la pierre laissait encore beaucoup à désirer, puisqu'il n'est pas possible d'arriver ainsi à lui donner une chaleur égale sur toute sa surface ; mais notre maison s'occupant principalement de l'impression de tous les genres de dessins, des écritures à la plume, au pinceau, et l'autographie n'étant pour nous qu'un faible accessoire, il appartenait à un autre de rechercher un procédé meilleur, et de faire les dépenses d'un appareil spécial.

M. Gardon, que nous avons déjà eu l'occasion de citer avec distinction, s'occupant presqu'exclusiment de l'autographie, a imaginé un casier en bois, de 6 pieds de haut, 6 pieds de large et 2 pieds de profondeur, composé de rayons et de compartimens perpendiculaires, placé à une extrémité d'un de ses ateliers, au

milieu d'une construction en briques, fermant de portes à coulisses, au bas duquel et au centre se trouve pratiqué un foyer ou fourneau, communiquant sa chaleur dans toute l'étendue du casier, au moyen de bouches calorifères. Quand une pierre est demeurée pendant un quart-d'heure dans ce casier, elle peut être choisie pour faire un transport autographique.

Par la nature des travaux exécutés dans son établissement, M. Gardon emploie chaque jour quatre-vingts ou cent pierres pour les transports; s'étant aperçu que pendant les temps froids et humides l'opération du décalque sur la pierre était douteuse, même sur celles poncées trois ou quatre jours d'avance, et qui paraissaient parfaitement sèches, il se détermina à faire construire l'étuve que nous venons de décrire.

Cet appareil a encore d'autres avantages, il échauffe à peu de frais l'atelier où se trouvent les imprimeurs, car, pour entretenir une chaleur douce et égale, il suffit de renouveler le combustible deux fois par jour, et afin de faire connaître tout le parti que l'on peut en tirer, nous rendons compte d'une expérience faite par

M. Gardon, dont nous reproduisons textuellement la note communiquée :

« L'étuve peut ranimer les corps gras qui sont
« sur la pierre, qui menacent de déménager ou
« qui refusent de prendre le noir du rouleau,
» par suite de fatigue pendant le tirage, ou
« d'une acidulation trop forte. Vingt fois j'ai été
« à même de réparer par ce moyen des pierres
« laissées en mauvais état par défaut de soins ou
« de savoir faire de la part des ouvriers. La
« pierre, mise au repos dans l'étuve pendant une
« demi-heure, les corps gras se trouvaient rappe-
« lés, et l'encrage au rouleau en devenait facile.

« Il m'est arrivé, dit M. Gardon, qu'une
« page d'autographie très-fine sur laquelle on
« avait mis de la sandaraque en profusion, refusa
« de se coller sur la pierre à la première pression,
« je relevai le châssis aussitôt, et aucune trace de
« transport n'apparaissait sur la pierre ; je la
« plaçai dans l'étuve pendant un quart-d'heure,
« au bout de ce temps, je la retirai et je décou-
« vris des caractères faiblement indiqués ; je l'a-
« cidulai aussitôt, et me mis à l'encrer : au pre-
« mier coup de rouleau, toute la page ressortit
« plus pure que d'habitude ; enfin, je soumis la
« page d'autographie à un nouveau décalque

« qui s'effectua avec un plein succès. Ainsi,
« grâce à l'étuve, j'ai obtenu deux transports
« d'une seule page d'autographie. »

Quelques personnes ont pensé remplacer l'étuve en jetant de l'eau chaude sur la pierre; ce moyen ne vaut rien, il sèche en apparence, mais il ne sert qu'à rappeler l'humidité de l'intérieur sans l'anéantir; car, de cette manière, telle autographie qui s'est bien transportée, qui a subi une bonne préparation et qui a été bien encrée, se dépouille au bout de dix épreuves, ne vient que par partie, et disparaît presque totalement dans les endroits les plus poreux de la pierre.

Papier autographe, composition GARDON.

Nous recommandons cette composition, qu'une expérience personnelle de trois années nous a fait reconnaître comme excellente.

La première condition du papier autographe est de permettre à l'écrivain un travail pur et délicat, de transmettre ce travail à la pierre dans tout son entier et avec la même pureté; d'être perméable à l'eau seulement, du côté opposé à la composition, sans que jamais on puisse re-

marquer de ce côté aucune espèce de suintement.

Après avoir cherché long-temps une composition qui pût remplir ces diverses conditions, M. Gardon s'est avisé de faire détremper du tapioca d'Amérique, qui par sa nature est très-glutineux et excessivement compacte (il peut être remplacé par la fécule de pommes de terre, qui produit le même effet.) Après l'avoir laissé détremper pendant l'espace de 6 heures environ, on le met bouillir pour en obtenir la parfaite dissolution, puis on passe le tout dans un fort linge, et ensuite on y verse la gomme-gutte dissoute dans de l'eau tiède.

Proportions.

1/2 livre de tapioca
1 once et 1/2 de gomme-gutte.

Cette composition, qui a l'avantage précieux de se conserver pendant un mois sans tourner, s'applique sur un papier mince collé, au moyen d'une éponge fine ou d'un pinceau queue de morue.

Lorsque la composition est sèche, il faut lis-

ser le papier en le passant sous la pression du râteau.

C'était une chose fort intéressante que de trouver un procédé pour multiplier les planches lithographiées ou gravées, en faisant les frais d'une seule composition et en employant le transport; de nombreuses expériences avaient été faites avec des succès divers, ainsi que nous l'avons dit, mais jamais on n'était arrivé à un résultat aussi satisfaisant avant l'emploi des nouveaux moyens que nous indiquerons en terminant ce chapitre.

Le papier autographe était depuis long-temps perfectionné et laissait peu à désirer; on avait généralement adopté la roulette pour opérer le décalque des dessins; cependant, quelques lithographes obtenaient le transport tout simplement avec la presse, en faisant subir au travail un certain nombre de pressions; mais, ce qui manquait jusqu'alors et qui empêchait souvent d'arriver à tirer de bonnes épreuves, c'était l'absence d'une composition d'encrage réunissant toutes les qualités nécessaires.

Pour opérer le transport d'un dessin ou d'une page d'écriture, on encrait sa planche avec le noir d'impression ordinaire, en donnant au tra-

vail une teinte vigoureuse, puis on tirait une épreuve sur une feuille de papier légèrement aluné, ou sur du papier autographe, ensuite on transportait l'épreuve sur une pierre, soit avec la roulette, soit à la presse.

Le décalque fait, on laissait sécher la pierre que l'on encrait ensuite, après lui avoir fait subir une légère acidulation.

On obtenait souvent un résultat fort imparfait, et ces transports ne donnaient qu'un assez petit nombre d'épreuves.

Aujourd'hui, le transport d'une épreuve gravée ou lithographiée n'a plus rien de fictif, c'est une opération simple qui n'exige que du soin, et dont le succès est certain, en employant l'encre dont nous allons faire connaître la composition.

ENCRE POUR TRANSPORTER.

Matières.

Cire jaune ordinaire,	3 parties.
Suif de mouton épuré,	1
Vernis faible d'huile de lin,	½
Noir de fumée calciné,	¼

Manipulation.

On fait fondre la cire, on ajoute le suif, et quand il est fondu, on le mêle parfaitement avec avec la cire, au moyen d'une spatule; ensuite on met le vernis, et aussitôt que ces trois matières sont bien amalgamées, on y joint le noir par petites parties, toujours en remuant; on concentre la chaleur en couvrant le vase de fonte dans lequel se trouve la composition; au bout de quelques secondes, on le retire de dessus le feu, afin d'éviter que les matières ne s'enflamment, et avant leur entier refroidissement, on les broie avec une molette.

Cette composition doit servir à l'encrage de la planche dont on désire transporter une épreuve, elle donne au dessin un ton moins vigoureux que l'encre ordinaire; mais en chargeant la pierre avec soin à deux reprises, et en passant le rouleau lentement, sans le laisser couler, le travail doit être parfaitement garni d'encre dans toutes parties, sans en excepter les plus légères.

L'épreuve qui doit servir au transport peut être tirée sur une feuille du papier autographe de la composition de M. Gardon, que nous ve-

nons d'indiquer, ou si on le préfère, sur une feuille de papier de Chine, que l'on a préalablement épluché et collé du côté de l'endroit seulement.

Pour coller le papier de Chine destiné à cet usage, on emploie la colle de pâte ordinaire, à laquelle on ajoute une très-petite quantité d'eau, afin de pouvoir la battre et la passer plus facilement dans un linge propre, solide, mais peu serré; on applique cet encollage sur l'endroit du papier, au moyen d'un morceau d'éponge fine ou d'une queue de morue assez douce, de manière à ce que la surface du papier en soit entièrement, mais légèrement couverte, et lorsque cette première couche est bien sèche, on en applique une seconde avec le même soin.

L'épreuve tirée sur l'un de ces deux papiers, du côté de l'encollage, on la pose dans un vase large, rempli d'eau, de sorte qu'elle surnage et que l'eau ne touche absolument que le côté du papier opposé à celui où se trouve le travail, ce dernier devant en être totalement exempt, sous peine de faire manquer l'opération.

On prend alors une pierre de la dimension convenable, grainée si c'est un dessin au crayon que l'on veut transporter, et polie si c'est une

page d'écriture ou un dessin au trait ou à l'encre ; dans l'un ou l'autre cas, il faut que cette pierre soit parfaitement sèche, ou, si on peut la mettre dans une étuve pendant quelques minutes avant le transport, on sera encore plus certain qu'elle ne contiendra point d'humidité, condition essentielle pour opérer un bon transport.

Si on emploie la presse pour cette opération, on ajuste sa pierre dans le chariot, on règle la course de ce dernier, on met le châssis en rapport avec l'épaisseur de la pierre ; enfin on prépare tout comme pour tirer une épreuve du même format que l'objet que l'on veut transporter, en donnant toutefois à la pression une puissance ordinaire ; ensuite on prend avec précaution l'épreuve par les deux angles', du même côté ; on la retire du vase sans permettre à l'eau de submerger aucune partie du côté du travail ; on laisse égoutter l'épreuve, puis on la pose doucement sur la pierre, sans la traîner ni la frotter, et sans qu'elle fasse un seul pli ; enfin, on la couvre de plusieurs feuilles de papier de soie, qui doivent servir de maculature, et on lui fait subir deux ou trois pressions lentement, mais sans s'arrêter en route, et en changeant

pour chacune d'elles les feuilles de papier de soie, qu'il faut toujours choisir sans pli.

Alors le transport doit être terminé. On imbibe le papier de transport au moyen d'une éponge, mais sans frotter, pour enlever le papier, ou bien on met la pierre dans un baquet d'eau propre, pour qu'il s'en détache de lui-même ; ensuite on laisse sécher la pierre assez long-temps pour que l'eau en soit évaporée, puis on prend de l'eau fortement gommée, passée dans un linge et ne contenant aucun corps étranger ; on en couvre toute la surface de la pierre, que l'on met à plat afin que toutes les parties en restent couvertes également. Au bout de vingt-quatre heures au moins, on enlève la gomme, en mettant la pierre dans l'eau un instant, afin de frotter le moins possible, et on opère l'encrage de la planche en employant encore l'encre de transport, jusqu'à ce que toutes les parties en aient été bien garnies et fortifiées ; on laisse sécher pendant une heure, après quoi on fait subir à la pierre une légère acidulation, marquant un degré au plus, et contenant de la gomme en suffisante quantité pour la maintenir et la faire sécher sur toute la surface.

On peut ensuite livrer cette planche à l'impres-

sion, par les moyens ordinairement employés en lithographie.

Quand on se sert de la roulette pour opérer le transport sur la pierre, le reste de l'opération ne diffère en rien de ce que nous venons de décrire.

Cette roulette, dont nous avons parlé depuis long-temps dans nos précédentes éditions, et dont nous donnons encore la figure dans celle-ci, doit être en cuivre, avoir un pouce 1/2 de diamètre sur une épaisseur ou surface roulante à peu près égale ; elle doit être garnie d'une petite housse de casimir sans couture apparente, en forme de rentraiture, et parfaitement adaptée, en sorte qu'elle ne puisse pas varier ni plisser.

On se sert de cette roulette, qui est montée comme un gallet, au moment où l'épreuve que l'on veut transporter vient d'être posée sur la pierre, en la passant également partout et de proche en proche, un assez grand nombre de fois pour obtenir un décalque complet.

Quand on a une bonne presse et un râteau parfaitement juste, le décalque est plus facile et plus promptement fait qu'avec une roulette ; ce-

pendant, ce dernier moyen est encore préféré par plusieurs lithographes.

Les presses sans râteau, mais à double cylindre en fer, dans le genre de celles de M. Mantoux, dont nous aurons occasion de parler, nous semblent excellentes pour faire toute espèce de transport, et surtout celui qui a pour objet de multiplier les planches à l'infini.

Dans tout ce qui précède, nous avons pu nous répéter un peu, mais, dans un Manuel théorique et pratique, on ne doit s'attacher qu'à une excessive clarté ; il faut conduire le lecteur comme par la main; il faut, pour ainsi dire, le faire assister aux opérations dont on lui fournit l'exacte description, afin qu'au besoin il opère lui-même avec fruit.

MM. Reiner frères, artistes lithographes distingués, nous ont donné la composition d'encrage que nous venons d'indiquer; elle nous paraît être une des meilleures de ce genre, et produit le même résultat que la composition d'encre grasse que nous donnons à l'article IV du Chapitre V de ce Manuel, en retranchant toutefois l'essence de térébenthine.

CHAPITRE V.

De la fabrication des vernis propres à l'impression lithographique.

Les vernis sont appelés à exercer une influence importante dans l'art lithographique, et si une opération est souvent négligée par quelques imprimeurs, c'est précisément cette intéressante fabrication. Nous traiterons donc ce sujet le mieux qu'il nous sera possible, en n'omettant aucun des détails relatifs à la manipulation et au choix des huiles.

Nous donnerons les moyens d'éviter les accidens presque inséparables de ces opérations, dans l'exécution desquelles il est facile de se brûler dangereusement, de perdre la vue, etc. Enfin, comme nous nous sommes utilement occupé de perfectionner la fabrication des vernis, nous espérons être utile en offrant à nos lecteurs le fruit de notre travail et de nos recherches.

Une expérience que nous avons faite en 1829, nous a donné l'idée que l'on pourrait employer

avec succès la résine dans la fabrication des vernis, afin de les empêcher de graisser, et de donner aux épreuves plus de brillant et de transparence.

Plusieurs lithographes ont aujourd'hui apporté ce perfectionnement dans cette fabrication, mais nous sommes persuadés que cette idée nous est venue avant qu'ils n'y aient songé.

Comme nous pensons qu'il n'est pas sans intérêt pour nos lecteurs de connaître l'historique de cette amélioration, nous allons entrer dans quelques détails.

En 1829, M. Deschamps, français établi depuis long-temps à Philadelphie, et dont le frère dirigeait, à Paris, la raffinerie de sucre du faubourg Saint-Denis, vint en France pour se procurer un certain nombre d'objets nécessaires à l'industrie qu'il exerce en Amérique, mais principalement pour connaître la fabrication des vernis pour la typographie, ayant formé, dans son établissement de Philadelphie, une imprimerie pour la publication d'un journal.

M. Deschamps, comme la majeure partie des imprimeurs du Nouveau-Monde, achetait aux marchands anglais et à un prix exorbitant, les encres d'impression dont il avait besoin, ne pou-

vant pas s'en procurer d'une aussi bonne qualité dans les fabriques américaines.

Son but en venant à Paris était de s'affranchir du tribut qu'il payait aux Anglais, en fabriquant ses encres lui-même, et ensuite de former une fabrique où les Américains trouveraient ces produits à un prix raisonnable et d'une meilleure qualité, car si tout le monde sait que les Anglais fabriquent aussi bien que nous tout ce qui a rapport à l'art typographique, personne n'ignore que les choses fabriquées pour composer les pacotilles, ou expédier à l'étranger, sont peut-être plus négligées en Angleterre qu'en France.

Pour connaître la composition des noirs, M. Deschamps s'adressa à des fabricans de Paris, qui lui fournirent d'utiles renseignemens, mais il ne fut pas aussi heureux près des personnes qui s'occupent de fabriquer les vernis et les encres typographiques : toutes lui offrirent de la marchandise, mais pas une seule ne voulut consentir à lui donner le moindre éclaircissement sur les manipulations.

M. Deschamps prit alors le parti de s'adresser aux principaux imprimeurs, qui lui répondirent qu'ils ne s'occupaient pas eux-mêmes de la fabrication de leurs encres; qu'ils les achetaient

toutes faites, et qu'à Paris, c'était une industrie à part; ils l'engagèrent donc à s'entendre avec leurs fournisseurs, auxquels il eut vainement recours, car il ne put rien en obtenir.

M. Deschamps était en France depuis deux mois, quand il fut trouver M. De Lasteyrie, auquel il raconta ses mésaventures, en lui demandant quelques conseils.

Nous dirigions alors la lithographie de Marlet et compagnie; M. De Lasteyrie nous envoya M. Deschamps, en nous le recommandant d'une manière toute particulière, en qualité de compatriote et d'industriel.

M. Deschamps nous fit part de l'objet de ses recherches, des nombreux dégoûts dont il avait été abreuvé, ainsi que du vif désir qu'il éprouvait de ne pas retourner dans sa patrie adoptive sans emporter quelques indications précises.

Tout en accueillant bien M. Deschamps, nous lui fîmes sentir que la typographie ne rentrait pas dans nos connaissances acquises, que nous ne nous en étions jamais occupé que pour notre plaisir, mais que cependant nous ferions tout notre possible pour lui être agréable.

M. Deschamps nous montra un échantillon de vernis fabriqué à Paris; nous l'examinâmes, et

nous reconnûmes qu'il devait se composer d'huile de noix et d'une certaine quantité de matière résineuse nécessaire pour donner la ténacité, le brillant, et maintenir la pureté dans l'impression des caractères typographiques.

Nous convînmes avec M. Deschamps de choisir le premier beau jour pour aller hors barrière, faire des essais.

Ce jour arriva : nous étant munis des ustensiles nécessaires à la fabrication des vernis, nous achetâmes dix livres d'huile de noix, claire et rance, d'un beau jaune, deux livres de résine blonde commune.

Arrivés sur le terrain, nous traitâmes l'huile comme il est indiqué à l'article II ci-après, en la dégraissant avec des tranches de pain, mais en ne laissant acquérir à l'huile que la densité indispensable pour faire un vernis faible. Vers la fin de l'opération, nous mîmes le feu à la surface pendant trois minutes; après l'avoir éteint, en mettant le couvercle de la marmite, nous la découvrîmes de nouveau, et, après cinq minutes de refroidissement, nous ajoutâmes, doucement et en agitant avec une cuiller en fer, une livre de résine que nous avions fait fondre séparément dans une petite marmite de fonte.

Après avoir fait cette addition de résine, nous continuâmes à remuer en tournant, pendant quelques minutes, afin d'opérer un mélange parfait, ensuite nous laissâmes le vernis refroidir entièrement avant que de le couvrir.

Le lendemain, M. Deschamps fit broyer un peu de noir avec ce vernis, et se rendit chez M. Firmin Didot, sans lui dire d'où sortait le vernis, afin de ne donner lieu à aucune prévention, il le pria de faire tirer quelques essais de différens genres de caractères, pour reconnaître si cette encre, dont on lui offrait une assez grande quantité à un prix modéré, était d'une bonne qualité, et s'il pourrait sans inconvénient, en faire une provision qu'il emporterait à Philadelphie.

M. Didot, véritable artiste, accueillit M. Deschamps avec son obligeance ordinaire, et fit faire devant lui des essais qui eurent le plus brillant résultat.

M. Deschamps revint tout joyeux nous faire part de nos succès, et nous montra les spécimen qu'il emporta avec lui, ainsi que notre procédé de fabrication.

Cette expérience nous conduisit tout naturellement à penser qu'une partie de résine ajoutée

à nos vernis lithographiques ne pourrait que les améliorer et remédier à diverses imperfections. Nous fîmes quelques essais pour trouver la proportion nécessaire, et aujourd'hui nous donnons le résultat de nos nouvelles observations.

ARTICLE PREMIER.

Des huiles.

Deux sortes d'huiles ont été reconnues bonnes pour la fabrication des vernis lithographiques, l'huile de noix et l'huile de lin : cette dernière a, depuis long-temps, obtenu la préférence.

L'huile de lin est celle dont se servent aujourd'hui presque tous les lithographes; mais, que l'on emploie l'une ou l'autre, il faut toujours les choisir très-vieilles, d'un beau jaune, et parfaitement claires.

Cette huile, qui joue déjà un grand rôle dans les arts et métiers, est encore celle avec laquelle on obtiendra toujours les meilleurs vernis pour la lithographie.

Les marchands de couleurs vendent des huiles brûlées une ou plusieurs fois, auxquelles ils donnent le nom de *vernis*, quoiqu'elles n'aient pas en général assez de consistance.

Ces huiles ainsi traitées sont appelées par les chimistes huiles lithargiées, et par les artistes, huiles dégraissées; elles ont subi par cette manipulation un commencement de décomposition, sont plus oxigénées et retiennent de la litharge (deutoxide de plomb).

ART. II.

Manipulation des vernis.

On met dans une marmite en fonte ou en fer, contenant vingt-cinq litres (*pl.* I, *fig.* 3), quinze à vingt livres d'huile de lin réunissant les qualités ci-dessus énoncées; on couvre hermétiquement cette marmite avec son couvercle de même matière (*pl.* I, *fig.* 4); on la pose ensuite sur un trépied en fer; on allume dessous un feu de bois suffisant pour échauffer l'huile progressivement et sans précipitation. Aussitôt qu'elle commence à bouillir, on coupe un pain rassis de quatre ou six livres (dans la proportion de quatre livres de pain pour quinze livres d'huile) par tranches très-minces; on jette ces tranches dans l'huile, trois ou quatre à la fois, afin d'opérer le dégraissage.

A mesure que ces tranches de pain sont rôties

sans être brûlées, on les retire avec une écumoire en fer (*pl. I, fig.* 5), on leur en substitue de nouvelles : ainsi de suite, jusqu'à ce que le pain soit entièrement consommé.

Aussitôt que cette opération est terminée, le dégraissage de l'huile est fini : on recouvre la marmite, et on augmente la vivacité du feu de manière à obtenir en peu de temps une forte concentration.

De dix minutes en dix minutes, on découvre la marmite pour voir si le feu prend naturellement ; s'il ne prend pas, on essaie de l'y mettre au moyen d'une cuiller en fer que l'on fait rougir, et que l'on présente ainsi à la superficie de l'huile (*pl. I, fig.* 5). Si le feu ne prend pas encore, c'est que l'huile n'est point assez chaude ; il faut augmenter la concentration en couvrant la marmite, et en ajoutant du bois dessous ; puis l'on emploie de nouveau le moyen de la cuiller rougie.

Si, pendant l'opération, on s'aperçoit que le feu s'attache aux parois de la marmite, il faut la couvrir hermétiquement, afin d'étouffer la flamme, empêcher l'air extérieur d'agir, et descendre la marmite dans un trou fait à cet effet.

S'il arrivait que l'on ne mît pas assez de viva-

cité à retirer la marmite de dessus le feu, et que l'on négligeât de la couvrir parfaitement, il y aurait explosion, le couvercle sauterait en l'air, et cet accident pourrait entraîner la perte totale de l'huile dégraissée.

Un quart d'heure après que la marmite est retirée du feu, on la découvre; on prend un globule d'huile brûlée avec la cuiller, on la verse dans une coquille ou une petite assiette, suivant ce que l'on a sous la main, et, au bout de quelques instants, le refroidissement de ce globule exposé à l'air se trouvant opéré, on est à même de reconnaître la consistance du vernis.

Si ce vernis est destiné à l'impression des dessins au trait et des écritures, il doit être suffisamment dense, et sa manipulation est terminée : c'est ce que l'on peut appeler vernis n° 1, dont nous aurons plus tard l'occasion de faire connaître les différentes propriétés. Si ce vernis est, au contraire, destiné à l'impression des dessins au crayon, il faut lui donner plus de densité; pour y parvenir, il faut chercher à y mettre de nouveau le feu, et l'activer en remuant avec la cuiller.

Dans le cas où la flamme ne reprendrait pas de suite, il faudrait remettre la marmite sur le tré-

pied, et provoquer l'inflammation par un feu ardent. Aussitôt qu'on l'a obtenue, on redescend la marmite, et on fait brûler l'huile jusqu'au moment où les parois commencent à s'échauffer, on pose alors le couvercle, et quand on juge que la flamme doit être éteinte, on découvre encore ; on prend un nouveau globule qui, après le refroidissement, doit donner le vernis n° 2.

Pour que ce vernis soit bon, il faut qu'en le faisant filer au bout du doigt, les filamens, arrivés à une longueur de deux ou trois pouces, se rompent d'eux-mêmes, et soient enlevés par l'air comme un corps sec et léger ; et qu'en le serrant entre les extrémités des doigts, il s'en détache, en claquant, par fils d'un jaune brun transparent.

Cinq minutes après que l'on est parvenu à éteindre la dernière flamme et que la marmite a été découverte, on ajoute, pour le vernis n° 1 destiné à l'impression des dessins à l'encre, des écritures et de la gravure sur pierre, sur la quantité de vingt-cinq litres d'huile, une livre de résine blonde ordinaire, que l'on a eu soin de faire fondre séparément sans la faire cuire, vers la fin de la fabrication du vernis. Cette addition doit être faite lentement et en re-

muant toujours avec la cuiller en fer, et ainsi que nous l'avons dit précédemment, on doit continuer de remuer pendant quelques minutes, après que la résine a été versée, afin que le mélange soit parfait.

Pour le vernis n° 2, on mettra, dans la quantité d'huile précitée, trois livres de résine fondue.

Les vernis fabriqués pour être employés pendant les chaleurs de l'été, doivent être beaucoup plus denses que ceux destinés pour les autres saisons, la température de l'été contribuant puissamment à les mettre en fusion : dans ce cas, c'est l'expérience qui guide, et il suffit de faire brûler une fois de plus pendant quelques minutes, et d'ajouter une partie de résine, en sus du poids ci-dessus fixé, qui ne doit pas être dépassé pendant neuf mois de l'année en France, où les plus grandes chaleurs ne durent ordinairement que pendant les mois de juin, juillet et août.

Il y a différentes manières de dégraisser les vernis lithographiques : on emploie souvent des ognons, des pommes de terre, du son dans un sac de forte toile; mais l'expérience nous a

prouvé que le pain était supérieur aux autres substances pour cette opération.

Plusieurs lithographes emploient encore les ognons rouges, on pourrait, avec plus d'avantages, se servir de l'ail indiqué par Tingry, dans son traité des vernis, comme rendant l'huile plus siccative; mais cette qualité lui est suffisamment donnée par l'addition de quelques parties de résine ; au surplus, on obtient un résultat aussi satisfaisant en employant, ou en n'adop'ant pas l'ail ou les ognons; le choix de l'huile et l'attention apportée à sa manipulation sont les seules conditions pour faire de bons vernis.

CHAPITRE VI.

Des Noirs de fumée, et de leur emploi dans la fabrication des Encres d'impression et de conservation.

ARTICLE PREMIER.

Des Noirs de fumée.

Les noirs de charbon, ceux que l'on connaît sous les noms de noir d'ivoire, noir d'Allemagne, et dont les résidus s'obtiennent en faisant brûler des os dans un vase clos, des résines grossières, etc., sont généralement lourds, compactes et pulvérulens.

Tous les efforts du broyeur le plus vigoureux ne peuvent suffire pour en opérer l'amalgame parfait avec le vernis d'huile ; ces noirs restent toujours en grains, et s'agglomèrent sous la molette, au lieu de se fondre et de former un seul corps avec le vernis.

Il est donc presque impossible de faire usage de ces noirs dans l'art lithographique ; ils ne

pourraient donner des épreuves pures, et se refuseraient à une distribution proportionnée à chaque genre de dessin, auxquels ils s'attacheraient inégalement; de plus, par leur dureté naturelle, ils auraient peu d'adhérence avec le papier qui, par conséquent, en laisserait lui-même une partie sur la pierre, ce qui occasionnerait des accidens irréparables, sans donner un seul résultat avantageux.

Le noir de fumée provenant de la combustion des résines choisies, convient parfaitement à l'impression lithographique.

Il est ordinairement d'un assez beau noir, doux, léger et floconneux; il s'écrase facilement et se broie très-bien.

Ce noir se trouve tout fabriqué chez les marchands de noir, mais il est encore imparfait; il faut, pour en faire un bon usage, le calciner dans un creuset ou dans une marmite bien couverte, et de la même forme que celle servant au vernis, mais moins grande, et pouvant contenir deux livres de noir sans être foulé.

On pousse le feu jusqu'à ce que la marmite soit rouge, et lorsqu'il n'en sort plus ni vapeur ni fumée, on retire le noir, qui se trouve alors

totalement dégagé de ses parties graisseuses et dessiccatives, dont l'action serait nuisible à la pureté du dessin pendant le cours de l'impression. On obtient de très-beau noir en brûlant ensemble de l'huile ou de la cire; ce noir est doux, très-fin, et n'a besoin que d'une légère calcination pour être dégagé de ses parties grasses.

Le noir obtenu par la carbonisation des noyaux de pêches et du bois de la vigne, a un beau reflet bleuâtre, mais à la calcination il tombe facilement en cendres, et n'est peut-être pas entièrement exempt d'acide végétal.

Il existe un autre noir, qui provient de la fumée de l'essence de térébenthine brûlée : ce noir est le plus parfait que l'on puisse employer pour l'impression des dessins au crayon, et il est à regretter que le prix en soit si élevé, qu'il ne pourra jamais être exclusivement adopté pour un art qui semble appelé, par sa nature comme par sa destination, à présenter tous les genres d'économie. Toutefois on peut facilement faire de ce noir soi-même, sans la construction d'un appareil dispendieux.

Nous en citerons un, dont l'invention simple et ingénieuse est due à un savant qui a bien

voulu s'occuper d'améliorations relatives à l'art lithographique.

Cet appareil consiste : 1° En un petit vase en fer, de la forme d'une écuelle, et qui contient un litre environ, *planche I, figure* 6; 2° d'une plaque en fer plat, de forme circulaire, destinée à servir de couvercle, même *planche, fig.* 7; 3° d'une longue mèche de coton dont on laisse pendre l'extrémité inférieure au fond du vase, en passant la partie supérieure dans un liége, revêtu de fer-blanc à sa surface, en sorte que cette mèche surnage comme celle d'une veilleuse, *fig.* 8 ; 4° et enfin d'un cylindre creux, en carton mince collé, de deux pieds de haut sur dix-huit pouces de circonférence, fermé à la partie supérieure d'un rond de carton, le tout bien hermétiquement joint ensemble, *figure* 9 de la *planche I*.

On met dans le vase ci-dessus désigné, une livre et demie de térébenthine ; on place la mèche, on l'allume ; et lorsque la flamme paraît prendre avec trop de violence, on met le couvercle sur le vase en laissant un peu d'air, afin de diminuer la force de la flamme, et augmenter ainsi la fumée qui doit produire le noir.

Dans cet état, on couvre le tout avec le cylindre, de manière à ce que la fumée ne s'échappe pas extérieurement, et le noir qu'elle dépose en sortant du vase va s'attacher aux parois du cylindre.

La térébenthine entièrement consumée, on recueille le noir qu'elle a produit, en frappant légèrement sur les parois extérieures du cylindre pour l'en détacher sans l'écraser : au bout de quelques instans on enlève le cylindre, et l'on ramasse les flocons de noir qui se trouvent sur la table qui a servi à supporter l'appareil.

On peut soumettre ce noir à la calcination par le procédé indiqué plus haut, pour le noir provenant des résines choisies.

ART. II.

Composition de l'Encre d'impression pour les Dessins au crayon.

On ne saurait apporter trop de soins dans le broyage des matières qui composent cette encre; car c'est par leur amalgame parfait que l'on obtient, lors du tirage, des épreuves pures

et de cette opération dépend le résultat de toutes celles qui précèdent l'impression d'un dessin.

Composition allemande.

Noir de fumée calciné.	3 onces.	»
Cire et suif par égale partie fondus ensemble et brûlés pendant 4 minutes.	2 gros.	»
Bleu d'indigo pulvérisé et tamisé.	1 gros.	1/2

On broie le bleu seul, avec un peu de vernis n° 2 ; on ajoute la mixtion de cire et de suif dont on opère bien le mélange ; ensuite on met du noir de fumée peu à peu, avec la quantité de vernis que l'on juge nécessaire pour donner la densité convenable.

Composition française.

Elle est la plus généralement adoptée par les imprimeurs lithographes français, et malgré qu'elle présente plus de simplicité dans sa préparation, elle est fort bonne ; nous avons obtenu des résultats très-satisfaisans, par son emploi continuel ; des dessins d'une exécution soignée

ont fourni des tirages de plusieurs milliers de bonnes épreuves.

Cette couleur d'impression se fait en broyant une quantité suffisante de noir de fumée calciné avec le vernis n° 2, auxquels on ajoute une partie d'indigo en poudre, broyé séparément dans la proportion d'un gros pour deux onces de noir.

On ne parvient à l'amalgame parfait de ces substances qu'en opérant le broyage par petites quantités, et en n'ajoutant de nouveau du noir que lorsque le dernier mis ne fait plus qu'un seul et même corps avec elles.

On continuera de broyer jusqu'au moment où l'encre d'impression aura acquis assez de densité pour se couper difficilement avec le couteau à broyer.

Pour que cette encre soit parfaite, il faut qu'elle soit très-brillante, que l'on ne remarque pas un seul point terne, et que, dans les endroits coupés avec le couteau, elle brille autant qu'à la superficie.

Pour réussir à donner une encre d'impression qui ait toutes ces qualités, il faut avoir un broyeur vigoureux et intelligent; sa molette doit étendre le noir et le vernis sur toute la

surface de la pierre à broyer, y passer dans tous les sens, afin d'opérer un mélange qui ne laisse rien à désirer. On doit préférer les molettes en verre ou en marbre à toutes les autres.

Nous avons reconnu que l'addition d'un peu de suif de mouton fondu au bain-marie, donnait à l'encre plus de douceur, et modifiait un peu ses dispositions siccatives; elle diminue aussi la dureté naturelle du bleu indigo que l'on ajoute, et dont le propre n'est pas de manquer de sécheresse.

Si on ne mettait pas de bleu dans l'encre, le suif donnerait un ton roux qui nuirait singulièrement à la fraîcheur des épreuves.

Ces deux substances paraissent faites pour être employées ensemble avec succès, mais toujours dans des proportions minimes relativement à la quantité du noir et du vernis.

Lors de la publication des premières éditions de notre Manuel, nous donnions la préférence à la composition française, dans laquelle il n'entrait pas de suif; mais l'expérience nous a prouvé depuis qu'il peut être utile en l'employant principalement pour l'impression des dessins qui doivent fournir un long tirage.

ART. III.

L'encre d'impression pour les écritures ou les dessins au trait, peut être faite simplement avec le noir de fumée broyé avec le vernis n° 1, en observant toujours le même soin dans l'amalgame des substances.

ART. IV.

De l'Encre grasse ou de conservation.

La propriété de cette encre est d'empêcher les traits du dessin de sécher, et d'en faciliter ainsi la conservation pendant un laps de temps considérable, sans avoir aucune altération à craindre.

Composition.

Suif de mouton épuré.	1	partie.
Cire vierge.	2	»
Savon ordinaire.	1	»
Encre d'impression.	2	»
Essence de térébenthine.	»	1/3

On fera fondre ces matières dans une casserole semblable à celle qui est employée à la

fabrication des crayons : dans ce cas, on la mettra sur un feu doux, pour éviter l'inflammation des substances ; on versera ensuite cette mixtion dans un pot, que l'on aura soin de tenir couvert jusqu'au moment où l'on voudra s'en servir de la manière indiquée au chapitre XIII.

CHAPITRE VII.

Des papiers employés pour l'impression des différens genres de Dessins lithographiés, de leur mouillage, des Papiers de Chine, et de leur préparation.

ARTICLE PREMIER.

Le papier réunissant les qualités nécessaires à l'impression des dessins au crayon, est jusqu'à présent sorti de la belle fabrique des Vosges, appartenant à MM. Desgranges frères, et de celle de M. Mongolfier d'Annonay.

Ces papiers sont généralement sans colle et sans alun, d'une pâte blanche et unie, sans sécheresse et sans aspérité, graviers ou boutons ;

leur grain est fin et régulier, et par conséquent très-propre à s'identifier avec la pierre par la pression pour en détacher l'encre d'impression lors du tirage de chaque épreuve, objet dont nous démontrerons l'importance dans le chapitre XI, qui traitera spécialement de l'impression lithographique.

On ne saurait trop encourager la bonne fabrication des papiers français, qui ont été longtemps inférieurs à ceux que les Anglais fabriquent pour l'impression de la gravure et de la lithographie. Cependant il est juste de dire que, depuis quelques années, de très-grandes améliorations ont été apportées dans les fabriques françaises, et qu'il est probable que nos concurrens en industrie ne conserveront pas longtemps la supériorité qu'ils ont sur nous en ce genre, si l'importation du chiffon est protégée, et si son exportation hors de France est soumise à un tarif élevé ; si enfin l'autorité continue à donner une impulsion salutaire au progrès de cette utile industrie, comme elle n'a cessé de le faire depuis quelques années, en accordant aux fabricans français des récompenses et des mentions honorables, lors des expositions publiques de l'industrie nationale.

C'est pour parvenir à de semblables résultats qu'a été fondée la Société d'encouragement, l'une des plus nobles et des plus utiles institutions dont la France puisse s'énorgueillir.

Cette Société, qui compte dans son sein des hommes distingués par leur rang, leur caractère et leurs profondes connaissances dans tous les genres d'industrie, et surtout par l'esprit de justice et de bienveillance qui les anime, est un sûr garant des progrès sensibles que les arts et l'industrie ne peuvent manquer de faire en France d'ici à quelques années.

Heureux le pays qui possède de pareilles institutions ! heureux le gouvernement qui sait, en les protégeant, leur faciliter des applications utiles !

Il est donc permis d'espérer que les encouragemens accordés à toutes les branches de l'industrie hâteront le perfectionnement si désirable du papier, et que, sous ce rapport, comme sous plusieurs autres, nous n'aurons rien à envier à nos rivaux d'outre-mer.

Pour reconnaître si les papiers employés pour l'impression contiennent de la colle ou de l'alun, il suffit d'un peu d'habitude : leur sécheresse au toucher, leur disposition à s'attacher

aux doigts après avoir mouillé un des angles de la feuille en le passant sur la langue, leur peu de transparence, la difficulté que la salive ou l'eau éprouvent à les imbiber, sont autant d'indices certains de la présence de la colle et de l'alun, qui sont également nuisibles à l'impression des dessins au crayon.

Si la fabrication des papiers est perfectionnée en France et en Angleterre, elle est encore dans l'enfance de l'art pour les contrées méridionales de l'Europe.

La matière première que l'on y emploie est d'une assez mauvaise qualité. Le linge de fil n'étant pas d'un usage général et habituel, on se sert presque exclusivement du chiffon de coton qui n'a pas à beaucoup près le moelleux de celui qui se compose de chanvre ou de lin.

Les mauvaises méthodes suivies dans les opérations préparatoires telles que le triage et l'assortiment des chiffons suivant leur couleur et leur qualité, qui sont en France l'objet de soins tous particuliers, le blanchiment de ces chiffons obtenu au moyen d'une eau de chaux brute, au lieu des procédés chimiques perfectionnés, adoptés depuis long-temps dans nos manufactures, sont des obstacles insurmontables à l'amélioration

des papiers fabriqués dans toute l'Italie et une partie de la Suisse, notamment à Lugano et aux environs du lac de Como, près de Milan.

L'état stationnaire des arts utiles dans ce pays d'ilotes où l'intérêt personnel et l'avarice ont remplacé l'esprit national, menace de durer encore plusieurs générations.

L'industrie y est presque nulle, les ouvriers végètent plutôt qu'ils ne vivent, et sont à l'entière discrétion de quelques marchands capitalistes, beaucoup plus *Arabes* que les Bedouins.

Les beaux arts y sont languissans, et les artistes, à l'exception de quelques-uns d'entr'eux qui ont de la fortune, ou qui sont sous le patronage des anciennes familles nobles, sont très-malheureux, et ne jouissent d'aucune espèce de considération.

Ayant été à même de faire de nombreux essais et des tirages sur les papiers fabriqués en Italie, nous croyons utile de donner ici le résultat des observations que nous avons faites.

Ainsi que nous venons de le dire, les chiffons de coton ne peuvent remplacer que très-imparfaitement les chiffons de fil, et par leur emploi on n'obtient jamais qu'un papier d'une pâte plucheuse, d'une adhérence moins franche, et en

opérant le blanchiment de cette pâte au moyen de la chaux ordinaire, on ajoute encore à sa sécheresse naturelle.

Nous avons remarqué que les dessins au crayon les mieux venus au tirage des essais, pouvaient à peine donner de 50 à 100 épreuves fraîches, comme le dessin ; que ce papier, d'une nature dure et sèche, prend difficilement l'eau au mouillage ; que les aspérités qui forment son grain ne peuvent s'écraser par une pression ordinaire ; que par conséquent une partie de l'encre d'impression demeure attachée au dessin lors du tirage de chaque épreuve, y reste fixée, en augmentant progressivement et d'une manière insensible le volume du relief.

Ce papier, tout en refusant de prendre la totalité de l'encre, dépose par la pression les molécules de chaux détrempée qu'il contient ; ces molécules se combinent avec l'encre d'impression, l'eau du mouillage de la pierre, et finissent par former un alcali qui, s'identifiant avec le crayon originaire, forme un corps intermédiaire entre le rouleau chargé d'encre, destiné à l'encrage, et le dessin, au point de paralyser les attractions chimiques qui forment toute la lithographie ; enfin, dans cet état, les blancs

de la pierre se salissent, les effets vigoureux prennent un ton grisâtre, terne, et les demi-teintes deviennent lourdes; ainsi se trouvent anéanties la transparence du dessin, ses oppositions de perspective et sa fraîcheur.

Vainement on prétendrait remédier à ces accidens, ou les éviter en donnant à la pierre une nouvelle acidulation; en enlevant le dessin à l'essence, il pourrait se rétablir un peu, mais il retomberait bientôt dans un état pire encore.

En faisant subir à ce papier d'abondans mouillages, en le séchant en partie, en intercalant les feuilles séchées, nous sommes bien parvenus à enlever une portion de la chaux qui se trouve à la surface de chaque feuille en ne laissant au papier que l'humidité suffisante au tirage lithographique, mais la chaux qui fait corps avec la pâte ne saurait être expulsée, elle demeure toujours en suffisante quantité pour nuire aux planches dessinées, puisqu'il est vrai qu'on ne peut laver et frotter le papier comme un linge, et qu'il n'est pas sans exemple, que la chaux ayant servi à blanchir les toiles en fabrique, résiste souvent à trois ou quatre lessives.

L'acide muriatique en petite proportion dans

l'eau destinée au mouillage du papier, peut opérer la chute de la chaux, mais encore faut-il faire le mouillage feuille à feuille, sécher et mouiller une seconde fois à la manière ordinaire indiquée au § Ier de l'article 3 du présent Chapitre; ce moyen n'est pas sans inconvénient, puisqu'en imprimant, chaque épreuve tirée sur le papier trempé ainsi, donne au dessin une petite mais continuelle acidulation.

On parviendrait à vaincre ce dernier obstacle, en établissant une presse à pompe pneumatique, dont l'objet serait de faire disparaître entièrement l'acide muriatique, mais cet expédient ne saurait donner au papier l'adhérence et le moelleux qui lui manquent, seulement il en deviendrait plus facile à rompre.

C'est donc par le choix et le triage du chiffon, son nettoyage par le coulage préparatoire, le changement de mode pour blanchir la pâte que les fabricans suisses et italiens arriveront à fabriquer des papiers d'une meilleure qualité pour l'impression de la lithographie.

ART. II.

Papiers pour l'impression des Dessins à l'encre et des Écritures.

Tous les papiers vélins, à vergeures, collés ou sans colle, peuvent être employés avec succès au tirage des dessins à l'encre et des écritures; on ne doit en excepter que les papiers peints, cylindrés et savonneux, dont l'emploi est difficile et nuisible.

Les papiers d'Annonay, d'Angoulême et d'Auvergne, sont les meilleurs pour ce genre d'impression.

Les papiers de Normandie, dont le blanc naturel n'est pas très-beau, parce qu'ils sont fabriqués assez ordinairement avec ce qu'on appelle *chiffons verts* (1), sont peu propres à la lithographie; cependant, quoique l'emploi de ces papiers ne soit pas encore applicable à ce genre d'impression, ils ont éprouvé de grandes améliorations depuis deux ou trois ans, et il n'est

(1) On donne ce nom à la pâte faite avec des chiffons qui ne soient pas suffisamment pourris.

pas douteux qu'ils parviendront, avec le temps, au degré de perfection atteint par les fabriques du même genre.

Au surplus, ce serait une injustice de penser que la négligence apportée par les fabricans est la cause des retards qu'éprouvent les progrès de cette branche d'industrie, dans une des provinces françaises dont on peut citer la majeure partie des habitans comme intelligens et spirituels; la qualité des eaux exerce une influence très-grande sur cette espèce de fabrication en Normandie, où l'irrigation est abondante; les eaux sont souvent peu claires, et en général, les moyens employés pour les clarifier nuisent au blanc de la pâte quand ils ne diminuent pas son adhérence et ses bonnes qualités relativement à l'impression.

ART. III.

Du mouillage des Papiers.

Le mouillage du papier doit être fait, autant que possible, douze ou quinze heures au moins avant qu'il ne soit livré à l'impression; et, comme cette opération diffère pour les papiers collés et

pour les papiers sans colle, nous diviserons cet article en deux paragraphes.

§ I^{er}.

Mouillage des Papiers sans colle.

Après avoir coupé le papier suivant le format du dessin, soit en demi-feuille, quart ou huitième de feuille, on procède au mouillage de la manière suivante :

On emplit aux deux tiers un baquet, d'une forme ovale, d'une eau claire et limpide.

On pose le papier sur une table placée à peu de distance du baquet; et sur douze à quinze feuilles du format adopté, on en mouille une en la trempant dans l'eau et en la tenant par chacun des angles supérieurs. Quand la feuille est grande, on prend le centre de ces deux angles, aussitôt qu'ils sont passés dans l'eau, avec les dents, sans serrer beaucoup, en saisissant les deux angles inférieurs avec les mains, et l'on parvient ainsi à mouiller la feuille sans la rompre ou l'endommager. On pose ensuite cette feuille avec précaution, en la tenant par un des angles supérieurs et un des angles inférieurs diamétralement opposés, sur le premier tas de douze ou

quinze feuilles sèches; on recouvre ensuite cette feuille mouillée avec un pareil nombre de feuilles sèches, on en mouille une autre que l'on pose de même; ainsi de suite, jusqu'à ce que toutes les feuilles destinées au tirage soient réunies dans un seul tas.

Cette opération terminée, on recouvre le tas de papier avec un ais en bois; on le laisse ainsi s'imbiber lentement et de lui-même pendant quelques heures, ensuite on le porte sur la presse dite *à satiner* (*voy*. pl. *I*); on le serre fortement, et, au bout de quatre à cinq heures, il est suffisamment fait et bon pour le tirage.

Si on pressait le papier avant que l'eau eût pu pénétrer également partout, il en résulterait que toutes les feuilles mouillées et celles environnantes seraient plissées au point de ne pouvoir servir, et que les autres seraient inégalement mouillées.

Lorsqu'on retire le papier de dessous la presse, on le divise en deux portions égales, et l'on retourne la partie supérieure, en sorte qu'elle se trouve au centre en réunissant de nouveau ces deux portions.

Le papier peut être alors employé au tirage des dessins au crayon; il a acquis par le mouillage,

l'égouttage et la pression, toute l'intensité et l'adhérence nécessaires.

§ II.

Mouillage des Papiers collés.

Le mouillage des papiers collés s'opère de la même manière que celui des papiers sans colle, si ce n'est toutefois la différence du nombre de feuilles.

S'il s'agit d'un petit format comme celui du papier à lettre, connu sous le nom de *papier coquille, poulet, écu, poulet-d'écu, cornet,* etc., il suffit d'en faire le mouillage en trempant à la fois un cahier de six feuilles que l'on pose sur un cahier sec, et que l'on recouvre de même, en ayant soin seulement de laisser égoutter le cahier mouillé avant que de le poser.

Pour les papiers d'un grand format, on en mouille deux feuilles sur huit ou dix, suivant qu'ils sont plus ou moins collés.

Pour le reste de cette opération, on suit de point en point les instructions portées au § Ier.

Art. IV.

De la fabrication du papier de Chine, de son emploi et de sa préparation.

Nous empruntons à notre vénérable et ancien patron, M. de Lasteyrie, les détails relatifs à cette intéressante fabrication.

Les Chinois et les Japonais fabriquent des papiers de diverses qualités, qui, en général, diffèrent beaucoup de ceux que nous avons l'habitude de faire en Europe. Il y en a cependant dont la qualité et l'aspect ont beaucoup d'analogie avec les nôtres.

Ils ont su employer, à la confection de ce produit inestimable, plusieurs plantes dont nous n'avons pas encore appris à faire usage.

Mais le manque de chiffons dont on se sert exclusivement en Europe, et la cherté où est parvenu le papier, ont fait penser qu'il serait facile de remplacer ce vide par l'emploi des plantes dont les Chinois font usage, ou par d'autres plantes analogues, indigènes à nos climats. C'est d'après ces motifs que la Société d'encouragement de Paris a proposé un prix pour la fabrication du papier avec l'écorce de mûrier.

M. Prechtl, directeur de l'institut polytechnique de Vienne, après avoir tenté une suite d'expériences avec l'écorce de tilleul, est parvenu à fabriquer, avec cette écorce, un papier qui imite parfaitement celui de la Chine. Il a adressé à la Société d'encouragement, le mémoire qu'il a publié à ce sujet ; cette Société a fait traduire et insérer dans un bulletin, les détails propres à guider nos fabricans dans ce genre d'industrie, et M. Mérimé, l'un de ses membres, y a ajouté des notes où l'on trouve des renseignemens utiles sur cette matière. On y indique en même temps, d'après Kœmpfer, les procédés des Japonais, qui sont, à peu de chose près, les mêmes que ceux des Chinois. Les papiers, tels que les fabriquent ces deux peuples, peuvent trouver une foule d'applications dans nos arts, et par conséquent former un objet de commerce parmi nous. La couleur d'un gris tendre et flatteur à la vue, la finesse, la douceur et l'homogénéité de la pâte, l'ont fait rechercher dans ces derniers temps, pour les gravures en lithographie et en taille-douce.

Il serait donc important que notre industrie se portât vers ce genre de produits. Les détails

dont nous venons de parler en pourront faciliter les moyens d'exécution.

Suivant Kœmpfer, le papier se fabrique, au Japon, avec l'écorce du morus papyrifera. Chaque année, au mois de décembre, on coupe les jeunes pousses d'un an ; on les réunit en paquets de trois pieds de long environ, qu'on lie fortement ensemble, et qu'on place debout dans une grande chaudière remplie d'eau bouillante, mêlée de cendres ; ils doivent y rester jusqu'à ce que l'écorce, en se retirant, laisse à nu un demi-pouce de bois ; ensuite on les retire, on les met refroidir et on les fend pour détacher l'écorce ; le bois est jeté comme inutile. C'est cette écorce séchée qui forme la matière première du papier. Avant de l'employer, on lui fait subir une autre préparation, qui consiste à la nettoyer et la trier, afin de ne conserver que la partie pourvue de toutes les qualités requises. Pour cet effet, on la met tremper dans de l'eau pendant trois ou quatre heures ; quand elle est ramollie, on racle, avec un couteau émoussé, l'épiderme et la majeure partie de la couche corticale verte qui est au-dessous. L'écorce, ainsi nettoyée et triée, est plongée dans une lessive de cendres filtrée. Aussitôt qu'elle commence à bouillir,

on remue continuellement avec un bambou, et on ajoute de temps en temps de la nouvelle lessive, pour remplacer celle qui s'est évaporée. On continue l'ébullition jusqu'à ce que la matière soit tellement ramollie, qu'en la pressant entre les doigts, elle forme une espèce de bourre ou d'amas de fibres.

L'écorce ayant été réduite en pâte par une longue et vive ébullition, on procède à l'opération du lavage, qui est d'une grande importance pour la réussite du procédé.

En effet, si ce lavage ne dure pas assez longtemps, le papier, tout en prenant de la force et du corps, restera de qualité inférieure.

Si, au contraire, l'opération est trop prolongée, le papier, quoique alors plus blanc, sera sujet à boire l'encre et peu propre à l'écriture et au lavis.

On conçoit donc combien il faut apporter de soin dans cette partie du procédé pour éviter les deux extrêmes.

Pour laver l'écorce, on la met dans une espèce de vase ou récipient à claire-voie, dans lequel on fait passer un courant d'eau.

On la remue continuellement avec les mains jusqu'à ce qu'elle soit entièrement délayée et réduite en fibres très-douces et menues.

Quand on veut faire du papier fin, on répète le lavage, et, au lieu d'un vase, on se sert d'une toile qui empêche les parties ténues de l'écorce de passer à travers et les divise davantage, à mesure qu'on augmente l'agitation. Il faut en même temps, ôter les nœuds et les bourres qui auraient pu échapper au premier lavage.

Le lavage terminé, l'écorce est étendue sur une table unie et épaisse, et battue par deux ou trois ouvriers armés de bâtons de bois très-dur jusqu'à ce qu'elle soit réduite au degré de ténuité convenable. Elle devient semblable à du papier mâché, et susceptible de se délayer facilement dans l'eau. La pâte ainsi obtenue est jetée dans une petite cuve, est mêlée avec une eau de riz épaisse et une infusion mucilagineuse de la racine oréni. On opère le mélange de ces substances au moyen d'un petit bambou très-propre, et on continue de remuer jusqu'à ce qu'on ait obtenu une masse homogène et douce, d'une certaine consistance. Il vaut mieux employer une cuve de petite dimension parce que

le mélange s'y fait plus complètement. On verse ensuite la pâte dans une cuve semblable à celle en usage dans nos papeteries, et d'où on tire les feuilles, une à une, avec une forme dont le trait large est fait en petites baguettes de bambou, au lieu de fil de laiton. A mesure que les feuilles sont faites et détachées de la forme, on les empile sur une table couverte d'une double natte de jonc. Celle de dessous est la plus grossière, la seconde, d'un tissu moins serré, est composé de brins plus fins, pour laisser facilement passer l'eau. On met en outre entre chaque feuille une petite lame de bambou qui déborde et sert à soulever les feuilles l'une après l'autre ; elle remplace le feutre employé dans nos papeteries. Chaque tas est couvert d'une planche mince, de la forme et de la dimension des feuilles, et chargé de poids légers, de crainte que les feuilles encore fraîches et humides, étant trop fortement comprimées, ne se collent ensemble ou ne crèvent ; puis on augmente le poids afin d'exprimer l'eau surabondante. Le lendemain, les feuilles sont enlevées au moyen de petites lames de bambou, et collées sur des planches longues et unies, en appuyant avec la paume de la main. Elles y adhèrent aisément à cause de la légère humidité

qu'elles conservent encore; on les expose en cet état au soleil, et quand elles sont entièrement sèches, on les lève de dessus les planches, on les barbe et on les met en tas. Dans la saison froide, on emploie un autre procédé pour sécher le papier.

Il consiste à appliquer les feuilles au moyen d'une brosse de colleur, sur un mur dont les deux grandes faces sont très-unies et très-blanches....

A une extrémité est un poêle dont la flamme circule dans toute l'étendue des vides de ce mur et l'échauffe. On distingue, sur les feuilles de papier séchées de cette manière, la face qui adhérait au mur de celle qui a reçu les impressions des poils de la brosse. C'est sur la première comme la plus lisse, que les Chinois écrivent avec le pinceau et y tracent des caractères excessivement déliés. On n'emploie pas, comme chez nous, le verso de la feuille ni pour l'impression ni pour l'écriture; le peu d'épaisseur et la transparence du papier s'y opposeraient. Il nous reste à parler des divers ingrédiens dont on fait usage dans la fabrication du papier. L'eau de riz, employée dans la préparation de la pâte à

une certaine viscosité qui donne de la consistance et une blancheur éclatante au papier. On la prépare en jetant des grains de riz, préalablement humectés dans un pot de terre non vernissé et rempli d'eau : on les remue, puis on les met dans un linge et on en exprime l'eau, on la renouvelle de temps en temps, jusqu'à ce que le riz soit épuisé. L'infusion de la racine oréni se fait de la manière suivante : on met macérer dans l'eau froide la racine pilée ou coupée en petits morceaux : après y avoir séjourné pendant une nuit, elle a acquis la viscosité suffisante pour être mêlée avec la pâte. Les proportions de cette infusion varient selon les saisons. Les ouvriers japonais prétendent que tout l'art des papetiers consiste à bien doser le mélange.

Pendant les grandes chaleurs, le mélange d'oréni est trop fluide c'est pourquoi on en emploie davantage en été qu'en hiver. En général, si l'on en met trop le papier devient plus mince qu'il ne faut pour l'usage ; si au contraire, la proportion est trop faible, il devient épais et inégal. On voit donc combien il importe de régler les proportions afin de donner au papier les qualités requises. Après avoir donné les détails des procédés suivis au Japon pour faire le pa-

ier, Kœmpfer décrit les végétaux qu'on emploie dans cette fabrication.

Les caractères du mûrier à papier, morus papyrifera, étant suffisamment connus, nous nous dispenserons de les rappeler ici : il nous suffira de dire que les Japonais le cultivent de boutures comme les osiers.

Ces boutures, de deux pieds de long, retranchées de l'arbre, sont plantées, le dixième mois de l'année, à une petite distance les unes des autres; elles poussent des rejets qui deviennent propres à être coupés vers la fin de l'année, et dont la longueur est ordinairement de trois à quatre pieds. Ce sont les fibres fines et soyeuses de ces rejets qui forment la matière première du papier.

La plante appelée oréni par les Japonais est une malvacée, ainsi désignée par Kœmpfer : *Alcœa, radice viscosa, flore ephemero magno punico*. Sa racine, blanche, grasse, charnue et fibreuse, contient un suc mucilagineux transparent, qui mêlé avec la pâte du papier, sert à lui donner la consistance nécessaire. Ses feuilles, dentelées, épaisses, rudes au toucher et d'un vert foncé, ont des nervures fortement pronon-

cées et contiennent aussi une substance visqueuse. Les fleurs sont d'un rouge pourpre; les graines petites, raboteuses et d'un brun foncé.

Nous terminerons cette notice en faisant connaître les tentatives faites par M. Prechtl pour obtenir de plusieurs végétaux du papier à l'imitation de celui de la Chine. Ces essais ont été répétés en grand dans une fabrique de papier près de Vienne.

L'auteur, après avoir détaché l'écorce du tilleul et de jeunes pins et de sapins, l'a placée dans une fosse creusée en terre et murée, dont le fond était garni d'une couche de chaux. Sur cette couche il a étendu un lit d'écorce surmonté d'une autre couche de chaux et ainsi alternativement, jusqu'à ce que la fosse ait été remplie.

Alors il y a versé de l'eau et a recouvert le tout de planches chargées de poids, pour bien comprimer la matière. Cette espèce de rouissage ou macération a duré quinze jours, au bout desquels on a retiré l'écorce de la fosse et on l'a battue à grands coups de maillet jusqu'à ce que l'écorce verte en fût entièrement séparée et qu'il ne soit plus resté que les fibres blanches et déliées.

Après avoir été exposées au soleil pour être blanchies et bouillies dans l'eau pour les débarasser de la substance gommeuse qu'elles retiennent, ces fibres ont été soumises à des lavages répétés pour les purger de la chaux ; ensuite on les a fait bouillir dans de l'eau mêlée de cendres, et on les a rincées à l'eau claire. La matière obtenue a été arrosée d'une eau de riz ou autre substance mucilagineuse et triturée dans un mortier avec un pilon de bois.

Cette opération l'a convertie en une pâte délayée, composée de filamens d'une extrême ténuité. C'est dans cette pâte, étendue d'eau, que l'auteur a puisé avec une petite forme de vélin. Les feuilles retirées de la cuve ont été appliquées sur des feutres composés d'une étoffe de laine très-fine ; mais, après avoir été pressées, il fut impossible de les détacher. On n'y réussit qu'avec quelques feuilles plus épaisses, qui conservèrent néanmoins une surface raboteuse et l'empreinte des filamens du feutre. Ce mauvais succès ayant persuadé à l'auteur que la méthode usitée en Europe, de relever les feuilles à l'aide du feutre était inapplicable au papier de la Chine, il y renonça et se borna, après avoir puisé avec la forme, à l'appliquer sur la surface, enduite d'une

couche de chaux, d'une étuve ou poêle chauff[é]
au degré convenable, où la feuille adhéra aus[si]
sitôt. Il put l'enlever ensuite facilement après l[e]
séchage.

Les feuilles ayant été mises en tas, furent com[-]
primées au moyen d'une forte presse à vis. L[e]
papier ainsi fabriqué ressemblait parfaitement [à]
celui de la Chine. Il en avait la douceur et l[a]
finesse, et il n'est pas douteux que, plus épais[,]
il eût pu servir également des deux côtés, soi[t]
pour l'écriture, soit pour l'impression. Comm[e]
il se trouvait déjà collé en pâte, on n'eut pas be[-]
soin d'un collage ultérieur. M. Prechtl, aprè[s]
avoir donné ces détails, examine comparative[-]
ment le papier d'Europe et celui de la Chine[.]
Les chiffons de lin étant inconnus dans ce der[-]
nier pays, parce qu'on n'y fait pas usage de toile[,]
ils sont remplacés par des chiffons de coton[;]
mais le papier de coton, couvert de duvet, es[t]
peu propre à l'écriture chinoise, qui, se faisan[t]
au pinceau, exige une surface très-lisse. Le[s]
écorces de différens végétaux sont, sous ce rap[-]
port, bien préférables, puisqu'elles donnent u[n]
papier fin, lisse et pourtant solide. On ne peu[t]
l'obtenir qu'avec des matières dont les fibres son[t]
très-déliées. On a vu que, pour parvenir à cett[e]

extrême division des fibres, les Chinois emploient non-seulement des moyens mécaniques, mais encore des agens chimiques. Les vieux chiffons de toile, souvent blanchis et lessivés, sont sans doute préférables comme abrégeant l'opération; mais il ne paraît pas démontré qu'on puisse se passer entièrement des agens chimiques, et se borner aux opérations mécaniques, comme on l'a fait de nos jours par l'emploi du cylindre. Quoique cette machine soit d'une grande utilité et qu'elle réduise les filamens en brins très-courts elle n'est pas en état cependant de les diviser sur leur longueur, de manière à les rendre très-déliés, à moins que le chiffon ne soit très-usé, ou que le cylindre ne tourne avec une grande vitesse, comme cela arrive dans les papeteries anglaises, où la grande agitation de l'eau produit l'extrême division.

D'après cette observation et plusieurs expériences faites en grand, l'auteur pense qu'il est impossible de fabriquer, au moyen du cylindre, du papier d'écorce aussi fin que celui de Chine. Sous ce rapport, le pilon paraît avoir un avantage décidé, en ce qu'il broie les fibres sans les déchirer, ce qui permet d'obtenir une division plus égale. Ainsi, pour faire du papier très-fin,

à l'imitation de celui de Chine, M. Prechtl, propose, après que les matières auront été traitées par les agens chimiques, de les soumettre d'abord à une légère trituration par le cylindre et ensuite d'achever l'opération par le pilon. Il pense qu'anciennement on fabriquait le papier en Europe comme on le fait encore aujourd'hui en Chine et que les chiffons étaient d'abord traités par la chaux et soumis à la fermentation putride. On ne peut disconvenir comme le prouvent des ouvrages imprimés il y a plusieurs siècles, que ce papier ne fût de très-bonne qualité.

M. Prechtl ne paraît pas avoir considéré que les Chinois ne traitent par la chaux que le bambou; en effet, les fibres ligneuses du bambou sont tellement collées ensemble que, si cette cohésion n'était préalablement détruite par l'action de la chaux, la trituration mécanique ne produirait qu'une bouillie, qui, déposée sur les formes, et ensuite sur les feutres, n'aurait aucune consistance. Il n'en est pas de même des filamens du lin, du chanvre, de l'ortie et du liber du mûrier, ils sont tellement déliés et naturellement divisés, que l'action du maillet ou du cylindre, en les triturant, leur conserve assez de longueur pour qu'ils se feutrent sur la forme et donnent

lieu à une étoffe qui est suffisamment solide lorsqu'elle est séchée et pressée. Dans les premiers essais du papier de paille, le résultat de la trituration mécanique ne donna qu'un papier très-peu résistant. On l'obtient maintenant plus fort, en opérant la division des fibres par le moyen de la chaux.

Le papier est d'autant plus fort qu'il est composé de fibres plus ténues et plus longues. Les papiers anglais se coupent promptement dans les plis, parce que la pâte est composée de filamens très-courts. Dans les fabriques où l'on passe les chiffons à la chaux, cette opération a pour objet d'arrêter l'effet de la fermentation. Lorsque quelque accident force de suspendre ou de ralentir la trituration, le chiffon qui est suffisamment macéré serait bientôt converti en terreau, s'il restait sur le pourrissoir.

On le passe alors dans un lait de chaux, et on peut ensuite le conserver indéfiniment. Il est assez probable qu'en soumettant le chanvre ou le lin écrus à l'action de la chaux, on détruirait une partie du gluten qui rend le papier transparent, qu'ensuite, à l'aide du chlore, on obtiendrait une pâte très-blanche. Quant aux écorces

semblables à celles du tilleul, elles ne peuvent pas plus que le bambou et la paille être triturées mécaniquement.

Il est indispensable qu'une opération chimique en divise les fibres au dernier point de ténuité, et les dégage de la matière glutineuse qui les assemble et les rend cassantes.

Ce papier, dont le prix est fort élevé, que l'on se procure difficilement, et en petites quantités, est à présent suffisamment remplacé par les papiers du même aspect et de la même teinte, que l'on fabrique en France, en Allemagne et en Angleterre.

Ce papier, par sa finesse, son adhérence, sa teinte, d'un jaune gris sale, est très-utile pour mettre de l'harmonie dans les effets vigoureux des dessins, pour tempérer la lourdeur des ciels trop couverts, pour adoucir les duretés qui résultent souvent de l'absence d'une partie des demi-teintes enlevées, soit à la préparation acidulée, soit pendant le cours du tirage, par le défaut de soin de l'ouvrier imprimeur, ou par le manque de fermeté dans le travail du dessinateur, qui, ayant mollement attaqué la pierre, n'a pu donner à son dessin la solidité indispensable

pour résister aux efforts répétés des attractions chimiques.

On est convenu d'appeler ce papier, *papier de Chine;* et sans nous attacher à lui disputer la validité de cette qualification, nous nous contenterons d'indiquer les avantages que son emploi présente. L'idée d'une semblable imitation est ingénieuse, elle a donné à l'Europe les moyens de se passer du secours des fabriques de l'Asie, en créant une nouvelle ressource à son important commerce.

Pour remplir les conditions d'une utilité parfaite, le papier de Chine doit être fin, d'une couleur jaune-gris, plutôt blanc que jaune, d'une surface unie, sans boutons, et couvert, le moins possible, d'inégalités plucheuses.

Ce papier a un verso et un recto : le recto se distingue par une nuance plus égale, et l'envers par une plus grande quantité de parties plucheuses et filamenteuses, par de petites lignes courbes, creuses ou saillantes.

Afin de fixer ce papier d'une manière solide sur le papier blanc qui doit, en lui servant de doublure, former les marges qui lui donnent de la grâce et ajoutent à l'effet du dessin, on le revêt du côté de l'envers d'une légère couche d'em-

pois blanc, passé dans un linge fin, et appliqué également sur toute la surface, avec une queue de morue.

Ce collage terminé, on fait sécher ces feuilles sur des cordes, en évitant soigneusement que le recto du papier en reçoive la moindre atteinte ; car ce côté étant destiné à être appliqué sur le dessin, l'autre côté recouvert ensuite d'une feuille de papier blanc, sans colle, mouillé comme il est dit au § Ier de l'article 3 du présent chapitre, on conçoit facilement que, si cette espèce d'encollage était sur le recto du papier de Chine, il se collerait sur la pierre dessinée, au point qu'on ne pourrait l'en retirer qu'en le déchirant.

Lorsque le papier de Chine est parfaitement sec, on coupe les feuilles sur le format du dessin, en laissant deux lignes carrées de plus parce que ce papier se retire un peu en l'humectant, ainsi que nous allons l'indiquer.

Les feuilles ainsi divisées, on en prend chaque partie, et, à l'aide d'une pointe d'acier formée d'une aiguille aplatie à son extrémité inférieure et aiguisée en biseau, on enlève légèrement, et sans percer le papier, tous les corps étrangers qui peuvent s'y être attachés pendant le cours de la fabrication, et qui nuiraient singu-

lièrement à l'effet des dessins, surtout des portraits, à la ressemblance desquels ils ne pourraient manquer d'être contraires.

Le papier de Chine ainsi préparé, collé, débité, épluché, doit être placé par carrés entre les feuilles du papier mouillé et pressé, dont il est parlé au § I^{er} de l'article précédent.

Au bout d'une heure, il peut être employé au tirage sans inconvénient.

Art. V.

Du Papier de Chenevotte, provenant du rouissage des Chanvres et des Lins.

M. Laforest, propriétaire agriculteur, est l'inventeur d'une machine simple, d'une exécution facile et peu coûteuse, dont l'objet est d'opérer, avec un grand nombre d'avantages importans, le rouissage à sec des chanvres et des lins.

Cette machine est connue sous le nom de *broie mécanique* : elle a été adoptée par les Sociétés d'Encouragement et d'Agriculture, comme étant préférable à toutes celles faites précédemment, en ce qu'elle opère le rouissage à sec sans

entraîner la rupture des filamens, qu'elle dégage cependant parfaitement des substances résineuses et glutineuses qu'ils contiennent. Au moyen de ce rouissage, on préserve les habitans des campagnes d'une foule de maladies qui pouvaient naître de la corruption des eaux stagnantes dans lesquelles on faisait le rouissage : ces eaux, en exhalant leur odeur méphitique, corrompaient l'air et devenaient un breuvage dangereux pour les animaux. Ainsi M. Laforest est parvenu à construire une machine qui réunit les avantages de l'économie rurale aux moyens de contribuer à la conservation de la santé publique sous les rapports sanitaires.

Non content de ce premier pas vers des améliorations agricoles, M. Laforest s'est occupé d'utiliser la chenevotte provenant du rouissage; et sans l'aide des machines qui servent à la fabrication du papier, il est arrivé à en donner un qui, suivant toute apparence, pourra remplacer avec succès et économie le papier de Chine qui forme l'objet de l'article précédent, et devenir, par suite des améliorations inséparables d'une fabrication en grand, une concurrence pour tous les papiers qui sont employés pour la lithographie.

Le papier de chenevotte est d'une pâte fine susceptible d'un beau blanc; son grain est régulier; il est moelleux et doux ; il a toute l'adhérence nécessaire à l'impression des dessins au crayon ; enfin tout fait présumer que ce papier pourra devenir par la suite une concurrence pour les papiers d'Annonay et d'Angoulême, surtout lorsque la broie mécanique sera généralement adoptée en France.

Nous avons fait les premiers essais de ce papier, sur les échantillons soumis à Son Excellence le ministre de l'Intérieur, et aux Sociétés d'Encouragement et d'Agriculture, et nous sommes à même plus que personne d'affirmer que ce papier est excellent.

On est également parvenu à faire d'excellent papier avec de la paille; M. de Lasteyrie nous a diverses fois montré des échantillons qui réunissaient toutes les qualités, et cette découverte ingénieuse est tellement surprenante, qu'elle tient du prodige, et que beaucoup de personnes refusent d'y croire.

Si on réussit à donner ce papier au même prix que celui sortant des autres manufactures, cette intéressante invention contribuera à la prospérité du commerce français, en devenant

une branche d'industrie nouvelle, et, dans tous les cas, elle fera beaucoup d'honneur à ses auteurs, au siècle et au pays qui l'ont vu naître; c'est dans cette persuasion que nous formons des vœux ardens pour que cette découverte soit encouragée, tant par les sociétés savantes que par notre administration, qui ne peut que gagner en réputation et en grandeur, en protégeant tout ce qui est d'une utilité publique.

ART. V.

Moyens chimiques pour reconnaître la présence des acides et de tous corps nuisibles à la lithographie, employés pour la fabrication du papier.

On reconnaît la présence des acides et des alcalis dans un papier, en laissant tomber, sur ce papier légèrement humecté, une goutte de sirop de violettes. La couleur bleue du sirop sera changée en vert, si le papier contient un alcali; ou en rouge, s'il contient un acide, pourvu d'ailleurs que l'alcali ou l'acide soient solubles dans l'eau.

Pour reconnaître l'alun, il est nécessaire de

faire macérer une demi-feuille du papier dans l'eau distillée chaude, de filtrer ensuite cette eau, et de l'essayer par l'ammoniaque liquide.

Si la liqueur filtrée est acide et si l'ammoniaque y forme un précipité blanc, gélatineux, on peut en conclure que le papier est aluné.

Quand on veut savoir si le papier est collé à l'amidon (colle végétale), rien ne sera plus facile à reconnaître : il suffit d'y étendre une dissolution aqueuse d'iode, qui produit dans ce cas une tache bleue très-formée sur le papier.

Le procédé est un peu plus compliqué s'il s'agit de gélatine (colle animale); il faut alors essayer le décoctum du papier dans l'eau distillée chaude, par une solution de noix de galle, ou bien saupoudrer de chaux une petite bande de papier, l'introduire dans un petit tube de verre scellé par un bout, et chauffer ce tube modérément, après avoir introduit, dans la partie supérieure, une bandelette de papier de tournesol rouge légèrement humecté. Si la couleur rouge devient bleue, on a la preuve que la gélatine a servi au collage du papier.

Enfin si la craie est incorporée à la pâte d'un papier, il fait effervescence avec les acides, et si l'on recueille l'acide après son action, l'oxalate

d'ammoniaque ou celui de potasse (sel d'oseille) y forment un précipité blanc (1).

CHAPITRE VIII.

ARTICLE PREMIER.

Du Dessin au crayon.

Du Dessin sur la pierre au crayon, à l'Encre, au Grattoir, ou à la Pointe sèche; des effets et usages du Tampon ou Lavis lithographique, de l'Aqua-tinte.

De tous les arts, la lithographie est peut-être celui qui réclame le plus de soins; il exige surtout une propreté excessive, et c'est dans l'exécution du dessin au crayon que cette nécessité se fait sentir avec plus de force encore.

La plus petite parcelle graisseuse échappée des cheveux, l'application du doigt, suffisent pour former autant de taches noires lors de l'impression, quoiqu'elles restent invisibles jusqu'au moment du tirage.

(1) Toutes ces expériences ont été constatées par M. Levol, essayeur à la Monnaie royale et élève de M. Darcet.

(1) Toutes ces expéri... Levol, essayeur à la Monnaie royale et élève de M. Darcet.

Manuel du Lithographe. Page 132.

Une bulle de salive lancée en parlant ou en éternuant, fait une tache blanche, bien qu'elle ait été recouverte par le crayon.

Les petits morceaux qui tombent en taillant les crayons, par leur chute et leur séjour sur le dessin, font aussi des taches noires qu'on a de la peine à détruire lors de l'impression.

Pour obvier à tous ces accidens fâcheux, il faut donc que le dessinateur prenne beaucoup de précautions, qu'il maintienne sa pierre propre en la couvrant, chaque fois qu'il cesse de travailler, avec un papier fin, et en évitant tout frottement.

Au moment de commencer son dessin, l'artiste devra examiner si le grain donné à la pierre est bien en harmonie avec le genre de travail qu'il doit exécuter; si cette pierre est d'un format suffisamment grand pour qu'il règne, autour du dessin et dans tous les sens, une marge de un ou deux pouces; et enfin il devra, avant de rien commencer, passer sur la surface un pinceau de blaireau, afin de s'assurer qu'il n'y a point de poussière sur la pierre.

Ce blaireau servira également à retirer les morceaux de crayon qui viendraient à tomber par hasard sur la pierre ou sur le travail com-

mencé ; mais le frottement du pinceau doit être extrêmement léger, afin de ne donner aucune adhérence aux corps étrangers que l'on veut retirer ; car ce contact formerait des taches ou des lignes noires qui détruiraient l'harmonie du dessin.

Quelques peintres emploient le chevalet pour dessiner sur la pierre, qu'ils posent comme une toile destinée à peindre, mais en donnant toutefois plus de pente qu'il n'en faut ordinairement pour ce dernier genre de travail, et se servent de l'appuie-main.

D'autres artistes garnissent les bords de la pierre avec de petites bandes de carton qui y sont fixées au moyen d'un peu de colle à bouche ; ils posent la pierre sur une table carrée et solide, en élevant la partie supérieure avec un tasseau posé sur la table, de manière à donner à la pierre une pente égale à celle d'un pupitre légèrement incliné.

Ensuite, pour appuyer l'avant-bras, ils prennent une petite planche de 5 à 6 pouces de large sur une longueur excédant celle de la surface de la pierre, et dont les extrémités sont posées sur les bandes de carton, en sorte que

la chaleur du corps ne puisse pas se communiquer à la pierre et opérer la fusion du crayon.

Cette manière est la plus généralement adoptée ; cependant, il y a des dessinateurs qui préfèrent mettre la pierre à plat sur la table, et employer la planche dont les extrémités sont soutenues par deux tasseaux de 18 pouces à 2 pieds de longueur, et d'une épaisseur suffisante pour excéder celle de la pierre de 2 lignes au moins et de 3 lignes au plus. Ce moyen est celui employé par la majeure partie des dessinateurs de topographie et les écrivains lithographes.

Enfin différens artistes ont fait construire des pupitres exprès, où la pierre se trouve renfermée comme dans un cadre dont les bords servent à soutenir les planchettes qui tiennent lieu d'appuie-main.

La pierre étant dans cet état, on peut commencer l'esquisse ou le décalque à la sanguine avec beaucoup de légèreté, pour éviter qu'elle ne fasse corps avec la pierre, et n'empêche ainsi le crayon de déposer sa partie grasse, en s'interposant entre lui et la pierre.

Lorsque cette première opération est terminée, il faut poursuivre l'exécution du dessin avec le crayon lithographique, en le taillant

très-fin, et en employant, suivant les besoins, le n° 1 et le n° 2.

La pierre doit être attaquée avec fermeté, et l'on doit maintenir son grainé préparatoire par des hachures hardies et soutenues.

On peut employer l'encre lithographique au pinceau avec succès, pour les parties qui doivent être totalement noires; dans les premiers plans de paysages, dans certaines parties des costumes; pour les contours qui nécessitent une indication prononcée, comme dans les ornemens, les machines, l'architecture, etc., etc.; mais il faut se garder d'en abuser, et de l'employer pour les contours des figures, dans lesquelles on ne doit s'en servir que pour le point noir des yeux, ce qui en augmente la vivacité et la lumière.

On emploie le grattoir pour obtenir des blancs vifs, des effets de lumière brillans; pour détacher les nuages d'un ciel trop chargé, pour représenter avec plus de vérité, par exemple, le passage du soleil à l'horizon, les effets de lune et les levers; pour rendre le brillant et les nuances des draperies qui demandent des oppositions tranchantes, suivant les effets calculés du jour.

Enfin, il faut que le dessinateur se garde bien

de se laisser influencer dans son travail par le ton lumineux de la pierre ; il faut qu'il dessine non pour la pierre, mais pour l'impression ; car, sans cela, il serait lui-même surpris de la différence qui existerait entre l'effet de son dessin sur la pierre et celui qu'il obtiendrait sur le papier, dont le blanc cru et éclatant ne tend pas à fondre les parties des dessins, et demande un travail parfaitement achevé. Pour arriver à ce résultat, il faut couvrir les demi-teintes avec soin et fermeté, en mettant tout en rapport, et en revenant plusieurs fois sur les mêmes objets.

Le dessinateur doit éviter, autant que possible, de souffler sur la pierre et de laisser sa respiration agir sur le crayon, que cette humidité tiède décompose en dissolvant le savon qu'il contient, graisse la pierre, donne des taches et des nuances à l'impression.

Pour ne pas échauffer la pierre il faut se garder de travailler à la chaleur d'un poêle, et se servir, pour appuyer la main, ainsi que nous venons de l'indiquer, dont on fait porter les extrémités sur deux tasseaux plus épais que la pierre, en sorte que la courbure de la planche ne puisse la toucher en cédant au poids du corps.

Les porte-crayons dont on se sert ordinairement pour dessiner se font en liége, en sureau ou en papier : nous recommandons surtout l'usage de ces derniers à cause de leur légèreté. On peut les faire soi-même au moyen d'un bout de tringle en fer de la même grosseur que les crayons, et que l'on emploie comme un moule à cartouches, en roulant autour, deux ou trois fois, des morceaux de papier collé, de six pouces de haut sur un pouce de large.

Lorsqu'il arrive qu'une tache grasse ou toute autre est faite au dessin pendant son exécution, on peut y remédier en faisant de suite un nouveau grain avec du sablon tamisé dont il est question au chapitre Ier (*Grainage des pierres*), en frottant légèrement et en tournant avec une petite molette ou un bouchon de caraffe dont la partie supérieure est taillée en tablette. Ce grain ainsi refait à plusieurs reprises, on lave la place avec de l'eau propre, en évitant autant que possible, d'en jeter sur les autres parties du dessin ; on laisse sécher la pierre, et on dessine de nouveau la place enlevée (1).

(1) Voir les nouveaux procédés indiqués page 141 et au chap. XV.

Manuel du Lithographe. Page 138.

Moyens pour obtenir des détails en clair sur une partie foncée, indiquée par M*rs* Dorschwiller *et* Tudot.

Ces moyens nous ont paru bien plus ingénieux qu'utiles et nous sommes certain qu'en les employant on n'obtiendra jamais des dessins purs et d'une grande fraîcheur, car, en lithographie, plus un dessin est tourmenté, moins il donne de bonnes épreuves en grand nombre.

Cependant, nous rendons justice à leurs auteurs à qui la découverte de ces moyens a dû coûter plus d'un essai et nous croyons être agréables à nos lecteurs en donnant les détails suivans, que nous empruntons à M. Tudot.

Ayant à enlever du crayon ou une partie foncée, on prend un morceau de papier végétal, on l'applique sur le dessin, et avec une pointe en buis on trace sur ce papier les contours que l'on veut enlever en appuyant assez pour le faire adhérer au crayon. La pression y ayant fait adhérer le papier, il suffit de l'enlever pour emporter la partie du crayon qui s'y est attachée, et la transparence du papier permettant de tracer plusieurs fois à-peu-près dans le même contour,

il ne faut que reporter à chaque fois une place blanche de ce papier sur ce contour pour arriver à enlever complétement le crayon.

Dans la manière ordinaire, on peut en un instant exécuter des détails en clair qu'il faudrait un temps fort long pour réserver, et que le grattoir ne donne qu'avec de la sécheresse. Le principal mérite de ce procédé est de ne pas détruire le sommet des aspérités du grain et d'éviter le frottement que la flanelle exige pour enlever le crayon auquel elle adhère : on doit donc, autant que possible, se rapprocher de ce moyen d'enlevage qui, en attachant le papier au crayon, en enlève une partie sans avoir besoin de s'aider du frottement. Quelques artistes, pour ajouter à l'avantage du papier végétal, ont essayé de l'enduire d'une substance poisseuse, ce papier manquant déjà de transparence et la perdant entièrement par cette addition, l'on n'a plus eu que la ressource des points de repères pour tracer de nouveau sur un même contour ; ce qui a encore augmenté la difficulté d'opérer avec précision.

Autre moyen indiqué par M. Tudot, qui consiste à faire des crayons avec de la cire à laquelle on fait une très-petite addition de térébenthine de Venise, pour la rendre plus poisseuse. On

dessine avec ce crayon en le faisant adhérer à la partie de crayon lithographique qu'on veut enlever de dessus la pierre ; et, agissant dans le même esprit qu'avec le papier végétal, on arrive au même résultat, avec cette différence qu'on a pu voir plus distinctement ce que l'on faisait. Dans l'un et l'autre moyens, il ne faut pas chercher à enlever le crayon d'une seule fois, en appuyant fortement, parce que, au lieu de s'attacher davantage au corps avec lequel on appuie, le crayon ne fait que pénétrer plus profondément dans les pores de la pierre, et on ne peut plus le reprendre. Sur du crayon graisseux, la seule pression nécessaire pour y faire adhérer le papier ou la cire, et le manque de flexibilité de la pointe ou du crayon avec lequel on appuie suffisent pour faire pénétrer dans les pores de la pierre le crayon lithographique au point où l'on ne peut le reprendre.

Moyens pour faire des changemens dans les dessins lithographiés.

On commence par enlever avec l'essence de térébenthine l'encre ou le crayon sur la place où l'on veut faire des changemens, on y applique

ensuite un peu de vinaigre avec un pinceau ; on enlève l'acide avec une éponge mouillée et lorsque la place est sèche, la retouche se fait avec la même facilité que sur une pierre neuve. Ce moyen employé sous les yeux de la commission nommée par la Société d'encouragement a parfaitement réussi, il est prompt et convient surtout aux corrections de l'écriture.

Dès le commencement de l'année 1829, M. Maximin Montillard, ancien pharmacien à Paris, nous prêta son assistance pour découvrir un procédé qui permît de faire des retouches et même des changemens importans dans les dessins lithographiés, sans altérer en rien le grain de la pierre, ni les parties conservées du dessin. Après bien des recherches, beaucoup d'essais qui laissaient toujours à désirer, nous parvînmes enfin à obtenir ce que nous cherchions en employant la potasse caustique concentrée, et en procédant ainsi qu'il suit : après avoir encré le dessin comme pour tirer une épreuve, nous l'enlevions entièrement à l'essence, puis nous procédions à un nouvel encrage avec l'encre de conservation, au moyen d'une éponge fine parfaitement sèche et propre que nous avions soin d'imbiber de potasse caustique, nous enlevions les

parties du dessin que nous voulions changer ou refaire. Cette opération terminée, la pierre était lavée avec de l'eau claire et aussitôt qu'elle était sèche on opérait les changemens désirés en dessinant comme sur une pierre sortant des mains du graineur. Sept changemens furent successivement faits sur la même planche, tous réussirent à merveille, et le dessin n'en fournit pas moins un tirage considérable. Chaque fois qu'un changement a été fait, il est indispensable de faire subir à toutes les parties de la pierre une légère acidulation avant que d'en commencer un nouveau tirage.

La préparation ordinaire, étendue d'eau dans la proportion d'un tiers, peut être employée avec succès, dans cette circonstance. (Voir pour d'autres procédés d'effaçage le Chap. XV.)

ARTICLE II.

Du Dessin à l'encre et des Ecritures.

On prend, pour dessiner à l'encre ou pour écrire, une pierre polie et poncée, comme il est dit à l'art. 2 du chap. Ier.

Dans le cas où l'on penserait que cette pierre

contient quelques parties humides, soit par la disposition atmosphérique ou par son exposition à l'air, soit enfin par l'état du lieu d'où elle sort, et dans le cas encore où l'on craindrait que les traits de l'écriture ou du dessin ne fussent susceptibles de s'élargir par l'avidité de la pierre à s'imbiber d'encre, on mettrait sur cette pierre avant de commencer le dessin, la préparation suivante :

1°. Mixtion d'eau de savon blanchie à la transparence de l'opale, en suffisante quantité pour en mouiller la pierre d'une extrémité à l'autre;

2°. Une petite quantité d'essence de térébenthine distillée.

Pour mettre cette préparation sur la pierre on opère ainsi qu'il suit :

On place la pierre au-dessus d'un petit baquet ovale, en l'inclinant au moyen d'un tasseau de bois, de manière à faciliter l'écoulement de l'eau.

Dans cette position, on verse l'eau de savon en sorte qu'aucune partie de la pierre ne reste sans être mouillée.

Ensuite on passe sur la pierre, en laissant aussi couler une semblable quantité d'eau claire et limpide; on fait sécher la pierre, et lors-

aussi couler une semblable qua[ntité d'eau cla]ire et limpide; on fait sécher la pierre, et lors-

'on s'aperçoit qu'elle ne conserve plus de
ce du mouillage, on répand de l'essence dis-
lée sur toute la surface en frottant très-légère-
nt avec un petit linge fin et propre, ou une
onge fine.

*tre Mixtion pour parer au même inconvé-
nient.*

Essence de térébenthine. 1 partie.
Huile de lin clarifiée. , . . » 1/15

On mêle ces deux substances en les agitant
rtement dans une petite bouteille; ensuite on
imbibe un linge propre, et assez neuf pour
'il ne dépose pas de pluches sur la pierre que
n frotte également partout avec cette simple
éparation.

On peut ne se servir que de la térébenthine;
la ne graisse pas autant la pierre, et n'exige
as ensuite une acidulation aussi forte.

Pour dessiner ou pour écrire, on se sert
une plume fabriquée avec l'acier de ressort
miné et détrempé aux acides, ou bien assez
uvent d'un pinceau de martre, semblable à
eux qui servent à peindre la miniature. Lors-

que l'on emploie le pinceau, il n'est point nécessaire de faire subir à la pierre aucune des préparations précédentes; on l'emploie polie, mais dans son état naturel.

Pour faire fondre l'encre lithographique, ainsi que l'encre autographique, il suffit de mettre un peu d'eau de fontaine clarifiée dans un godet, de tremper l'extrémité du bâton d'encre en appuyant un peu, et en tournant lentement pour obtenir en peu de temps une encre noire, coulante et parfaitement délayée.

On décalque ou on esquisse, soit avec la sanguine, soit avec la mine de plomb.

Le plus de facilité que l'on trouve à se servir du pinceau ou de la plume, est ce qui doit déterminer à adopter l'un ou l'autre de préférence.

Quant à la manière de tailler les plumes et de les avoir bonnes, c'est une chose que la routine et l'attention peuvent seules donner. On emploie, pour tailler les plumes, de petits ciseaux pointus en acier fondu, pareils aux ciseaux droits dont se servent les brodeuses.

On peut, pour user les becs lorsque la différence d'égalité est petite, se servir d'une lime

d'horloger ou d'une pierre du Levant (pierre à rasoirs).

Au surplus, comme notre désir est de mettre les artistes à même de se passer du secours des tiers, relativement à la fabrication et au choix des différens instrumens inventés exprès pour la lithographie, ou adaptés à son usage et qui sont indispensables, nous emprunterons à ce sujet quelques moyens donnés par M. Sennefelder, que nous avons employés avec succès, et nous ferons mention, s'il y a lieu, des modifications que nous avons cru devoir y apporter, dans l'article VI qui termine ce chapitre, sous le titre : *Des Instrumens et Outils nécessaires au Dessinateur Lithographe.*

ARTICLE III.

§ Ier.

De l'emploi du Tampon ou Lavis lithographique, et de ses avantages.

C'est M. Engelmann qui, le premier, apporta ce perfectionnement à l'art lithographique; et lors des essais satisfaisans qu'on en fit, on aurait

pu raisonnablement penser que cette découverte apporterait à la lithographie de grands changemens, et que ce genre de travail serait presque généralement adopté.

Mais, depuis long-temps, les artistes refusent d'employer ce moyen, qui joint au désagrément d'une foule de soins minutieux, une série d'accidens presque inévitables.

Les épreuves des dessins mis à l'effet par ce procédé n'ont jamais le brillant de celles des dessins au crayon ; elles conservent toujours la pesanteur que leur impose inévitablement l'emploi du tampon, même par une main habile.

Nous allons cependant donner un aperçu de la méthode suivie dans l'emploi du tampon.

La pierre destinée à recevoir ce genre de travail est préparée comme pour le crayon ; le décalque fait, on trempe un pinceau dans une dissolution de gomme arabique, à laquelle on ajoute un peu de vermillon pour faire reconnaître les endroits qui en sont couverts, et on en étend sur les clairs que l'on veut réserver. On fait la même chose sur les marges du dessin.

Lorsque cette gomme est sèche, on détrempe

de l'encre lithographique avec de la térébenthine de Venise, sur un morceau de pierre lithographique, à l'aide d'un tampon fabriqué avec de la peau de mouton blanche que l'on remplit de coton, en laissant le côté de la chair à l'extérieur.

Ce tampon présentant une surface bien unie, on le trempe dans l'encre délayée, on l'essaie sur une autre pierre qui ne sera employée qu'à ce seul usage. Quand le tampon ne retiendra plus que l'encre nécessaire au ton que l'on veut donner au dessin, on commencera à tamponner les teintes de fond, et on finira par les autres qui doivent être plus légères.

Lorsqu'elles seront sèches, on passera une seconde couche de gomme sur ces teintes, et on renforcera les autres en les tamponnant de nouveau, jusqu'à ce qu'on ait atteint le ton que doivent avoir les teintes préparatoires. Aussitôt qu'elles sont sèches, on lave toute la pierre, afin d'en ôter la gomme; on la laisse sécher parfaitement, et l'on dessine par-dessus les teintes tamponnées.

Le véritable but atteint par cette découverte n'est pas la perfection; mais c'est un moyen de

mettre les grands dessins à l'effet en bien moins de temps qu'au crayon, puisque l'on peut tamponner dans une matinée des teintes préparatoires qui demanderaient plusieurs journées de travail au crayon.

§ II.

Du lavis sur la pierre, suivant M. Tudot.

Plusieurs artistes n'ayant pu s'astreindre à la patience nécessaire pour faire des tons fins et unis sur la pierre, avec le crayon, par la manière ordinaire, ont cherché à laver. Mais de nombreux essais ont prouvé qu'il n'était pas possible d'atteindre ce but.

Les pierres à lithographier sont trop poreuses, elles absorbent trop promptement les liquides; ne permettent pas d'étendre une teinte, et bien moins encore de la modifier. La composition de l'encre présente aussi de grandes difficultés : il ne faut pas qu'elle soit savonneuse, autrement le plus ou le moins de fluidité la fait pénétrer inégalement et toujours trop profondément dans la pierre; et si elle est oléagineuse, elle a presque les mêmes inconvéniens,

La saponification étant le meilleur moyen de diviser les matières grasses, et de les rendre solubles dans l'eau, on voit que cette composition présente de grandes difficultés. Cependant, après de nombreux essais, j'ai vu qu'il était deux moyens avec lesquels on pourrait réussir.

Le premier, par l'emploi d'un savon de résine, attendu que cette substance paraît n'être que divisée jusqu'à un certain point et non complètement saponifiée par l'alcali; et d'ailleurs parce qu'elle reste à la superficie de la pierre, sans pénétrer intimement dans ses pores. Alors on peut, en fondant ce savon dans une quantité convenable de stéarine et de cire, lui donner la propriété de recevoir l'encre d'imprimerie suffisamment pour que le travail, si fin qu'il puisse être, prenne l'encre sans s'empâter. Le second, par l'emploi des savons acides : il y a, dans le Dictionnaire Encyclopédique ancien, un article très-intéressant sur ce sujet; l'emploi de ces savons, dont la fabrication est si simple, en écartant la potasse ou la soude de la composition de l'encre, permettrait de la rendre très-liquide, et faciliterait l'exécution des teintes claires. L'huile saponifiée par l'acide sulfurique, acquérant une certaine consistance qu'elle conserve

même après qu'elle a été entièment séparée de l'acide qui la tenait à l'état de savon, ce savon d'huile pourrait être mêlé en petite proportion au savon acide de cire; et si l'acide sulfurique et la matière saponifiée sont l'un et l'autre dans un état réciproque de saturation parfaite, ces savons donnent une encre avec laquelle on pourrait laver sur la pierre, si les difficultés relatives à celles-ci étaient aplanies. Peut-être les pierres factices seront-elles aptes à recevoir l'encre en laissant évaporer, sans l'absorber, l'eau et le liquide dans lequel l'encre est délayée.

Quelques artistes ont obtenu de bons résultats en lavant avec une encre composée d'essence de térébenthine, dans laquelle ils avaient délayé du crayon. D'autres ont ébauché le dessin au crayon, en l'exécutant par méplats; puis ensuite avec un pinceau et de l'eau, ils ont converti en encre les teintes formées au crayon. On s'est servi encore de crayon délayé dans l'essence de lavande pour faire une teinte générale sur toute la pierre : on modifiait cette teinte avec la flanelle, puis avec le crayon, par la matière ordinaire, on traçait le dessin, on massait les ombres, ensuite, avec un grattoir émoussé, on des-

sinait les demi-teintes claires, et avec un grattoir coupant, on enlevait les lumières vives; enfin, avec l'encre, on accusait fortement les vigueurs. J'ai déjà fait remarquer que, suivant que le crayon pénétrait plus ou moins dans la pierre, il en résultait des variations; on conçoit que si une différence dans le degré de force où on appuie, suffit pour causer une inégalité dans la manière dont l'encre d'imprimerie adhère au dessin, on doit attendre des variations bien plus grandes, d'une pénétration dépendante du plus ou moins de fluidité de l'encre. On rencontre quelquefois chez les imprimeurs des encres composées pour l'écriture, et avec lesquelles on peut faire des dessins au lavis, mais en employant le procédé suivant, qui est dû à un artiste du plus grand mérite, l'auteur de la Conversation anglaise, lithographie exécutée par le moyen dont il s'agit. Ce procédé consiste à laver d'abord, puis à modifier les teintes foncées au premier coup sur la pierre, en les usant avec un chiffon de flanelle. C'est une ingénieuse application sur l'encre, d'un moyen que plusieurs imprimeurs avaient préparé pour le crayon. L'auteur l'ayant communiqué à plusieurs artistes, chacun en a fait usage à sa manière. Je vais in-

diquer celle qui m'a paru la meilleure. On a dans un petit godet de l'encre très-épaisse, avec cela de l'eau, une assiette et plusieurs pinceaux. Les pierres calco-argileuses ayant la propriété de ne pas absorber promptement l'eau, doivent être préférées; les plus belles sont d'une couleur jaunâtre. Le grain donné à la pierre doit être très-fin; l'encre préparée et la pierre choisie, on commence par mouiller toute sa surface avec de l'eau très-pure, et lorsque la pierre est encore humectée, on étend avec un large pinceau, sur toute la partie où doit être le dessin, une teinte d'encre très-claire, après l'avoir délayée dans l'assiette au moment de l'appliquer. Cette teinte générale étant posée, on la laisse sécher; ensuite on fait le décalque du dessin; et, lorsqu'il est fait, on masse l'ensemble aussi juste de ton que possible. Quand l'ensemble est terminé, on modifie, avec le chiffon de flanelle, les teintes que l'on n'a pas pu réussir à donner. Comme il est plus aisé d'éclaircir les teintes que de les rendre plus foncées, on ne devra pas craindre, en lavant, de les mettre très-vigoureuses. Pour éclaircir une teinte, on prend un morceau de flanelle fine, pliée et doublée plusieurs fois, assez pour atténuer le degré de force de la pression par laquelle

on fait entrer la flanelle dans les intervalles du grain; étant ainsi pliée, on pose cette flanelle sur la partie qu'on veut éclaircir, et avec le pouce ou l'index on appuie fortement en faisant glisser la flanelle, de manière à enlever par ce frottement l'encre à laquelle elle s'est attachée par la pression. Il faut avoir l'adresse de ne pas étendre sur la partie voisine le noir qu'on enlève à celle sur laquelle on frotte, lors même qu'on voudrait colorer davantage les parties environnantes; car les dernières teintes, ainsi ajoutées, tiennent rarement bien, et il vaut mieux, si on doit augmenter l'intensité d'un ton, appliquer une nouvelle teinte à l'encre par le moyen d'un pinceau. Lorsqu'on a fait adhérer à la flanelle une portion de l'encre qui était fixée sur la pierre, on doit changer de place la partie ainsi salie, pour que celle avec laquelle on doit appuyer de nouveau prenne mieux l'encre; car plus la flanelle est propre, et plus aisément elle s'attache à l'encre. En continuant ainsi, on parvient à donner de l'uniformité aux teintes. Au lieu de flanelle, quelques artistes emploient des brosses à peindre, coupées à la longueur de trois ou quatre lignes; il faut que ces brosses soient neuves; on en a un

assez grand nombre pour en changer chaque fois qu'elles sont salies; ensuite on les lave toutes dans l'essence de térébenthine pour les nettoyer. On emploie des patrons en cartes, pour couvrir les parties que l'on craint de salir, et on brosse plus ou moins fort, suivant qu'on veut éclaircir. Ainsi que pour la flanelle, plus les brosses sont propres, et mieux on éclaircit les teintes; la brosse agit plus efficacement sur les parties claires; la flanelle suffit pour user les tons foncés. Avec l'un ou l'autre de ces moyens, lorsqu'on a obtenu une ébauche convenable, on continue l'exécution du dessin, en reprenant l'encre et les pinceaux pour faire les détails; s'ils se détachent en vigueur sur un fond clair, on les fait à l'encre et pendant que la touche d'encre est encore humide, on peut avec un petit chiffon de toile enlever l'encre en quelques parties et les modeler. Les détails faits avec une touche d'encre épaisse se modifient aisément; si ces détails se détachent en clair sur un fond vigoureux, on ne prend que de l'eau dans le pinceau; on silhouette la partie qu'on veut enlever en clair, et aussitôt que l'encre est amollie, on l'enlève avec un morceau de toile, en s'y prenant de la même manière

qu'avec la flanelle. Enfin on termine en enlevant avec le grattoir des lumières vives que la teinte générale n'a pas permis de conserver.

Tel est, avec l'encre, le moyen qui réussit le plus souvent; il a permis de faire des dessins très-remarquables; mais il faut qu'il soit employé par des artistes d'une adresse extraordinaire. Ce moyen ne laissant que la facilité de dégrader un ton, sans permettre de l'effacer entièrement, et d'en refaire un autre à la place, il faut donc une franchise d'exécution et une précision qu'on n'acquiert pas aisément; ensuite chaque touche laisse sur son profil une nuance foncée qui découpe cette teinte sur celle où elle est posée, et ne permet pas de fondre l'une avec l'autre; en sorte qu'on ne peut pas modeler à volonté. Il est encore difficile de faire de grandes parties sans taches; et si quelques dessins au lavis paraissent complets, c'est que les artistes auxquels ils sont dus ont eu le talent de composer des effets où les grandes difficultés ne se rencontrent pas; et, pour les accidens inévitables, ils ont su en tirer adroitement parti. Ainsi on voit que les moyens d'exécution pour faire des dessins au lavis sont encore incomplets, et que les chances de succès sont très-

incertaines. Les caractères suivans aideront à reconnaître, dans les lithographies exécutées à l'encre et au crayon avec le moyen de la flanelle, les parties préparées à l'encre et celles qui le sont au crayon ; il suffit d'examiner la silhouette de chaque teinte, le bord est dur et découpé ; au contraire celles au crayon manquent de fermeté sur les contours. »

Après avoir indiqué les moyens employés avec le plus de succès pour dessiner au lavis sur la pierre, nous citerons le nom d'un de nos artistes distingués qui, le premier en ce genre, a obtenu des résultats satisfaisans en frayant une route nouvelle.

De nombreuses et gracieuses compositions se sont échappées de son crayon et de ses pinceaux ; dire qu'il est encore permis de le placer en première ligne, pour ce procédé d'exécution, c'est nommer M. Devéria.

ART. IV.

De la Pointe sèche ou Gravure sur Pierre.

Ce nouveau genre de lithographie est une concurrence pour la gravure dite à l'eau forte,

sur cuivre et sur acier; il présente un peu d'économie de temps, et devient moins coûteux; les pierres lithographiques ne pouvant se laminer à la pression, donnent un nombre considérable d'épreuves également bonnes.

Les cartes géographiques, la musique, les armoiries, sont très-bien rendues à l'aide de ce procédé, surtout en petit; l'architecture, les machines, les lettres, lorsqu'on veut obtenir un long tirage, peuvent encore être exécutées à la pointe sèche.

Pour préparer une pierre à ce genre de travail, il suffit de la prendre polie, sans taches, tendre, et d'appliquer sur sa surface, au moyen d'une éponge très-fine, de la gomme arabique légère, délayée dans de l'eau, avec du noir de fumée bien amalgamé, ou de la sanguine pilée, pour donner une couleur à la pierre, à laquelle on a fait préalablement subir une préparation d'acide nitrique étendu d'eau, et réduit à la force de deux degrés au-dessus de zéro.

Cette pierre ainsi disposée, et la gomme une fois parfaitement sèche, on opère le décalque sur la pierre avec une couleur différente à la préparation gommeuse, et l'on repasse ensuite

sur tous les traits décalqués avec une ou plusieurs pointes d'acier, les unes aiguisées en biseau, les autres pointues, etc., dans le genre des burins et échoppes à graveurs.

On ne gratte point la pierre, on doit seulement la découvrir, en sorte que le travail se détache en blanc.

Pour encrer ces planches avant de les livrer à l'impression, on se sert d'un morceau d'éponge fine, imbibé d'huile de lin ou d'essence de térébenthine, et frotté dans le noir broyé avec le vernis n° 1. On barbouille toute la pierre avec ce petit tampon, en frappant légèrement sur les traits du dessin ; ensuite on encre avec un rouleau neuf, garni de noir, mais sans essence. On continue cette opération jusqu'à ce que tous les traits soient parfaitement encrés et la gomme bien enlevée ; ensuite on épure les traits avec un rouleau mou.

Pour l'impression de ces planches, on se sert de maculatures en flanelle, ou de plusieurs feuilles de papier de soie, que l'on change de temps en temps, ce qui est préférable. Dans le cours du tirage, on doit éviter avec grand soin l'emploi de la gomme et des acides, qui détruisent également ce genre de gravure.

M. Roux aîné, dessinateur, a fait construire une machine à l'aide de laquelle on peut obtenir des lignes d'une finesse extrême, qui rivalisent avec celles des ciels exécutés sur les meilleures gravures; cet artiste a aussi imaginé plusieurs petits instrumens, et il est parvenu à faire, dans ce genre de travail, des dessins qui surpassent en pureté et en beauté, tout ce qui a paru jusqu'à ce jour en gravure lithographique.

Tous les essais faits par M. Roux, ont eu lieu sous nos yeux, et les épreuves de ces diverses planches, dont plusieurs font partie de son ouvrage des Antiquités de Pompeï, sont sorties de nos presses; ainsi nous pouvons, mieux que personne, affirmer qu'il est maintenant permis d'espérer que ce nouveau genre de lithographie contribuera puissamment à rendre cet art plus utile encore.

§ II.

Procédé d'effaçage pour parvenir à la correction des dessins en gravure sur pierre, donné par la Société d'Encouragement.

L'acide acétique enlève bien les traits superficiels, mais il pénètre mal dans le fond des tailles profondes, et enlève difficilement la portion

du dessin sur laquelle il agit. L'acide nitrique efface bien, mais il donne à la pierre un grain particulier. Son action doit être prolongée quelque temps. L'acide sulfurique attaque fortement la pierre, la recouvre d'une couche mince de sulfate de chaux sur laquelle on grave mal ensuite. L'acide hydrochlorique efface avec une plus grande facilité; les traits les plus fins disparaissent, et la pierre ne change pas de grain dans le point attaqué; l'action de cet acide demande à être bien dirigée pour ne pas attaquer la pierre. Mais l'acide phosphorique enlève parfaitement le dessin ; son action est modérée, facile à borner aux points où il est nécessaire de la produire, et le grain de la pierre n'est pas changé. C'est cet acide que MM. Knecht et Girardet avaient indiqué, et dont ils ont fait usage dans la correction de la Flore du Brésil; il est nécessaire que la pierre soit mise préalablement à l'encre grasse avant d'enlever à l'essence le dessin qui est tracé, et détruire ensuite par le moyen de l'acide, les traits à remplacer. On ménage ainsi les parties environnantes, et on ne risque pas de fatiguer la planche. La potasse ne produit pas facilement un effet sur la pierre incisée, elle n'attaque que très-peu le fond des

tailles, son usage aurait d'ailleurs l'inconvénient d'être long.

§ III.

Pour compléter autant que possible les instructions relatives à la manière de graver sur la pierre, nous donnons ici un extrait de l'article lithographique publié dans l'Impartial du 24 octobre 1833, dont l'auteur, M. Olivier de Roissy, ancien associé et successeur de M. Knecht, a bien voulu nous communiquer la note originale.

Bien que les procédés qu'il indique aient beaucoup de rapports avec ceux que nous venons de décrire, et ne diffèrent à peu près que dans les moyens d'encrage, nous les donnerons textuellement, afin de constater l'exactitude des détails fournis par nous, et de faire connaître en même temps l'importance des résultats obtenus par MM. Knecht et Roissy, à l'aide d'une longue expérience pratique.

Gravure sur pierre.

« La gravure sur pierre ressemble, pour le travail de l'artiste, à la gravure à l'eau forte sur

cuivre et sur acier. Pour graver de cette manière, on acidule une pierre poncée, avec de l'eau, de l'acide nitrique ou hydrochlorique et de la gomme arabique. L'un ou l'autre de ces acides doit être à environ deux degrés pour ne pas corroder la pierre. Quand la surface est sèche, on lave légèrement la pierre, et on la colore avec de la sanguine ou du noir de fumée que l'on frotte fortement avec un morceau de laine jusqu'à ce que la couleur ne salisse plus les mains.

On peut alors commencer à graver avec des pointes ou des échoppes d'acier trempé, emmanchées dans du bois ou du jonc. Il faut avoir soin d'attaquer légèrement la pierre en la creusant le moins possible, surtout dans les traits larges ; les traits fins, tracés franchement, doivent entamer également la pierre dans toute leur étendue. On peut effacer les faux traits en les grattant d'une manière bien égale, avec un grattoir, ou mieux avec un petit morceau de pierre-ponce, et les parties de la pierre ainsi découvertes, sont acidulées de nouveau avec un mélange d'eau, d'acide et de gomme, dans lequel on met un peu de sanguine, afin de pouvoir graver de nouveau sur la partie effacée.

« La gravure étant terminée, l'imprimeur verse

dessus de l'huile de lin qu'il étend partout avec un chiffon. Après avoir laissé séjourner l'huile pendant un quart d'heure, il essuie la pierre et la noircit en totalité avec une brosse garnie d'encre d'impression ordinaire, délayée avec de l'essence de térébenthine et un peu de gomme. Il met ensuite la pierre dans l'eau ; alors les parties non gravées s'imbibent de ce liquide; la gomme, interposée entre la pierre et l'encre, emporte celle-ci en se dissolvant, et il ne reste d'encre que dans les tailles où la pierre étant découverte par la gravure, rien ne s'oppose à ce qu'elle y pénètre, et, y trouvant le gras de l'huile de lin, elle s'y fixe chimiquement.

« Les retouches sur des pierres déjà encrées ou même qui ont été tirées, demandent beaucoup de précautions. Les parties que l'on veut supprimer doivent être grattées légèrement, ou la profondeur des tailles diminuée avec de la pierre-ponce en poudre sur un chiffon; mais avant de faire cette opération, on doit d'abord encrer toute la pierre avec une encre d'impression particulière, *dite encre grasse* ou *de conservation*, afin que les parties qui environnent l'endroit à retoucher puissent résister à l'acide.

« On acidule ensuite toute la partie qui a été

grattée, avec un mélange d'eau, d'acide phosphorique et de gomme. Il est utile de colorer cette composition avec de la sanguine, afin de distinguer les nouveaux traits en les regravant, et, à cause de sa transparence, de pouvoir les faire se rapporter à l'ancien travail conservé.

« Pour l'impression de la gravure sur pierre, nous avons déjà dit qu'on se servait de brosses; ces brosses doivent être douces et molles, afin de ne pas rayer la pierre et de n'en pas fatiguer les tailles. L'encre d'impression adhère dans les tailles, non-seulement par le principe chimique, base de la lithographie, puisque ces tailles ont été graissées par l'huile de lin qui y a séjourné, mais, de plus, elle y adhère mécaniquement, comme sur les planches en taille douce. En essuyant la pierre, quand elle est encrée, avec un tampon de drap, on ne frotte qu'au niveau de sa surface, et on passe par-dessus l'encre d'impression qui garnit le fond des tailles. La double cause d'adhérence de l'encre à la pierre, empêchant qu'aucuns traits, même les plus déliés, ne puissent disparaître, donne lieu à une parfaite identité dans les épreuves, et rend l'impression des pierres gravées, l'une des plus faciles en lithographie.

La *Flore du Brésil*, ouvrage composé de 1,800 planches, gravées sur pierre et tirées chacune à 3,000 exemplaires, a été imprimée dans nos ateliers dans l'espace de trois ans : nous nous sommes servis d'ouvriers, pour la plupart entièrement étrangers à la lithographie, surtout à la gravure sur pierre, et cependant il ne leur a fallu que peu de temps pour devenir de bons imprimeurs.

« Un fait remarquable dans l'impression de cet ouvrage, c'est que les pierres du titre général et des titres particuliers de chaque livraison, toutes très-chargées d'ornemens et d'un travail très-fin, ont fourni chacune 40 à 50,000 épreuves, et que, jusqu'à la dernière, elles ont présenté la même perfection et une complète identité, résultat qu'on ne pourrait obtenir par aucun autre procédé. »

<div style="text-align:center">OLIVIER DE ROISSY,</div>

Imprimeur lithographe, rue Richer, n° 7.

Nous avons vu imprimer plusieurs des planches de l'ouvrage, la Flore du Brésil, notamment celles des titres, dont parle M. de Roissy, et ce, par deux de nos élèves, Buffet et d'Harlingue, qui sont aujourd'hui de bons imprimeurs

lithographes; et nous pouvons affirmer, qu'en effet, les dernières épreuves étaient aussi belles que les premières.

Nous observerons cependant, relativement à à l'emploi de la brosse pour l'encrage, que ce moyen demande une longue habitude de la part de l'ouvrier, qui n'arrive pas facilement à tirer des épreuves pures, tandis que l'encrage par le tampon de flanelle, terminé par le passage du rouleau, ou celui opéré par ce dernier instrument seul, en le choisissant un peu mou et garni de plusieurs flanelles, est bien plus simple, et par cette raison, nous semble préférable, lorsque le genre du travail le rend suffisant(1).

ART. V.

De l'Aqua-tinte lithographique.

La première idée de l'aqua-tinte est due à l'estimable auteur de la lithographie; mais ses procédés avaient bien plus de rapports avec l'aqua-tinte gravée, que l'invention nouvelle que nous allons faire connaître, et ne remplissaient pas aussi parfaitement le but proposé.

(1) Le rouleau peut suffire à l'encrage lorsque le dessin est exécuté avec une pointe sèche, et qu'il n'existe pas de traits larges ou profonds.

En 1819, M. Engelmann avait déjà découvert le moyen d'imiter en partie ce genre de gravure; il donna à son procédé le nom d'*aqua-tinte* ou *lavis lithographique*, ce lavis fut bientôt imité par d'autres artistes, et l'usage s'en répandit rapidement ; on s'en lassa peu de temps après, et, ainsi que nous l'avons dit dans l'article 111 de ce chapitre, si l'usage du tampon est peu fréquent maintenant, il faut en attribuer la cause à la multiplicité des opérations qu'il exige, aux accidens qu'il peut occasioner, et plus encore à la médiocrité des avantages qu'il présente, avantages parmi lesquels il n'est vraiment permis de compter que l'économie du temps, puisque les épreuves ont toujours quelques degrés d'imperfection. Ces considérations, et la nécessité de donner à la lithographie un genre qui approchât de l'aqua-tinte gravée, inimitable au crayon, firent faire des recherches à toutes les personnes qui s'occupent d'améliorations lithographiques, notamment à quelques imprimeurs lithographes, qui réunissent aux avantages d'une bonne éducation l'expérience des opérations de tous les jours, et sont plus à même que d'autres d'apporter les perfectionnemens sans nombre que les heureux résultats de

la lithographie, jusqu'à présent, donnent droit d'espérer.

M. Knecht, notre ami, qui depuis un grand nombre d'années dirigeait l'imprimerie lithographique connue à Paris sous le nom de Sennefelder et compagnie, et qui depuis est devenu propriétaire de cet établissement, est le premier qui ait découvert le moyen d'imiter l'aqua-tinte; et comme les sepcimen qu'il a fournis dans un petit ouvrage qu'il a publié, et dont l'édition est épuisée, nous ont paru atteindre le but, autant que cela est possible à des premiers essais, nous croyons être utile à nos lecteurs en publiant ici tous les détails relatifs à cet ingénieux procédé.

Cette découverte est trop récente, et l'usage en est encore trop peu répandu, pour que quelques perfectionnemens aient été possibles (1). Ainsi nous nous contenterons de suivre l'inventeur lui-même dans les indications qu'il donne à ce sujet. Son ouvrage offre :

1°. La manière d'obtenir les teintes plates de différentes valeurs;

(1) Nous ne connaissons rien de supérieur aux essais faits par M. Knecht, même depuis les expériences de M. Tudot.

2°. De faire l'esquisse au pinceau en plusieurs tons;

3°. Celle d'obtenir un effet de clair sur un fond obscur naturel ;

4°. Celle d'obtenir un effet obscur sur un fond clair naturel;

5°. Celle de faire un effet en clair sur un fond obscur, découpé sur un autre fond ;

6°. Celle de faire un effet obscur sur un fond obscur;

7°. Celle d'augmenter ou de diminuer à volonté l'effet d'un dessin, soit en clair, soit en obscur.

§ I^{er}.

Des teintes plates.

Pour faire rapidement des teintes, le tampon est sans doute le meilleur moyen, en ce qu'il produit un grain plus serré et plus égal, que l'on ne pourrait obtenir qu'avec beaucoup de peine de toute autre manière. Nous avons trouvé que les tampons composés de gélatine sont préférables à ceux que l'on fait avec de la peau ; il est urgent cependant de les préserver de l'humidité.

On frotte l'encre à lavis sur une palette de

marbre ou de verre dépoli, comme pour les dessins au tampon, en y mêlant une goutte d'essence de lavande, et on la broie encore davantage par le tampon, jusqu'à ce qu'elle forme un velours très-uni sur le marbre.

Il faut avoir soin d'en garnir le tampon également ; ce qui se fait bien en le tournant pour que l'encre se divise aux extrémités.

On frappe alors la pierre destinée au dessin, perpendiculairement, à petits coups redoublés, jusqu'à ce que l'on ait obtenu la teinte que l'on désire.

Il est bon de renouveler souvent l'encre sur le tampon, de ne jamais se servir de celle de la veille, et d'essayer, chaque fois que l'on aura rechargé, le tampon sur une petite pierre, afin d'examiner si la teinte est convenable.

Nous recommandons aux dessinateurs de se faire une échelle des différentes teintes avec de l'encre de la Chine, et de s'en servir comme modèle, pour celles que l'on donne avec le tampon.

§ II.
De la Couverte.

Passons maintenant au moyen qu'il faut employer pour empêcher la pierre d'être atta-

quée par les corps gras, qui se trouvent sur le tampon. Les endroits que l'on veut conserver blancs, ainsi que ceux que l'on aura déjà assez teintés, doivent être préservés par une matière opposante à l'encre de lavis. Il n'y a rien de meilleur que la gomme arabique dissoute dans l'eau, et colorée par du vermillon ou toute autre couleur différente de celle de la pierre, pour reconnaître facilement les endroits où on l'aura employée.

Nous nommerons *couverte* cette mixtion de gomme et de couleur.

Rien n'est si simple que de réserver des clairs, puisqu'il ne s'agit que de peindre les endroits que l'on veut réserver avec cette couverte; et lorsqu'elle est bien sèche, on tamponne le reste, ensuite on lave la pierre avec de l'eau propre et une éponge fine : elle doit se trouver intacte partout où la couverte a été mise.

Quand on a donné par le tampon la première teinte, on passe la couverte aux endroits où on veut conserver cette première teinte. Après l'avoir laissée suffisamment sécher, on tamponne le reste pour obtenir la seconde; on couvre une partie, on tamponne le reste,

pour avoir la troisième, et ainsi de suite pour les autres.

Il est nécessaire d'observer que l'on fait rarement plus que quatre ou cinq teintes; que la couverte doit être mise assez épaisse pour que le tampon ne puisse l'enlever ni la traverser; enfin, on doit la laisser sécher parfaitement avant de tamponner.

§ III.

Des ombres au pinceau.

Pour obtenir des ombres, il faut opérer tout différemment. Si, par exemple, on ne voulait qu'un seul trait au pinceau, on sent bien qu'il serait extrêmement difficile, pour ne pas dire impossible, de passer la couverte sur toute la pierre, en exceptant ce trait.

On emploie donc le moyen suivant:

On délaie une couleur quelconque (la meilleure est un mélange de noir de fumée, de blanc de céruse, avec un peu d'essence de térébenthine), en y ajoutant autant de térébenthine de Venise qu'il en faut pour lui donner la consistance d'une huile épaisse; on peindra avec cette couleur tout ce que l'on voudra tein-

ler. La surabondance d'essence rend cette mixtion trop coulante, elle devient impraticable sans la quantité nécessaire; il est donc convenable d'avoir de l'essence dans un petit vase, et d'y tremper de temps en temps le pinceau pour ramollir le mélange indiqué.

Nous recommandons d'observer que chaque trait que le pinceau donne sur la pierre soit bien noir et épais. Aussitôt que les traits sont secs, on passe indistinctement la couverte sur toute la pierre; elle s'y fixe partout, à l'exception des endroits peints.

Lorsque la couverte est suffisamment sèche, on verse sur la pierre quelques gouttes d'essence pure; elle se répand sur toutes les parties peintes en noir; on les frotte avec un putois jusqu'à ce que tout le noir soit enlevé; ensuite on essuie avec un linge fin, propre et sec, jusqu'à ce que la couleur noire soit entièrement disparue. On laisse évaporer l'essence dont la pierre est imbibée, ce qui se reconnaît à la teinte naturelle que la pierre doit reprendre.

De cette manière, la pierre se trouve à nu dans tous les endroits qui ont été peints; on leur donne alors avec le tampon la teinte que l'on

veut, en opérant comme nous l'avons dit dans le § II.

Nous appellerons cette composition *couleur résineuse*. Elle peint la pierre sans s'attacher; et puisque la couverte n'est adhérente que sur les endroits où la pierre se trouve à nu, l'essence de térébenthine détruit la couleur résineuse, et l'enlève avec les parties de couverte qui se trouvent dessus.

En tamponnant, l'encre à lavis pénètre et se fixe sur la pierre, l'eau enlève la gomme; de sorte que par cette combinaison on obtient tous les travaux et toutes les teintes que l'on a d'abord peintes au pinceau.

§ IV.

De l'effet en clair sur un fond obscur.

On commence par peindre les contours, les coups de force, avec la couleur résineuse; ensuite on entoure la vignette avec de la couverte. Après avoir également réservé les grands clairs, on ôte la couleur résineuse, et on donne par le tampon les teintes convenables, en forçant toujours de plus en plus le fond; on enlève la couverte avec de l'eau, et la planche est achevée.

§ V.

De l'effet obscur sur un fond clair.

On peint tout ce qui se découpe en ombre, avec de la couleur résineuse ; on pose la couverte indistinctement sur la planche, on enlève ensuite la couleur résineuse avec de l'essence, et on commence à donner la première teinte avec le tampon ; on la couvre, et, en suivant cette marche, on arrive jusqu'au plus foncé. Après avoir enlevé la couverte, on donne les fermetés et les coups de force avec un pinceau et de l'encre à lavis, délayée avec un peu d'essence de lavande. On observe ici que le dessinateur ferait bien d'exécuter deux ou trois planches à la fois, car il est indispensable de bien laisser sécher la couverte, ainsi que la couleur résineuse. Comme cela occasione toujours une perte de temps, on peut s'occuper d'une seconde planche, tandis que la première sèche.

§ VI.

De l'effet obscur sur un fond obscur.

L'opération est pareille aux précédentes pour le commencement ; mais elle change ensuite. Quand le dessin est terminé, on passe la couverte, qu'on a soin de laisser sécher ; ensuite on verse de l'esprit-de-vin sur un peu de coton, et on cherche à enlever la couleur résineuse. On doit nettoyer avec du coton sec, et renouveler deux à trois fois l'esprit-de-vin, car les parties aqueuses qu'il contient pourraient endommager la couverte, et on serait obligé de la raccommoder avant de tamponner.

On conçoit facilement que ce procédé offre un champ vaste aux dessinateurs ; ils peuvent par ce moyen changer à volonté leurs dessins, pour diminuer la force d'une partie. On frappe fort avec un tampon dur et sans encre, alors on enlève presque tout ce qu'on y avait mis auparavant. La couleur résineuse emporte bien une partie des premières teintes ; mais il reste toujours un corps gras sur la pierre, qui n'est enlevé que par l'acidulation que la planche doit subir.

§. VII.

De la manière de reteinter ou donner une nouvelle teinte au Dessin.

Quand un dessin est achevé, et que l'on veut y repasser une teinte, soit en général, soit en partie, on couvre les endroits que l'on veut réserver, et on passe le tampon sur le reste.

Composition de l'Encre pour l'Aqua-tinte.

Cire vierge.	1 partie.
Savon blanc.	1 »
Huile de lin.	1 »
Gomme laque.	1 »
Noir de fumée.	1 »

Composition de la Couverte.

Dissolution de gomme arabique dans de l'eau fortement teintée de vermillon.

Autre Composition.

Argent en coquille, délayé avec de la gomme arabique et de l'eau. Cette composition sert

pour réserver les teintes données; elle est plus visible, et couvre mieux que le vermillon.

Objets nécessaires pour l'exécution.

1°. Un petit flacon d'essence de térébenthine distillée.
2°. *Idem* d'esprit-de-vin.
3°. *Idem* de térébenthine de Venise.
4°. *Idem* d'essence de lavande.
5°. Une petite boîte de noir de fumée.
6°. *Idem* de blanc de céruse.
7°. Des pinceaux de différentes espèces.
8°. Des tampons en peau fine ou en gélatine.

ART. VI.

De la Lithographie en couleur.

On est parvenu, depuis long-temps, à donner des épreuves coloriées en employant autant de pierres lithographiques qu'il y a de teintes différentes; M. de Lasteyrie est le premier qui en ait eu l'idée; dès l'année 1818, les essais qu'il fit furent satisfaisans et semblaient faire pressentir qu'on arriverait facilement à entrer en concurrence avec l'impression en taille-douce de ce genre, aussitôt qu'on aurait découvert le moyen de tirer des épreuves avec une seule

pierre, en distribuant localement les couleurs.

Depuis cette époque, bien des essais ont été faits; un prix a été proposé par la Société d'encouragement pour ce perfectionnement, mais les résultats présentés au Concours de 1832 ne remplissaient pas à beaucoup près, le but indiqué. Ce procédé nouveau consiste à appliquer des couleurs à l'huile mêlées avec du vernis et un peu d'essence de citron, et à tirer une épreuve par la pression ordinaire, puis à charger de nouveau, pour obtenir une autre épreuve, ainsi de suite. L'application de ces couleurs peut être faite en employant pour chacune d'elle un petit rouleau à poignée perpendiculaire, monté comme une roulette, ou des petits pinceaux coupés.

On doit préalablement couvrir toute la partie dessinée d'une légère couche de vernis d'encrage absolument incolore, avec un rouleau spécialement destiné à cet usage.

Les épreuves tirées de cette manière sont imparfaites et ne peuvent servir qu'au moyen de retouches, malgré le soin qu'on apporte à l'encrage, qui ne saurait avoir lieu rapidement.

ART. VII.

Des Instrumens et Outils nécessaires au Dessinateur lithographe.

§. Ier.

Des plumes en acier.

Un des instrumens les plus utiles au dessinateur lithographe est, sans contredit, la plume en acier qui sert à écrire et à dessiner sur la pierre.

Quelque simple que soit au fond la manière de confectionner ces plumes, elle exige cependant beaucoup d'attention et d'adresse.

C'est de la bonté de la taille que dépend en grande partie la beauté des écritures ou des dessins que l'on exécute de cette manière; le plus habile artiste ne peut, à l'aide d'encre chimique, rien produire d'achevé, si sa plume n'est pas bien taillée et à sa main.

Il est donc urgent d'apprendre à confectionner et tailler ces plumes soi-même, parce qu'indépendamment de la grande dépense que leur

achat occasionerait en les prenant toutes faites, on risquerait souvent à perdre son argent, car il est si difficile d'en trouver de propres à son usage de cette manière, que cela n'arrive presque jamais, malgré que ce soit ordinairement des lithographes qui s'occupent de leur fabrication.

On peut cependant se servir pour les travaux d'une exécution grossière, des plumes métalliques qui se trouvent dans les principaux magasins de papeterie; mais il serait impossible d'en faire usage pour les écritures et les dessins d'une finesse ordinaire, à plus forte raison pour les choses extrêmement délicates.

On confectionne les plumes spécialement destinées à la lithographie, de la manière suivante :

On prend un ressort de montre d'une largeur d'une ligne et demie à deux lignes environ; on en enlève la graisse en le frottant à l'aide d'un peu de sablon ou d'un morceau de pierre-ponce tendre, ensuite on le pose dans un vase plat de verre, de faïence ou de porcelaine; on verse dessus de l'eau forte coupée avec une égale partie d'eau de fontaine, le tout en suffisante quantité pour couvrir entièrement le ressort; l'acide

commence aussitôt à agir, et on le laisse mordre ainsi, jusqu'à ce que ce ressort ait perdu au moins les trois quarts de son épaisseur, et soit devenu aussi souple qu'une bande semblable de papier à écrire de moyenne qualité.

Pendant l'action du corrosif, on doit de temps en temps retirer le ressort et le sécher en l'essuyant, soit avec du papier brouillard, soit avec un linge fin, propre et serré; ce qui sert à rendre l'action du corrosif plus violente et plus uniforme.

Lorsque le ressort n'a plus que l'épaisseur convenable, on le retire de l'eau forte; on l'essuie fortement pour en retirer totalement l'acide; enfin, on le ponce à sec jusqu'à ce qu'il soit propre et brillant; on le coupe ensuite en morceaux de dix-huit à vingt lignes de longueur.

Il est nécessaire de prendre chacun de ces morceaux séparément pour leur donner une forme demi-circulaire, en sorte qu'ils ressemblent assez au tube d'une plume ordinaire qui serait pourfendue, en deux parties égales, dans toute sa longueur, ou, si l'on veut, à une petite rigole métallique.

Pour parvenir à leur donner cette forme, on

se sert d'un petit marteau d'horloger, dont la panne est plate, quoiqu'ayant le tranchant soigneusement arrondi de manière à ne pouvoir couper.

On pose un morceau de ressort sur une bande de carton de pâte, qui elle-même est supportée par une pierre lithographique polie, et on parvient à donner cette forme creuse à l'acier détrempé en frappant dessus par petits coups donnés lentement et d'aplomb, avec la panne du marteau, successivement sur toute la longueur du morceau de ressort.

Lorsque le ressort est ainsi façonné, on prend une paire de petits ciseaux d'acier fondu, ayant les deux pointes également fines, et on commence la taille de la plume ainsi qu'il suit :

On fait une fente droite d'environ une ligne de longueur, au centre d'une des extrémités du morceau d'acier; ensuite on coupe avec précaution une partie des côtés de chacun de ces becs formés par la fente, afin de leur donner l'aspect et la figure d'une plume taillée pour une écriture excessivement fine.

Pendant cette opération de la coupe de la plume, il arrive souvent qu'en rétrécissant les becs, ils se recourbent; il faut alors les redres-

ser soigneusement au moyen du marteau et de l'enclume composée de la bande de carton et d'une pierre polie.

Le plus difficile de tout ce qui précède est de tailler les deux becs d'une égale finesse et d'une longueur parfaitement semblable, et de faire la fente sans empêcher les becs de se toucher à leur extrémité inférieure, sans cependant les faire chevaucher l'un sur l'autre, ce qui serait un inconvénient très-grave.

Une plume bien taillée doit avoir ses deux pointes très-égales, se toucher entièrement vers le bout; ses extrémités inférieures doivent poser en même temps sur la pierre, en suivant l'inclinaison naturelle de la main; on peut parvenir à ce résultat au moyen des soins apportés à la coupe, qui seule peut y conduire; néanmoins on peut se faciliter l'opération en employant en dernier lieu, si besoin est, la pierre dite du Levant, que nous avons indiquée.

§. II.

Des Pinceaux.

Ainsi que nous l'avons dit, les pinceaux de martre brune, que l'on emploie pour peindre la

miniature, sont bons pour la lithographie; la seule difficulté existe dans le choix qu'il en faut faire, et nous allons donner, autant qu'il nous sera possible, les moyens sûrs d'y parvenir.

Pour être convenable à cet usage, un pinceau doit être très-mince, former une seule pointe fine, ce qu'on reconnaît en mouillant les poils dans sa bouche, en les réunissant et en appliquant l'extrémité du pinceau sur un de ses ongles, sans appuyer fortement; de cette manière, si les poils ne se séparent point pour former deux becs, il est bien certain que le pinceau est bon.

§. III.

Des Pointes.

Elles servent à exécuter le genre de travail connu sous les noms de pointe-sèche, gratté ou gravure sur pierre.

Ces pointes doivent être, autant que possible, d'un acier fin, trempé un peu sec, comme celui des burins à graver sur cuivre; il est indispensable d'avoir des pointes de différentes formes pour exécuter tous les genres de taille;

et donner à ses traits la largeur nécessaires ; celles dont on se sert habituellement sont pointues comme des aiguilles, aplaties par le bas, et aiguisées en biseau double ou simple ; enfin, on varie leur forme suivant le besoin. (1)

§. IV.

Machine à dessiner ou Pantographe.

Pour transporter exactement et en sens inverse les dessins sur la pierre, ce qu'il faut quelquefois absolument, surtout pour les plans et les cartes géographiques, on se sert d'un pantographe, en ayant soin que la pierre soit renversée et assurée dans sa hauteur.

La pointe qui dessine est alors tout-à-fait en sens inverse de celle dont on se sert à la main, et en copiant par le bas les lignes de l'original, il se forme en haut de la pierre une copie fidèle mais opposée et en sens inverse.

M. le comte de Lasteyrie, notre ancien patron, est propriétaire d'une excellente machine de ce genre, mais bien perfectionnée par un habile mécanicien bavarois. M. de Lasteyrie n'en fait

(1) Voyez, à la fin du volume, le prix courant du fabricant Bancelin.

aucun usage à présent, et elle deviendrait une précieuse acquisition pour un artiste, et même pour le dépôt de la Guerre, où on exécute un nombre infini de cartes.

ART. VIII.

De l'imitation de la gravure sur bois.

On choisit une pierre dure, sans tache, bien polie ; on la couvre à l'exception des marges que l'on a soin de déterminer d'avance, en traçant un cadre au tire-ligne, d'une couche égale d'encre lithographique peu épaisse, mais assez noire pour donner à la surface de la pierre une teinte uniforme. On décalque son dessin sur cette couche, au moyen d'un crayon rouge connu sous le nom de sanguine, dont on se sert encore en cette occasion pour arrêter l'esquisse de son dessin, que l'on termine en enlevant les traits et les tailles au moyen des burins, des pointes et des grattoirs dont les graveurs se servent habituellement, en sorte que le dessin se détache en blanc sur un fond noir, lors du tirage des épreuves. Pour produire ce résultat, on doit entamer légèrement sa pierre, comme nous l'avons dit pour le travail à la pointe sèche,

de manière à ce qu'elle soit mise à nu, et qu'il ne reste, dans les traits, aucune trace de la couche d'encre.

Lorsque le dessin est terminé, on procède à son acidulation en étendant, sur toute la pierre, une mixtion semblable à celle indiquée à la fin du Chapitre IX, à laquelle il convient d'ajouter de l'eau de fontaine dans la proportion d'un tiers.

Nous avons exécuté, par ce moyen, un grand nombre de jolis dessins. Les arabesques, les vignettes, l'ornement et les différens titres et frontispices en caractères d'écriture peuvent être exécutés avec succès par ce procédé.

Nos premiers essais en ce genre ont été deux vignettes imitant la gravure anglaise sur bois, destinées à servir d'enveloppes à des épingles noires fabriquées en France. Ces deux vignettes ont donné un tirage de plus de 50,000 épreuves, sans que les planches aient éprouvé la moindre altération.

On peut exécuter ce travail par un autre procédé, qui consiste à former les traits du dessin, au moyen d'une couleur gommée et foncée, mais du genre de celles que l'on nomme transparentes; l'encre de la Chine peut être employée avec succès. Les couleurs qui ont du

corps sont susceptibles de s'imprégner d'huile. Lorsque le dessin est sec, on couvre les parties qui doivent former le fond, avec de de l'huile de lin qu'on laisse pendant 6 à 8 minutes, afin qu'elle pénètre bien la pierre ; on frotte ensuite avec un linge pour enlever l'huile qui pourrait se trouver en trop sur la surface ; on verse de l'eau sur la pierre ; on enlève les traits du dessin. On prépare la pierre à l'eau forte, et on fait le tirage.

Ainsi tous les traits du dessin restent blancs sur un fondnoir. On peut faire de cette manière toutes sortes de dessins, ornemens, attributs, écritures, écussons, en blanc sur un fond noir, ou de couleur quelconque.

ART. IX.

Dessin estompé ou frottis lithographique.

Cette manière de dessiner a été mise en usage vers 1829 : MM. Devéria et Marlet sont les premiers artistes français qui en aient fait usage, et M. Motte, imprimeur lithographe à Paris, ainsi que M. Jobard, de Bruxelles, en ont eu la première idée.

Ce procédé consiste à esquisser et masser un dessin au crayon sur une pierre grainée ; quand on a fini, on prend un morceau de flanelle neuve, que l'on ploie plusieurs fois pour en faire une espèce de petit tampon, au moyen duquel on frotte toute la surface couverte de crayon, de manière à porter le crayon sur les sommités du grain de la pierre, et jusqu'à ce qu'on ait obtenu une teinte égale et harmonisée.

Ensuite on termine son dessin en modelant avec le crayon, en enlevant les blancs vifs qui rendent les effets de lumière, au moyen d'un grattoir, en attaquant franchement la pierre ; puis on donne, avec le pinceau, les touches d'encre qui doivent former les effets vigoureux ou déterminer les contours fortement sentis.

Il est bon d'employer pour ce travail un crayon gras semblable à celui de la composition n° 1.

Cette manière est assez ingénieuse, mais les dessins qu'on exécute ainsi sont ordinairement mous, sans effet, et ressemblent assez à une planche usée, ayant fourni un nombre infini d'épreuves. Nous doutons, en conséquence, que l'on en tire jamais un grand parti, malgré l'éco-

nomie de temps et l'extrême facilité qu'elle présente.

ART. X.

Lithographie et Typographie réunies.

Extrait du 330ᵉ Bulletin de la Société d'encouragement.

« C'est à la confection d'un vernis facile à préparer et peu coûteux, qui s'applique avec facilité sur le dessin lithographique et qui adhère tellement à la pierre, qu'il peut supporter l'action d'un acide assez fort pour la creuser profondément, sans qu'il s'en détache, même dans les plus petits détails, que le concurrent a dû le succès qu'il a obtenu.

« Voici le procédé qu'il a suivi pour sa préparation : on fait fondre, dans un vase neuf en terre vernissée en dedans,

Cire vierge.	2 onces.
Poix noire.	1/2 »
Poix de Bourgogne.	1/2 »

« On y ajoute peu à peu deux onces de poix grecque, ou spalt réduit en poudre fine.

« On laisse cuire le tout jusqu'à ce que le mélange soit bien fait ; on retire alors le vase du feu ; on le laisse un peu refroidir, et on verse la matière dans l'eau tiède, afin de la manier facilement ; on en fait de petites boules que l'on dissout, au fur et à mesure du besoin, dans de l'essence de lavande, en quantité suffisante pour obtenir un vernis du degré de consistance convenable.

« Sur un dessin fait à l'encre lithographique ordinaire, ce vernis sert à encrer, après avoir acidulé et gommé comme pour l'impression ; mais on peut en faire usage pour exécuter entièrement le dessin, surtout si on veut, en quelques parties, couvrir la pierre pour faire un travail en blanc avec la pointe.

« Ce vernis s'emploie plus facilement au pinceau qu'à la plume ; on doit chercher le degré de consistance où il ne coule que convenablement.

« Par l'un ou l'autre de ces moyens, quand le dessin est terminé, on borde la pierre avec de la cire, comme pour une eau forte, et on verse dessus de l'eau, à la hauteur de quelques lignes, puis de l'acide nitrique étendu d'eau, en quantité suffisante pour que l'action ne soit pas trop

vive. Au bout de cinq minutes, la liqueur ayant été retirée et la pierre lavée, on la laisse sécher et on passe sur le dessin un rouleau imprégné de vernis. Pour en appliquer une nouvelle couche, on se sert de ce rouleau comme à la manière ordinaire ; quand les traits du dessin sont bien garnis, et après que la pierre a été bordée de nouveau, on acidule une seconde fois pendant trois à quatre minutes, et on lave comme la première fois.

« Par cette seconde application, le vernis qui adhère fortement aux traits, forme un relief assez considérable pour que l'on puisse tirer des épreuves à sec.

« Ainsi on peut dessiner sur la pierre une carte géographique ou tout autre objet ; tracer des lettres sur papier autographique et faire le report sur pierre, puis donner ensuite aux traits une saillie qui permettra de mouler le tout et de le clicher avec la plus grande facilité.

On ne peut pas obtenir par ce procédé des dessins aussi déliés, aussi fins que sur le bois ; mais on peut également imprimer à sec, sans mouiller la pierre, et si on ne veut pas clicher, on n'a pas besoin d'aciduler aussi long-temps ni de creuser beaucoup.

« Nous observerons que cette manière n'est pas nouvelle, car Aloys Senefelder s'est servi d'un moyen semblable pour dessiner et imprimer de la musique, avant que d'avoir inventé la lithographie proprement dite.

CHAPITRE IX.

De l'Acidulation des Pierres dessinées.

ARTICLE PREMIER.

De cette préparation en général.

La préparation aux acides est de toutes les opérations lithographiques celle qui a le plus d'importance, et à laquelle on donnait originairement le moins de soins.

Tous les essais faits jusqu'à ce jour ont suffisamment prouvé que l'acide nitrique est préférable à tous les autres, sans en excepter l'acide muriatique, dont se servent encore quelques imprimeurs lithographes.

Le vinaigre, les acides de tartre de pommes et

d'oseille pourraient au besoin servir à l'acidulation des planches lithographiées, mais le bon marché a fait jusqu'à présent donner la préférence à l'acide de salpêtre ou eau forte, proprement dite, et à l'acide muriatique.

Ce dernier a la propriété de ménager davantage les demi-teintes; mais il attaque la pierre moins franchement que l'acide nitrique, auquel on a toujours la faculté d'ôter de sa force en augmentant la quantité d'eau, et en la réduisant, au besoin, à un degré au-dessus de zéro.

L'acide sulfurique, l'huile de vitriol étendue d'une grande partie d'eau, peuvent également atteindre le but de cette opération, si toutefois une action faible est suffisante, car autrement, pour des effets plus forts, ces acides ont la propriété de changer la pierre calcaire en plâtre, en dissolvant sa superficie.

Ils ne pénètrent pas dans la pierre d'une manière égale, ils l'attaquent çà et là, suivant qu'elle contient plus ou moins de parties tendres, en bouillonnant avec force pendant quelques minutes, en sorte que l'on serait tenté de croire ensuite, à leur état passif, qu'ils ont cessé d'agir, tandis au contraire que leurs ravages continuent, ce dont on peut facilement acquérir la

certitude en versant cette même préparation sur une portion de pierre qui n'en aurait pas encore été couverte, car alors le bouillonnement recommence avec autant de force que la première fois qu'on en a fait usage.

La gomme peut, en certain cas, être considérée comme un moyen de préparation, et pendant les chaleurs de l'été, il faut surtout éviter d'en laisser aigrir la dissolution quand elle doit servir à couvrir la surface d'une pierre dessinée sitôt après l'acidulation terminée, car autrement on risquerait de donner au dessin une préparation beaucoup trop forte, puisque la gomme, dans cet état, devient un acide assez actif pour préparer les demi-teintes, sans le concours ou l'addition de l'acide nitrique ou tout autre.

La gomme a une autre destination en lithographie; dissoute dans l'eau elle devient un vernis conservateur, elle empêche l'action des émanations aériformes, la poussière, les corps gras qui peuvent accidentellement se trouver en contact, d'agir sur les substances qui composent le tracé ou dessin lithographique; elle retarde par là leur prompte dessiccation et ne permet pas leur avarie; en un mot, la gomme est, dans cet art, un auxiliaire extrêmement utile, que l'on ne

pourrait remplacer, avec peut-être moins d'avantages, que par le suc d'ognons conservé dans l'eau-de-vie, pour en éviter la corruption, usage qui, dit-on, est répandu en Allemagne.

La gomme arabique doit nécessairement présenter de l'économie, outre que son emploi n'exige aucune préparation difficile ou embarrassante.

Lorsqu'on emploie l'acide muriatique pour l'acidulation lithographique (cet acide est maintenant connu sous la dénomination d'acide hydro-chlorique), il faut le choisir pur; dans ce cas, il doit être incolore; celui du commerce qui est jaune, ne l'est pas, il est sali par des substances étrangères; on peut reconnaître si cet acide contient de l'huile de vitriol, en en versant une goutte dans un verre d'eau contenant un peu de muriate de baryte; si cette eau devient louche ou laiteuse, c'est une preuve de la présence d'une partie d'acide sulfurique.

L'acide nitrique doit aussi être incolore et pur; il serait bon de constater la force réelle de ces acides avant que d'en faire usage.

L'acidulation a pour but 1° de décaper la pierre en enlevant les parties graisseuses imper-

ceptibles, qui pourraient l'empêcher de se mouiller partout où le dessin n'existe pas;

2°. De dégager les interstices du grain;

3°. Et de rendre le crayon et l'encre insolubles à l'eau, en leur enlevant par l'acide l'alcali qu'ils contiennent.

On emploie cette préparation pour les dessins au crayon, à la force de deux degrés au-dessus de zéro.

Pour les dessins à l'encre et les écritures, à celle de trois degrés, en se réglant toutefois sur la qualité de la pierre qui, lorsqu'elle est dure, peut supporter une acidulation plus forte que lorsqu'elle est tendre. Le genre du dessin doit également guider; un dessin peu couvert, ou fait mollement, exige une préparation plus légère que le dessin vigoureux fait avec franchise et fermeté, pour ainsi dire d'un seul coup.

Il est aussi essentiel que l'imprimeur connaisse la qualité du crayon qui a servi à dessiner; en sorte que l'artiste doit, autant que possible, employer de préférence celui de l'imprimeur chargé du tirage de ses dessins.

Au surplus, pour ne laisser aucun doute sur la force de la préparation, qui doit avoir une lé-

gère saveur de jus de citron, on peut se servir du pèse-sels et acides ordinaire.

Lorsqu'il s'agit de préparer un dessin précieux, dont les demi-teintes sont légères, on peut ajouter, dans un demi-litre d'eau acidulée à trois degrés un demi-litre d'une dissolution de gomme arabique; on opère le mélange de ces deux mixtions en les agitant ensemble.

Dans ce cas on pourrait trouver de grands avantages à employer pour les préparations, l'eau distillée au lieu de l'eau ordinaire, sa grande pureté donne plus de facilité pour arriver à un terme égal, nécessaire à ces mixtions acidulées.

ART. II.

De la manière d'aciduler les Pierres dessinées, par mixtion.

Pour aciduler une pierre, on la place sur la table (*pl.* II, *fig.* 1), en élevant l'extrémité de cette pierre du côté droit de la personne qui prépare, au moyen d'un tasseau de quatre à cinq pouces carrés, afin de faciliter ainsi l'écoulement

de l'eau acidulée, en empêchant son séjour sur une ou plusieurs parties du dessin.

La pierre ainsi disposée, on verse par-dessus la préparation acidulée, au moyen d'un pot à eau, en ayant soin de la submerger entièrement ; on laisse à cette eau seconde le temps d'agir, sans laisser sécher ; on continue cette opération jusqu'à ce que l'eau jetée sur la pierre s'étende également en nappe, et sans dérivation.

L'acidulation ne doit durer qu'une ou deux minutes.

On doit toujours placer au bas les parties vigoureuses et solides des dessins ; par exemple, les premiers plans d'un paysage, les costumes des portraits, parce que, comme on verse d'abord sur les parties légères, l'acide, qui coule avec rapidité, les attaque avec moins de force, au lieu qu'il s'attache au contraire aux parties vigoureuses qui se trouvent placées dans l'endroit où la pierre a moins de pente, et sur lequel l'écoulement de l'acide se fait plus lentement.

Lorsque les bords de la pierre ont été salis, soit en apposant les mains, soit en essayant le crayon ou l'encre, il faut les nettoyer avec un morceau de pierre-ponce trempé dans la préparation.

Aussitôt que cette acidulation est terminée, on passe un peu d'eau pure sur toute la surface du dessin, afin de le purger entièrement de l'acide; et quand l'eau est disparue, on met sur toute la pierre une légère dissolution de gomme arabique dans de l'eau, à laquelle on peut ajouter un vingtième de sucre candi, pour éviter que la gomme ne se gerce en séchant, et forme ainsi des taches sur le dessin.

Il faut, autant que possible, laisser sécher la gomme sur le dessin, et en remettre soigneusement sur toutes les parties d'où elle pourrait se retirer en séchant.

Dans le cas cependant où il y aurait urgence, on peut procéder au tirage une heure après la préparation.

Pour l'acidulation des dessins à l'encre et des écritures, on emploie, ainsi que nous l'avons dit, l'acide à trois degrés, en passant plusieurs fois cette préparation, dans le cas où la pierre aurait été préalablement revêtue d'une mixtion d'huile, d'eau de savon ou d'essence de térébenthine.

Pour les autographies et les écritures au pinceau, deux degrés suffisent, même avec la préparation à l'essence pure.

On aura soin de laver ces planches de la même manière que celles au crayon; on les gommera, mais on devra les encrer avec le rouleau avant que la gomme soit sèche, sans cela le travail à l'encre prendrait moins facilement le noir d'impression.

De l'acidulation appliquée au pinceau sur la pierre.

Quelques imprimeurs lithographes continuent à aciduler les pierres suivant l'ancienne méthode que nous avons décrite dans l'article précédent, mais le plus grand nombre préfèrent avec raison la préparation appliquée au pinceau dit blaireau; nous donnerons ici les meilleures recettes pour composer cette dernière, en terminant par la nôtre, qui peut être employée avec succès pour les dessins à l'encre et au crayon.

ART. III.

Première composition.

Vin blanc Chablis ordinaire. 16 onces.
Gomme blonde du Sénégal en poudre. . 6 »

Acide hydrochlorique. 5 gros.
(Ou acide nitrique. 4 «)

Deuxième composition en usage à Madrid.

Eau distillée. 16 onces.
Gomme arabique. 4 »
Acide nitrique. 5 gros.

Troisième composition (chimique).

On met dans une terrine propre trois liv. d'acide hydrochlorique pur; on y ajoute un peu de poudre de marbre blanc pour saturer l'acide, lorsque la saturation est opérée et qu'il y a un excès de marbre; on filtre le produit résultant de la combinaison de l'acide hydrochlorique avec l'oxide de calcium (hydrochlorate de chaux); lorsque la filtration est terminée, on lave le filtre à plusieurs reprises, avec trois livres d'eau; aussitôt que le lavage est opéré, on fait dissoudre dans le liquide obtenu, qui contient la solution première et les eaux du lavage, 12 onces de gomme arabique blanche, séparée de toutes substances étrangères; la dissolution étant opérée, on y ajoute acide hydrochlorique pur, trois onces;

on mêle avec soin, et on met le tout dans des bouteilles propres.

Cette acidulation s'applique au pinceau comme les deux précédentes.

Quatrième composition.

Eau clarifiée.	2 livres.
Gomme blonde en poudre tamisée.	12 onces.
Acide nitrique incolore à 36 degrés. . .	7 gros.
Sucre candi.	1 once.

Cette dernière composition, fort simple, est habituellement employée par nous; on l'applique au pinceau, et on doit la laisser sécher entièrement avant que de procéder au tirage des essais.

CHAPITRE X.

De la Presse lithographique et des ustensiles qui y ont rapport.

ARTICLE PREMIER.

§ Ier.

De la Presse lithographique.

Depuis l'importation de la lithographie en France, on a fait un grand nombre de presses sur différens modèles, et il ne s'est pas écoulé une année sans que quelques changemens ou améliorations utiles aient été apportés dans leur construction.

La presse à levier (*Pl.* 1), presse dite *à tiroir*, est la première que l'on ait mise en usage à Paris; elle est excellente pour l'impression des écritures et des petits dessins destinés au commerce, attendu qu'elle offre plus de célérité que les autres presses; mais elle ne donne

pas une pression aussi égale, et par conséquent convient moins au tirage des ouvrages soignés.

La presse à tiroir, dite *à moulinet*, est celle dont on se sert plus généralement aujourd'hui dans les imprimeries; la pression qu'elle donne est égale; elle peut être augmentée de vitesse ou ralentie à volonté, suivant le genre de dessin que l'on tire.

On peut, sans trop se fatiguer, faire sur cette espèce de presse le tirage des dessins d'un grand format.

Comme jusqu'à présent on n'a pas réussi à en faire de meilleure, d'une construction plus facile et plus simple, nous en donnerons la figure en détaillant les différentes pièces qui forment l'ensemble de cette machine (*Pl.* 1).

Description de la Presse.

1°. Chariot : c'est un parquet destiné à recevoir la pierre dessinée, à laquelle on fait un lit au moyen de deux ou trois cartons de pâte coupés de la longueur de l'intérieur du chariot.

2°. Pierre posée sur les cartons.

3°. Calles et coins en bois pour empêcher la pierre de se déranger.

4°. Charnière tenant le châssis avec le chariot, et servant à le hausser et le baisser suivant l'épaisseur de la pierre.

5°. Il faut qu'une presse soit garnie de deux châssis, un petit et un grand, suivant la dimension des dessins.

6°. Peau de veau garnissant le châssis. Cette peau doit être égale, mince, sans parties creuses, le côté de la chair en dessus ; il faut qu'elle soit fortement tendue, au moyen des vis et écrous à oreilles qui se trouvent à sa partie supérieure.

7°. L'extrémité inférieure de cette peau est fixée au châssis au moyen d'une plate-bande garnie de ses boulons à écrous en fer.

8°. Vis servant à hausser et baisser le châssis, et à le mettre en rapport avec les charnières.

9°. Râteau : il doit être ajusté en double biseau. Chaque presse doit être garnie de dix-huit râteaux, depuis six pouces jusqu'à quinze ou vingt pouces de longueur, en augmentant de demi-pouce en demi-pouce. Les meilleurs se font en poirier choisi et de droit fil.

10°. Porte-râteau.

11°. Boulon garni de son écrou servant d'essieu pour prendre l'inclinaison de la presse.

12°. Régulateur pour élever ou abaisser le porte-râteau suivant l'épaisseur des pierres.

13°. Collier recevant le bout du porte-râteau, auquel le mouvement est donné par une charnière.

14°. Traverses en bois garnies de leurs vis, points-d'arrêts servent à fixer le départ et l'arrivée du chariot.

15°. Crans recevant les traverses qui règlent la course du chariot.

16°. Tablette pour poser les sébiles à eau, et les éponges à gommer et dégommer la pierre.

17°. Poulies où passent les cordes des contre-poids faisant revenir le chariot au point de départ.

18°. Contre-poids de rappel du chariot.

19°. Sangle en cuir fixée au chariot par une bride et une tringle en fer, et à l'arbre au moyen d'une plaque à crampons et à vis.

20°. Arbre.

21°. Taquets dans lesquels l'arbre tourne.

22°. Moulinet dont on tire les branches devant soi pour faire marcher le chariot en roulant la sangle autour de l'arbre.

23°. Boulon de la barre ou levier de pression.

24°. Levier ou barre de pression.

25°. Bride en fer qui fait monter et descendre e collier.

26°. Crémaillère en fer avec sa cheville serant à augmenter et à diminuer la pression. Son xtrémité inférieure est fixée après la pédale u moyen d'une cheville forée aux deux bouts, t attachée avec des vis en dessous de la édale.

27°. Pédale : elle tient aux patins de la presse ar un gros boulon garni de son écrou. C'est u bout de la pédale, vers le centre de la presse, ue l'ouvrier imprimeur met son pied droit pour irer la pression.

28°. Contre-poids servant à faire remonter la arre de pression.

29°. Poulies de ce contre-poids.

30°. Patins de la presse.

Le chariot de la presse roule sur un cylindre en bois dur; un axe en fer est fixé au centre de chacune de ses extrémités, et porte sur un coussinet en cuivre enchâssé dans les montans intérieurs de la presse, au centre et perpendiculairement sous le râteau.

Il est essentiel que le cylindre soit bien rond, car de lui dépend l'égalité de la pression.

Pour mettre nos lecteurs à même de juger des améliorations apportées dans la construction des presses, nous donnerons également la figure d'une presse perfectionnée dite *à engrenage et à manivelle*, de l'invention de M. Cloué, menuisier-mécanicien, breveté, qui depuis dix ans, s'occupe de tous les moyens de perfectionner ce genre de mécanique, dont l'avantage doit consister surtout à simplifier et diminuer, autant que possible, la fatigue qu'occasione l'impression lithographique à ceux qui se livrent à l'exercice de cette pénible profession. (Voy. *Pl.* I.)

La presse de M. Cloué est sans pédale, et, par ce moyen, les jambes de l'imprimeur sont dispensées de contribuer au travail de la pression qui se donne au moyen d'un petit levier à pompe (*fig.* A). Cette machine se compose de deux régulateurs, l'un placé au-dessous de la culasse du porte-râteau (*fig.* B); l'autre sous l'agrafe, qui remplace le collier (*fig.* C).

Le moulinet est remplacé par une manivelle D, que l'on tourne devant soi de gauche à droite, et par une roue d'engrenage E. L'axe de la

manivelle est à pompe, de sorte qu'en le poussant sur la presse on engrène, et qu'une fois la pression faite, on peut désengrener en tirant la manivelle à soi. Le chariot se rend seul à son point de départ au moyen d'un contre-poids.

Cette presse, qui n'est point rude, donne une forte pression; elle est excellente pour le tirage des grands dessins soignés, ainsi que pour celui des essais lors de la mise en train.

§ II.

Presse perfectionnée par Brisset, Mécanicien à Paris, rue des Martyrs, N° 12.

DESCRIPTION :

Fig. 1, 2, 3. *Corps de la presse* formé par quatre traverses en bois, dont deux de haut (*a*), et deux de bas *(b)*, soutenue par quatre pieds cintrés *(c)*, placés aux angles et par deux autres pieds droits, dont l'un *(d)* est placé sur le devant et l'autre *(d)* sur le derrière de la presse vers le milieu de ces deux côtés; le tout assemblé par d'autres traverses *(e)*, à tenons, à mor-

taises et maintenue par sept boulons d'écartement (1).

Fig. 4. Derrière du porte-râteau (f), avec son moufle en fer (2), composé d'un écrou à oreille (3), traversée d'une tige taraudée (4), qui forme charnière (5), avec sa partie inférieure, dont l'extrémité coudée (6) s'entaille et s'adapte par trois boulons (7), sur le pied du derrière de la presse. Ce moufle, qui remplace les anciennes jumelles, permet de verser la pression à volonté, facilement et sans quitter le devant de la presse.

Fig. 5. Régulateur formé par la base de l'écrou, à oreille du moufle, entaillée en grainage et dans lequel un cliqueteau (8) est maintenu par un ressort (9), de manière à éviter que la pression, une fois donnée, ne se dérange, soit par le mouvement de la presse, soit par toute autre cause.

Fig. 6. Branche en fer coudée (10), portant un mantonnet à sa partie inférieure, et fixée sur le devant du porte-râteau. Ce mantonnet s'agrafe, en tombant, dans la bride à charnière, en faisant céder le ressort (11) qui y est adapté, et qui la maintient toujours debout et collée contre la presse. Cette charnière à bride (12) ne dépasse

pas l'épaisseur de la pierre ; elle est combinée pour ne jamais gêner l'encrage.

Fig. 7. Jumelles en fer placées sur le pied droit du devant de la presse, et formant coulisse, dans lesquelles monte et descend, par l'effet de la barre de pression (14) la bride à charnière (12), disposée pour agrafer le mantonnet du porte-râteau. Les jumelles, compris l'épaisseur de la barre de pression, ont une saillie de 18 lignes seulement, et celles des anciennes presses saillissaient de plus de 4 pouces du corps de la presse.

La barre de pression en fer (14) a été prolongée au-delà de son pivot et de son pied de pression également en fer, pour ajouter à son extrémité (15) un contre-poids propre à enlever la pédale et la bride à charnière pour désagrafer le mantonnet et remplacer les poulies et le contre-poids à corde.

Fig. 8. Contre-poids (16) non apparent à l'extérieur, ajusté au-dessous de la presse dans le but d'élever la pédale et la charnière comme celui décrit dans la figure précédente, et adopté de préférence, par suite de son établissement peu dispendieux, du poids moins lourd qu'il nécessite, et de ses résultats invariables.

Même fig. (8). *Arbre en fer* à tourillons élégis de gorge, tournant sur deux coussinets en cuivre, placés intérieurement dans deux poupées en fer (16). Au milieu de cet arbre est ajoutée une bobine (18) également en fer, sur laquelle s'enveloppe la sangle qui, lorsque la pression est faite, se déroule d'elle-même par l'effet d'un débraillement, sans imprimer au moulinet ce même mouvement de déroulement.

Fig. 9. Détail en grand de la bobine (19), dont l'embraillement (20) est produit par l'abaissement de la pédale qui, lorsqu'on donne la pression, force la partie inférieure du levier (21) contre un ressort (22) placé au bas du pied de la presse, et destiné à repousser le levier aussitôt la pression faite, de manière à produire le mouvement contraire, c'est-à-dire le débraillement.

Fig. 10. Poupées en fer (18) fixées sur chacun des pieds cintrés de la tête de la presse, et renfermant les coussinets en cuivre (23), sur lesquels tournent les tourillons de l'arbre, lesquels tourillons, par la combinaison d'un réservoir (24), placé au-dessous des coussinets, baignent continuellement dans l'huile. Les poupées remplacent avec avantage les pieds en bois des anciennes

presses, qui étaient moins justes, plus dispendieux et sujets à de continuelles réparations.

Fig. 11. *Vases en cuivre* fixés au-dessus des poupées, combinés de manière à alimenter d'huile le réservoir dans lequel baignent les tourillons.

Fig. 12. *Coussinets* en fer aciéré et à réservoir (25) renfermés dans une boîte en fer (26), et calculés de manière à ce que les tourillons du cylindre baignent toujours dans l'huile, de même que les tourillons de l'arbre.

Fig. 13. *Bascule* en fer portant deux fourchettes (27) destinées à recevoir les boulons du châssis, et s'adaptant au moyen de deux pivots (28), qu'on entaille et qu'on fixe à chacun des deux angles de la tête du chariot. Les deux tourillons (29) de cette bascule sont élégis et à repos, de manière à éviter que le châssis ne traîne sur la presse pendant le cours de la pression.

Fig. 14. *Crémaillère* de course composée de deux tringles (30) en fer plat, à trous égaux et correspondans entre eux. Ces deux tringles fixées, avec un intervalle d'un pouce environ entre elles, sur les traverses d'écartement de la presse, servent de passage à un conducteur ajusté

au-dessous du chariot dont, par ce moyen, la course se détermine avec une broche en fer (31), qu'on place à volonté dans les trous de ladite crémaillère.

Fig. 15. *Console* en fer placée au bout, à gauche de la presse, portant une poulie de rappel (32), et une vis de graduation (33), déterminant le départ du chariot, et le recevant à son retour.

Cette presse, dont nous avons examiné tous les détails avec la plus scrupuleuse attention, nous paraît être la plus parfaite qui ait été construite jusqu'à ce jour; elle réunit aux avantages d'une dimension commode, des formes élégantes, solides, et surtout une extrême précision dans les pièces mécaniques; la suppression des jumelles est un perfectionnement heureux, et la création des réservoirs d'huile est fort ingénieuse : presque tous les lithographes de Paris ont signé un certificat d'approbation pour ce modèle, dont nous donnons un dessin dans la *pl.* 11, comme un moyen de fixer l'attention des imprimeurs lithographes, et de les engager à utiliser les talens de M. Brisset, qui, dans son genre, est un véritable artiste.

ART. II.

Des Ustensiles nécessaires à l'impression.

Outre la presse à imprimer, nous donnerons ici la description et la figure des objets accessoires qui sont indispensables à l'imprimerie lithographique.

§ Ier.

Table servant à poser la pierre sur laquelle on roule le rouleau pour le garnir d'encre, afin d'en charger le dessin, *pl.* II, *fig.* 2. Dans l'intérieur de cette table est une armoire servant à renfermer les pots contenant : 1º le noir broyé avec le vernis; 2º le vernis nécessaire pour rendre cette encre plus adhérente suivant les circonstances; 3º le flacon d'essence de térébenthine distillée; 4º un autre flacon d'acide nitrique; 5º et une fiole de gomme arabique dissoute dans de l'eau et passée au tamis.

Le tiroir de cette table doit contenir : 1º une pointe en acier ; 2º un petit pinceau placé dans une plume; 3º un tampon en lisière de

drap de laine, pour nettoyer avec l'acide les carres de la pierre dessinée lorsqu'elles prennent l'encre d'impression ; 4° enfin, les poignées en cuir servant à rouler les rouleaux, tant sur la table au noir que sur le dessin pour le charger d'encre d'impression.

§ II.

Rouleaux cylindriques servant à l'impression.

La *fig.* 10 de la *pl.* 1 représente ces rouleaux dont la bonne qualité est extrêmement importante pour l'impression lithographique : ce sont de petits cylindres en bois lourd, parfaitement ronds, aux extrémités desquels se trouvent deux poignées en bois également arrondies, et se terminant en forme de cônes. C'est à ces poignées que l'on adapte les poignées ou tuyaux en cuir représentés *fig.* 9 de la *pl.* 1.

Ces cylindres sont revêtus d'une flanelle recouverte d'un fourreau en peau de veau, dont le côté de la chair est en dehors.

Pour que les rouleaux soient propres à l'impression lithographique, le cuir doit être choisi d'un grain fin et égal ; la couture doit être faite

en dedans, bien aplatie et marquant le moins possible.

Avant que de livrer ces rouleaux à l'impression, on leur fait subir la préparation suivante :

On choisit un morceau de pierre ponce bien propre, d'une surface plane et parfaitement sec; on frotte également sur toute l'étendue du rouleau, afin d'en faire disparaître les parties plucheuses, ensuite on roule ce cylindre dans un peu de vernis, afin de l'empêcher de prendre l'eau avec laquelle on mouille la pierre dessinée. Pendant le cours du travail, on gratte de temps en temps le cuir de ce cylindre avec un couteau à broyer, afin d'en enlever les inégalités sans le couper. On continue cette opération pendant plusieurs heures dans de l'encre d'impression, et l'on n'emploie ce rouleau pour commencer que sur des ouvrages peu soignés, notamment les écritures : au bout de quelques jours, on peut s'en servir pour l'impression des dessins.

On doit avoir le soin de gratter son rouleau aussitôt que l'on cesse de s'en servir, afin de ne point le rendre dur et galeux, en laissant l'encre d'impression sécher dessus, conjointe=

ment avec l'eau qu'il a pu prendre pendant le tirage. Lorsqu'il est gratté, on le fait sécher sur la planche indiquée à la même figure 10, *pl.* 1re.

§ III.

La figure 6 représente le grattoir qui sert à enlever l'encre d'impression de dessus la pierre au noir, aussitôt qu'on juge son renouvellement nécessaire pendant le tirage, ou lorsque l'on commence celui d'une nouvelle planche.

CHAPITRE XI.

De l'Impression lithographique et des soins qu'elle exige.

Considérations générales.

L'impression ou tirage des planches lithographiées est, sans contredit, la partie la plus difficile de toutes celles qui composent l'ensemble de cet art, comme elle est peut-être aussi la moins perfectionnée, ou, si on aime mieux, celle qui est encore la plus susceptible

de l'être. Elle nécessite, de la part de l'ouvrier imprimeur, une série de qualités qui suffisent, lorsqu'elles sont réunies dans un seul individu, pour en faire un véritable artiste.

Nous avons indiqué, dans l'avant-propos qui se trouve en tête de cet ouvrage, celles qui sont impérieusement nécessaires ; et, malgré que ces qualités ne soient pas nombreuses, elles sont si rarement toutes le partage des hommes qui exercent des professions pénibles, que, depuis plus de quinze années que la lithographie prospère en France avec des succès toujours croissans, on ne peut raisonnablement citer qu'une vingtaine d'ouvriers qui les possèdent ; et, s'il fallait défalquer de ce nombre ceux auxquels on ne saurait reconnaître cette tempérance si nécessaire à l'application du raisonnement à la partie mécanique et aux phénomènes continuels que la lithographie enfante, pour ainsi dire chaque jour, il serait encore réduit d'un tiers.

Ce résumé semblera peut-être incroyable à ceux-là même qui connaissent et apprécient le mieux les faiblesses humaines, et qui savent combien les ouvriers sont généralement peu portés à acquérir les moyens théoriques si utiles

à la pratique, dont ils sont la base; cependant, disons-nous, il est exact et ne peut être justement contesté.

Il existe assurément beaucoup d'ouvriers d'un talent ordinaire, qui joignent à la bonne volonté les avantages réels d'une conduite sage et régulière; mais, soit qu'il leur manque la force physique, soit qu'ils aient commencé à suivre cette carrière un peu trop tard, c'est-à-dire dans un âge où l'on est moins docile aux conseils, ou qu'ils n'aient pas été assez heureux pour être bien guidés dans le commencement de leur apprentissage, soit enfin que leur première éducation ait été négligée totalement, il est sûr qu'arrivés à un certain degré de capacité, ils sont restés et demeureront stationnaires.

Pourquoi, dira-t-on, n'arriveraient-ils pas comme d'autres? Pourquoi? rien n'est plus facile à résoudre que cette question. C'est qu'étant lithographes par routine, ne devant leur savoir-faire qu'à la longue habitude de recommencer chaque jour les mêmes opérations, sans chercher à s'en rendre compte, ils réussissent toujours lorsqu'il n'arrive aucun accident grave au travail qui leur est confié, ou quand le ti-

rage en est facile, tant par le genre de dessin que par la hardiesse avec laquelle il est fait, l'excellente qualité de la pierre, etc., etc. Mais aussitôt qu'une difficulté survient, ils ne peuvent s'en tirer, et détruisent par imprévoyance ou entêtement jusqu'aux moyens naturels qui resteraient à employer pour la surmonter.

De cet état de choses est né le besoin de donner aux praticiens un Manuel théorique et pratique, simple, clair et concis, dégagé de tout ce que la science peut avoir d'aride et d'inaccessible pour les ouvriers, qui sont souvent privés des connaissances élémentaires.

Nous nous estimerons heureux si nous parvenons à atteindre ce but, en publiant nos réflexions en même temps que les résultats de nos nombreux travaux.

Il serait à désirer, pour la prospérité de la lithographie, et même dans l'intérêt des personnes qui en font leur profession, qu'un de nos savans chimistes consentît à suivre, pendant l'espace de plusieurs mois, et consécutivement (ainsi que l'a déjà fait un de nos savans distingués, M. Chevalier), les opérations pratiques d'une imprimerie lithographique; qu'il s'attachât principalement à expliquer les divers acci-

dens dont les causes sont encore inconnues, et qu'il indiquât les moyens sûrs d'y remédier ou de les éviter, seule marche à suivre pour arriver à des perfectionnemens possibles, mais dont l'exécution est au-dessus des facultés communes aux industriels.

La chimie a, de nos jours, rendu les plus grands services à l'agriculture, aux sciences, aux arts et métiers, et au commerce en général, et la lithographie, qui lui doit son existence, n'attend que d'elle et du temps les lumières qui manquent encore à ses propagateurs pour la conduire à son apogée.

ARTICLE PREMIER.

Du tirage des dessins au crayon.

Lorsqu'un dessin a été acidulé et couvert d'une dissolution de gomme arabique, ainsi qu'il est dit au chapitre IX de cet ouvrage, et que quelques heures se sont écoulées depuis cette première opération, on peut procéder au tirage des épreuves d'essais, ce qui doit être fait ainsi qu'il suit :

On porte la pierre sur le chariot de la presse, en plaçant le dessin devant soi; on la fixe au

moyen de calles et de coins, en sorte que la pression ne puisse la déranger; on a surtout soin de s'assurer si elle est d'aplomb.

On détermine la longueur de la course que le chariot doit parcourir, afin que le râteau puisse passer sur toute la surface du dessin; ce que l'on fait en plaçant à la distance nécessaire les traverses d'arrêt, indiquées sous le n° 14 des pièces composant la presse dite *à moulinet*.

On ajuste le râteau; on s'assure s'il est suffisamment grand pour dépasser le dessin d'une ligne de chaque côté, et si le biseau est également aigu et uniforme, sans lignes et sans défauts.

On dispose le châssis, soit grand, soit petit, suivant le format du dessin que l'on doit tirer; on a soin d'observer que le cuir soit tendu également partout, et qu'il approche de la surface de la pierre à une distance de deux lignes, sans la toucher à aucun endroit.

Enfin, on fixe la force de la pression en abaissant le porte-râteau n° 10, en sorte que le râteau pose sur le bord de la pierre, sans toucher au dessin; on met le collier n° 13 au bout du porte-râteau; on pose le pied sur

la pédale n° 27 ; et, suivant la pression néces
saire, on ajoute ou on diminue, soit par le
régulateur, n° 12, qui se trouve sous la culasse
du porte-râteau, soit au moyen de la crémail-
lère, n° 26, qui est placée à l'extrémité de la
barre ou levier de pression, décrit au n° 24
de la figure précitée.

La pierre ainsi disposée, on prend, à l'aide
d'un couteau à broyer, de l'encre d'impression,
à laquelle on mêle un peu de vernis n° 2, si
on juge que cela soit nécessaire pour augmen-
ter son attraction avec le crayon lithographique
qui a servi à dessiner. On broie ces deux subs-
tances avec le couteau sur la pierre ou palette
au noir, afin de les bien amalgamer ; ensuite on
les étend au moyen du même couteau sur le
rouleau destiné à charger le dessin ; on roule ce
cylindre ainsi garni d'encre, sur la palette,
jusqu'à ce qu'il soit également étendu sur toute
la surface, ce que l'on reconnaît par la ré-
gularité de l'aspect du grain qu'il présente sans
cotonner.

Toutes les dispositions préparatoires ainsi
faites, on enlève la gomme qui couvre la pierre

dessinée, au moyen d'une éponge fine, propre et trempée d'une eau claire et pure.

La gomme parfaitement détrempée et enlevée, on prend le flacon à l'essence, on en répand sur le dessin qui est encore mouillé; on prend une autre éponge fine, exclusivement réservée à cet usage; on passe ainsi l'essence de térébenthine sur toutes les parties du dessin, sans frotter et sans en laisser.

Cette opération enlève tout le crayon, et ne laisse à la pierre que des traces légères et graisseuses peu apparentes.

La pierre étant dans cet état, on jette dessus quelques gouttes d'eau avec les doigts; on passe sur toute sa surface, et même sur les marges blanches, l'éponge fine destinée au mouillage de la pierre pendant le tirage. Cette éponge doit être très-propre, peu mouillée, et on doit éviter qu'il s'y trouve, soit de l'acide, de l'essence ou toute autre substance, qui serait, à coup sûr, toujours nuisible au dessin.

On prend alors le rouleau auquel on fait faire deux ou trois tours sur la palette au noir; on le passe sur le dessin lentement et également en différens sens, sans le laisser couler; on appuie dessus sans serrer les poignées.

On voit le dessin reparaître peu à peu; et, sans attendre que la pierre soit sèche, on la mouille de nouveau en passant l'éponge partout, on roule le rouleau sur la palette pour le regarnir d'encre, et l'on recommence à charger le dessin jusqu'à ce qu'il ait toute la vigueur nécessaire, c'est-à-dire jusqu'à ce qu'il soit absolument ce qu'il était avant l'enlèvement à l'essence de térébenthine.

Alors on prend un carré de papier mouillé, destiné au tirage; on le pose sur le dessin, en sorte que ce dernier soit placé au centre; on recouvre ce carré de papier avec une autre feuille collée et non mouillée, que l'on nomme *maculature*, et que l'on a soin de choisir sans bouton et sans défaut d'égalité. Cette maculature ne se renouvelle que lorsqu'elle devient défectueuse, et plus elle a servi de fois, meilleure elle est.

On abaisse le châssis sans déranger le papier et la maculature; on abat le porte-râteau, on met le collier pour donner la pression, on pose le pied droit sur la pédale, on tire à soi les branches du moulinet, sans arrêter, jusqu'à la fin de la course fixée pour le chariot; ensuite on ôte le pied de dessus la pédale, on décroche

le collier, on redresse le porte-râteau, on relève le châssis, on enlève la maculature, en ayant soin de mettre toujours le même côté sur le cuir, afin de ne pas graisser les épreuves.

Enfin, on enlève l'épreuve légèrement, en la prenant par les angles opposés au châssis; et lorsqu'elle est détachée de dessus le dessin, on mouille la pierre comme pour recharger le dessin.

On examine l'épreuve attentivement, pour reconnaître ce qui peut y manquer, tant en vigueur qu'en pureté; et l'on recommence à charger le dessin, pour obtenir une seconde épreuve.

On force les endroits qui ne prennent pas suffisamment l'encre en passant lentement le rouleau à plusieurs reprises, et on nettoie les parties lourdes ou pâteuses en le passant avec vitesse.

On harmonise ensuite le dessin, en chargeant dans tous les sens, sans appuyer autant, on distribue l'encre suivant l'intention de l'artiste, c'est-à-dire que si, par exemple, il s'agit d'un pagsage, il faut forcer les premiers plans, afin de rendre l'effet de perspective, et donner au ciel sa transparence; il faut épurer autant

que possible les blancs réservés pour les effets de la lumière ou de l'eau ; enfin, faire ressortir avec intelligence les oppositions, les transitions et l'harmonie naturelle.

Si, au contraire, c'est un portrait que l'on a à imprimer, la tâche de l'imprimeur devient plus difficile ; elle exige plus de soins et de précautions, car un point de trop ou un de moins peut totalement changer l'effet d'une figure, et en diminuer la ressemblance.

Il faut donc, dans ce cas surtout, éviter la lourdeur des ombres ou l'enlèvement des demi-teintes, s'attacher à conserver au dessin sa pureté et le point blanc de la pierre, qui est formé par les interstices de son grain, dans lesquels la graisse de l'encre d'impression ne doit jamais pénétrer.

Donner aux vêtemens le ton, la couleur, le brillant ou la transparence qui leur convient, suivant qu'ils sont de drap, de velours, de soie ou d'étoffes légères.

Rendre la vivacité des yeux en conservant le point de lumière dans toute sa pureté, pousser les cheveux au ton, suivant leur couleur blonde ou brune.

Enfin, éviter les moindres nuances ou taches,

en tenant le rouleau propre, en nettoyant soigneusement les carres de la pierre, en n'y laissant jamais de noir, en employant une encre d'impression parfaitement broyée, et plutôt forte que trop adhérente, en choisissant le papier sans tache de rouille ou de couleur, et toujours d'un beau blanc.

Les dessins avec fond, tels que les intérieurs, etc., demandent surtout une attention excessive, car souvent en mouillant la pierre, notamment pendant les chaleurs de l'été, il se forme des nuances plus claires que l'on a bien de la peine à harmoniser avec le rouleau. Or, si l'eau pure produit cet effet, que n'a-t-on point à craindre des acides ou des corps gras?

Quels que soient le genre, l'importance et la dimension d'un dessin, on doit obtenir des résultats satisfaisans dès la troisième ou quatrième épreuve : aussi, lorsque ce tirage d'essais est terminé, on charge la pierre d'encre d'impression, plus légèrement que pour tirer une épreuve, mais toujours en distribuant le noir avec intelligence, et on la couvre de gomme dissoute dans de l'eau ; on la laisse ainsi jusqu'au moment où le tirage doit commencer.

Dans le cas où il y aurait urgence de com-

mencer le tirage de suite, on pourrait le faire, mais sans se hâter, afin de ne point fatiguer le dessin. Cependant il est toujours préférable d'attendre au lendemain, parce que le séjour de la gomme pendant un certain temps, à la suite du tirage des essais, contribue beaucoup à conserver la fraîcheur du dessin et la pureté des interstices du grain de la pierre.

Le tirage des épreuves se fait comme celui des essais, et l'attention de l'imprimeur doit se porter à s'écarter le moins possible du modèle, qui doit être choisi parmi les épreuves d'essais.

ARTICLE II.

Tirage des Dessins à l'encre et des Ecritures.

L'impression de ce genre est beaucoup moins difficile que celle des dessins au crayon : aussi est-elle généralement négligée, au point que les choses les mieux faites sont souvent mal imprimées.

Cependant c'est une erreur préjudiciable à la lithographie que de regarder cette partie comme indifférente; car cet art peut rendre des services aussi importans par ce procédé que par celui du crayon.

Son application au commerce, à l'architecture, aux machines, aux sciences mathématiques, est aujourd'hui d'une utilité reconnue. Il serait donc à désirer que l'on s'attachât davantage à former des ouvriers spécialement pour ce genre; que l'on exigeât d'eux la même habilité, le même goût, qu'ils acquièrent ordinairement dans l'impression au crayon.

Pour parvenir à cette amélioration, il faudrait que les imprimeurs lithographes cessassent d'entrer en concurrence avec l'impression en caractères; qu'ils soutinssent leurs prix de tirage, dans une proportion plus en rapport avec ceux de la gravure; en sorte que les ouvriers lithographes pussent espérer de gagner des journées raisonnables, en se livrant exclusivement au tirage du dessin à l'encre, qui serait dès-lors plus soigné, puisqu'il serait plus considéré.

Pour imprimer les ouvrages à l'encre, on emploie une couleur d'impression plus adhérente, que l'on obtient facilement en ajoutant un peu de vernis n° 1, au noir broyé avec le vernis n° 2.

Le tirage de ce genre peut se faire sur des papiers collés aussi bien que sur des papiers

sans colle, ainsi que nous l'avons expliqué au chapitre VII.

La même propreté est indispensable pour tout ce qui est lithographie : aucun art ne de plus de soins et de précautions.

CHAPITRE XII.

Des accidens qui peuvent survenir pendant l'impression, et des moyens d'y remédier.

Comme la lithographie est de tous les arts celui qui présente plus de difficultés dans son exécution, surtout en ce qui a rapport à l'impression, les accidens sont fréquens et nombreux : une longue habitude, une propreté minutieuse, une application attentive, et de tous les instans, un jugement sain et du goût, sont pour l'imprimeur les seuls moyens d'éviter les écueils dont la lithographie est environnée.

Parmi ces inconvéniens, nous citerons les principaux : nous ferons connaître leurs causes, ainsi que la manière de les éviter ou d'y re-

médier, en communiquant à nos lecteurs les résultats de notre expérience. Notre désir est de faciliter, autant qu'il est en notre pouvoir, le perfectionnement d'une invention aussi ingénieuse qu'utile.

Pour être mieux entendu des personnes auxquelles cet art est déjà familier, et pour habituer les autres à l'usage des termes techniques, nous les emploierons de préférence, en indiquant leur signification.

Les avaries sont connues sous les noms de *bavochages, empâtemens, estompe, taches d'eau, de graisse, d'acide, de gomme ou de salive, raies de râteaux, de maculatures et de châssis, pâleur du dessin d'abord vigoureux.*

ARTICLE PREMIER.

Des Bavochages.

On appelle ainsi le noir d'impression qui s'étend sur l'épreuve au-delà des traits du dessin ou de son cadre, ce qui est produit, soit par une pression trop forte, soit par les plis de la maculature, par l'alongement du papier; ou bien parce que le cuir du châssis n'est pas suffisamment tendu, ou parce qu'enfin le dessin est

trop chargé, l'encre d'impression pas assez broyée ou trop adhérente.

Il suffit donc, pour parer à cet accident, de tendre le cuir du châssis, de changer la maculature, ou de diminuer la pression si elle est reconnue trop forte. Si l'encre d'impression n'est pas assez dure, ou si elle n'est pas suffisamment broyée, il faut la changer, gratter le rouleau et la palette au noir, mouiller le dessin, l'enlever à l'essence de térébenthine sans en laisser. C'est ce qu'on appelle enlever à blanc, encrer de nouveau la pierre avec l'encre fraîche, tirer une épreuve pâle, et ne pousser au ton que très-doucement.

Dans le cas où ces moyens seraient insuffisans, ce qui n'est pas probable, il faudrait encrer une seule fois le dessin après l'épreuve tirée, et le couvrir de la dissolution de gomme arabique jusqu'au lendemain.

ARTICLE II.

Empâtemens.

On appelle de ce nom les parties du dessin qui prennent avec trop de facilité l'encre d'impression, et ne forment plus que des placards noirs et compactes.

Les empâtemens sont ordinairement causés :
1° par une acidulation trop faible; 2° par le
peu de densité de l'encre d'impression; 3° par
l'emploi d'un rouleau dont la peau, étant trop
neuve, est encore plucheuse; 4° par le contact d'un corps gras avec la pierre, pendant
l'exécution du dessin ou de l'impression; 5° soit
enfin, faute d'avoir mouillé la pierre également
partout, avant de passer le rouleau dessus pour
charger le dessin.

Lorsque les empâtemens résultent d'une préparation trop faible, il suffit d'enlever le dessin
à l'essence de térébenthine, de l'encrer avec
l'encre grasse, dite *de conservation (voyez* chapitre XIII), sans trop le monter de ton; de
porter ensuite la pierre sur la table à préparer,
et de lui faire subir une acidulation d'un degré; de la laver ensuite avec de l'eau claire,
et de la laisser sous la gomme pendant quelques heures.

On peut ensuite procéder au tirage comme
sur une planche neuve.

Dans le second cas, il faut changer l'encre
d'impression, et en prendre une beaucoup
moins grasse, avec laquelle on encre lentement,
après avoir enlevé le dessin à blanc, au moyen

d'une mixtion composée de dix parties d'essence, d'une d'huile d'olives, et de dix parties de la dissolution de gomme arabique.

Si le rouleau est trop neuf, il suffit d'en prendre un autre plus dur, et de nettoyer en chargeant; ce qui est très-facile quand on a l'habitude de manier le rouleau.

Si les empâtemens sont causés par le contact d'un corps gras pendant l'exécution du dessin, il devient plus difficile d'y remédier. Cependant on peut piquer la partie empâtée avec une pointe aiguë, en faisant un grain artificiel à la pierre, et en acidulant ensuite avec une préparation de trois degrés, appliquée avec un petit pinceau. On gomme toute la surface de la pierre, on laisse entièrement sécher cette gomme, et lorsque l'on reprend la planche pour en faire le tirage, on la dégomme, on l'enlève à l'essence en mettant quelques gouttes d'eau gommée sur les parties piquées, et on charge la pierre.

S'il arrivait que les empâtemens reparussent, il faudrait alors mettre la planche entière à l'encre de conservation, la gommer, et, lorsqu'elle est sèche, effacer la partie empâtée au moyen d'un sable fin tamisé, que l'on

frotte, soit avec une petite molette de pierre lithographique, soit avec une molette de verre. Lorsque l'empâtement et le dessin sont entièrement disparus, on refait le grain avec le sable et la molette; on lave la place en évitant que la gomme ne passe dessus, et lorsqu'elle est sèche, on trace de nouveau la partie du dessin enlevée, on l'acidule, on y passe la gomme, et enfin on procède à l'impression comme il est dit précédemment (1).

Lorsque les empâtemens ne proviennent que de l'oubli de mouiller la pierre partout, on les fait disparaître en mouillant de nouveau et en passant le rouleau plus vite sur ces endroits que sur le reste du dessin; et s'ils ne cèdent pas de suite, au bout de deux ou trois épreuves, ils ne paraissent plus.

Il faut soigneusement éviter de laisser sécher le dessin; car, pour le désempâter avec le rouleau, on le fatigue ou on le graisse beaucoup.

ARTICLE III.
Estompe.

On nomme ainsi un voile graisseux qui s'attache à toute la surface du dessin, et que l'on distingue à peine lorsqu'il commence, mais qui

(1) Voir les autres procédés d'effaçage, p. 141 et au chap. XV.

finit par s'identifier avec la pierre elle-même, si on ne s'y oppose pas assez promptement.

L'estompe salit les clairs en diminuant leur vivacité, alourdit les demi-teintes, en leur donnant un ton roussâtre; confond les plans ensemble, en jetant de la monotonie sur les parties vigoureuses, et en rendant nuls les effets de lumière.

Cet accident provient ordinairement : 1º de ce que le vernis contenu dans l'encre d'impression est mal dégraissé ou pas assez cuit; 2º de ce que cette encre est mal broyée; 3º des crayons lithographiques dont la pâte savonneuse n'est pas assez concentrée et brûlée; 4º de la qualité de la pierre, si elle est française; 5º de trop mouiller la pierre; 6º de l'inhabileté de l'ouvrier graineur qui n'a pas suffisamment effacé l'ancien dessin avant de donner le grain pour en recevoir un nouveau; 7º et enfin, de l'incapacité de l'imprimeur ou de la malpropreté de ses éponges, et du peu de soin qu'il a de tenir les carres de la pierre propres et sans noir.

On doit donc, dans les deux premiers cas, changer l'encre, gratter le rouleau et la palette; prendre un rouleau qui charge moins. Dans les autres cas, il faut de plus soumettre

le dessin à une acidulation de deux degrés au moins et de trois degrés au plus, suivant que cette estompe est plus ou moins considérable, et que le dessin est vigoureux ou léger, mais toujours après avoir parfaitement distribué avec le rouleau l'encre d'impression que l'on vient de renouveler.

Il faut ensuite gommer le dessin, changer la maculature si elle est grasse, laver les éponges, changer l'eau de la sébile, nettoyer les carrés de la pierre avec un tampon de drap, trempé dans l'acide pur, les gommer; s'assurer si le châssis est bien ajusté, s'il ne porte pas trop près sur le dessin, et enfin, s'il est gras, le changer.

Après toutes ces précautions, si l'estompe n'est point encore détruite, on pourra, bien certainement, en imputer la faute au graineur ou à l'imprimeur.

ART. IV.

Taches d'eau.

Les taches d'eau n'ont ordinairement lieu que sur les fonds unis, tels que ceux des intérieurs, des portraits, etc.; elles sont fréquentes, lorsque l'impression se fait pendant les chaleurs de

l'été. Elles proviennent, 1° de ce que l'eau avec laquelle on mouille le dessin n'est point fraîche, ou qu'elle contient, soit un peu d'alun, de salpêtre ou tout autre sel ou acide; 2° de la manière de mouiller en jetant l'eau avec les doigts couverts de sueur; 3° de ce qu'on a laissé l'eau séjourner à la même place, et en négligeant de l'étendre aussitôt avec l'éponge fine qui sert au mouillage.

Pour éviter cet accident, on doit : 1° changer l'eau souvent, surtout pendant les chaleurs; 2° jeter l'eau sur l'éponge ou les carres de la pierre, et non sur le dessin; 3° et enfin, le mouiller aussitôt après que l'épreuve a été tirée, afin d'éviter trop de sécheresse et d'âpreté.

Ces taches sont excessivement difficiles à détruire. Les retouches au crayon ne donnent jamais une parfaite harmonie aux demi-teintes, qui sont seules exposées à ces avaries.

ART. V.

Taches de graisse.

Ces taches sont les plus dangereuses, et, pour les détruire, il n'existe que le moyen indiqué à l'article 2 de ce chapitre : c'est d'effacer la par-

tie tachée, de donner un nouveau grain à la molette, et de refaire le dessin.

(Voyez Chap. XV, des retouches.)

ART. VI.

Taches de gomme.

Les pierres d'une nature tendre sont plus susceptibles que les autres de ces sortes de taches; mais rien n'est plus facile à l'imprimeur soigneux que de les éviter.

Chaque fois que l'on quitte le tirage d'un dessin pour plus d'un jour, on doit mettre la planche à l'encre de conservation, et la gommer légèrement.

La gomme, pour être bonne, doit être blonde ou blanche, et bien transparente. On la fait dissoudre d'avance dans de l'eau pure et claire, à l'épaisseur d'une huile légère; on la passe dans un linge fin, puis on ajoute à cette dissolution un trentième de sucre candi, pour l'empêcher de se lever en éclats par la dessiccation; ce qui ne peut avoir lieu sans attaquer en partie le dessin, quelquefois même enlever la superficie de la pierre, et rendre ainsi le travail du rouleau insuffisant, et les retouches au crayon impraticables. Lorsque, par négligence, on n'a pas mis

un dessin à l'encre de conservation, et qu'il reste pendant un temps considérable dans cet état, il arrive ordinairement qu'il devient très-difficile de l'enlever à l'essence et d'en faire un nouveau tirage. Dans ce cas, il y a un moyen aussi simple qu'infaillible d'y parvenir, et nous allons l'indiquer comme nous ayant parfaitement réussi sur des planches qui avaient épuisé toutes les ressources ordinaires. Ce moyen est d'enlever le dessin à l'aide d'une mixtion composée d'une partie d'eau de fontaine, d'une partie d'essence, et d'un dixième d'huile de lin, bien amalgamés ensemble; on jette cette mixtion sur le dessin mouillé, et on l'enlève en frottant légèrement avec une éponge fine; ensuite on encre, et on obtient une bonne épreuve après en avoir tiré deux ou trois.

ART. VII.

Taches d'acides ou de sels.

Ces taches doivent leur existence à la maladresse de l'imprimeur, qui néglige d'éloigner du chariot de la presse, ou de la tablette à éponge, les vases contenant les préparations acidulées, auxquelles il est parfois forcé d'avoir re-

cours pendant le tirage ; ce qui ne saurait être fait avec trop de sagesse et de modération, puisqu'après les matières grasses, la lithographie ne peut avoir d'auxiliaires plus dangereux que les acides.

Un peu d'attention pourra donc suffire pour prévenir cet inconvénient, auquel on ne peut remédier que par des retouches souvent infructueuses, et toujours très-contraires à la pureté du dessin.

ART. VIII.

Taches de salive.

Ces taches sont presque toujours causées par le défaut de soins du dessinateur, ou des personnes qui l'approchent pendant son travail.

Puisque ces taches sont formées par des bulles de salive, il doit être très-facile de les éviter. Cependant elles sont communes, et, sans l'extrême facilité qu'on a de les faire disparaître, elles deviendraient le fléau de la lithographie.

Lors du tirage de la première épreuve, le crayon apposé sur ces bulles n'ayant point pénétré dans la pierre à cause de la présence de ce corps intermédiaire, s'attache au papier, et laisse

voir sur le dessin des petites taches blanches et de forme circulaire. Pour remédier à cet accident, on laisse la pierre un instant sans la mouiller, et aussitôt que le dessin paraît dégagé de son humidité, on retouche avec un crayon n° 1 toutes les taches blanches; on attend un instant pour donner au crayon le temps de prendre; ensuite on encre lentement et avec précaution deux ou trois fois. On tire une autre épreuve, et si les retouches faites ne tiennent pas encore, on les recommence, et les taches ne reviennent plus.

ART. IX.

Lignes de râteau, de maculature et de châssis.

Ces lignes, quelles qu'elles soient, ne peuvent être attribuées qu'à la négligence de l'imprimeur; car, avant de commencer son tirage, son devoir est : 1° d'ajuster soigneusement le râteau, de s'assurer s'il est uni, de le polir avec de la peau de chien; 2° d'examiner si le cuir du châssis contient quelques petites pierres, provenant ordinairement des papiers mal fabriqués que l'on emploie trop souvent pour le tirage, et, s'il y en

a, de les enlever ; 3° enfin, de choisir sa maculature sans bouton et sans défaut.

Sans cet examen préalable, il suffit de tirer une seule épreuve avec des lignes, pour n'en obtenir de bonnes qu'après dix, vingt ou trente mauvaises, ce qui fait perdre un temps considérable, fatigue le dessin, et consomme inutilement un papier souvent très-cher.

ART. X.

De la pâleur d'un dessin d'abord vigoureux.

Cet accident est souvent le fruit d'une acidulation trop forte : les vigueurs et les demi-teintes, si elles ont résisté, sont alors brûlées, et ne contiennent plus un corps gras suffisant pour sympathiser avec l'encre d'impression. Souvent aussi cette pâleur est causée par l'emploi fait sans mesure, autant que sans discernement, d'urine mêlée dans l'eau destinée au mouillage du dessin, ou du vinaigre fréquemment employé, pour éviter l'estompe qui pourrait paraître.

Dans l'un ou l'autre de ces cas, deux moyens se présentent, et il faut les employer sans retard.

Le premier est d'enlever le dessin avec une mixtion composée de trente parties d'essence de térébenthine distillée, et deux d'huile d'olive, bien amalgamées ensemble.

On enlève le dessin à blanc, on l'encre avec un noir un peu plus adhérent que celui avec lequel on doit faire le tirage; on tire une épreuve, et si le dessin reprend sa première vigueur en conservant sa pureté, on peut continuer l'impression.

Dans le cas contraire, on a recours au second moyen, qui est d'enlever le dessin à l'essence pure, de le mettre à l'encre de conservation, en le montant de ton le plus possible, de le gommer lorsqu'il est sec, et de le laisser ainsi pendant plusieurs jours.

CHAPITRE XIII.

De la Conservation des Dessins pendant un temps considérable.

Il était bien important de trouver un moyen de conserver pendant un long espace de temps

les planches lithographiques, sans qu'elles éprouvassent la moindre altération ; car, à défaut de cette facilité, on était forcé de faire de suite le tirage à un grand nombre d'épreuves, ce qui forçait ainsi à des déboursés considérables en papier et en impression, et ne mettait pas la lithographie à même de balancer les avantages de la gravure, dont les cuivres se conservent pendant un temps infini, pourvu qu'on ait le soin de les mettre dans un lieu inaccessible à l'humidité.

Cet inconvénient a été vivement senti par les imprimeurs lithographes, notamment pour les planches qui font partie des ouvrages de librairie ; et chacun d'eux s'est occupé, dans son intérêt personnel, comme dans dans l'intérêt général, de faire des essais, et de composer des encres dont la dessiccation fût difficile.

La composition que nous avons indiquée art. 4 du chapitre vi de cet ouvrage, nous semble réunir toutes les qualités nécessaires pour la parfaite conservation des dessins ; mais comme on ne saurait trop multiplier les moyens de donner des garanties aux personnes qui encouragent les arts en les utilisant, nous allons présenter

encore une nouvelle composition d'encre dont nous avons fait usage avec succès.

Suif épuré, une once.
Savon de Marseille, trois onces.
Cire vierge pure, quatre onces.

On fera fondre ces substances l'une après l'autre, en commençant par le savon et le suif, en les mettant dans un vase de terre placé sur un feu de charbon de bois. Il ne faut pas pousser la concentration au point d'enflammer ces matières, il suffit qu'elles soient parfaitement fondues et amalgamées.

On ajoute à ce résidu une once de noir de fumée provenant des résines choisies mais non calcinées. On remue le tout en tournant avec une spatule afin d'en opérer le mélange.

Cette encre, refroidie, doit avoir la consistance de la cire molle.

Il faut couvrir le vase, afin d'empêcher la poussière d'y pénétrer.

Lorsqu'on veut se servir de cette encre, on en prend une petite partie avec le couteau à broyer; on l'étale sur le coin de la palette au noir exclusivement destinée à cet usage; on

verse dessus quelques gouttes d'essence de térébenthine que l'on broie avec l'encre; ensuite on l'applique avec le couteau sur le rouleau qui ne sert qu'à cette opération, et qui doit être excellent. On le roule sur la palette jusqu'à ce que l'encre de conservation soit bien étendue, et que la peau du rouleau en soit également garnie.

Manière de mettre les Dessins à l'encre de conservation.

Lorsqu'on termine le tirage d'une planche soit pour le reprendre deux ou trois jours plus tard, ou long-temps après, on doit mettre le dessin à l'encre de conservation.

Pour cela on a soin d'épurer le dessin avec le rouleau, et de le dégager de l'estompe, s'il y en a. On le mouille avec l'éponge, on enlève à blanc avec l'essence de térébenthine; ensuite on le charge avec le rouleau garni d'encre de conservation, en le montant de ton, autant que la couleur roussâtre de cette encre le permet.

On laisse la pierre posée à plat pendant deux ou trois heures; puis on la couvre d'une légère couche de dissolution de gomme et de sucre

candi, très-claire et à la consistance de l'eau fortement sucrée.

Lorsque cette gomme est bien sèche, on transporte la pierre dans un lieu frais sans humidité, tel qu'une cave bien saine, en évitant tout contact avec les murs, surtout près des tuyaux de descente des fosses d'aisance; car les dessins lithographiés ne craignent rien tant que le nitrate de potasse, dont la présence se fait ordinairement remarquer dans ces constructions.

Malgré qu'une longue expérience ait prouvé qu'il est d'une impérieuse indispensabilité de mettre les planches lithographiées à l'encre de conservation chaque fois que l'on en cesse le tirage pour ne pas le reprendre immédiatement, on rencontre encore des ouvriers qui, par oubli ou paresse, négligent de le faire; il est donc utile d'indiquer les moyens de remédier à la dessiccation, qui ne peut manquer d'être la suite de cette négligence.

Le premier de ces moyens a été employé par nous avec succès en bien des circonstances, parmi lesquelles nous nous contenterons de citer la principale.

Au mois de mai 1827, M. le chevalier Lemasson, ancien ingénieur du département de la

Seine-Inférieure, s'était adressé à différens lithographes de Paris pour faire exécuter chez lui, rue du Regard, le tirage d'un grand dessin lithographié représentant une vue du pont de Saumur, qui après le tirage d'un certain nombre d'épreuves, n'avait point été mis à l'encre de conservation, et était demeuré pendant près de deux ans dans un atelier situé au midi, sous les combles.

Les efforts de plusieurs imprimeurs dont l'un jouit aujourd'hui d'une célébrité bien acquise, furent vains : pas un d'eux n'arriva à détacher l'encre d'impression qui s'était comme identifiée à la pierre, et l'abandonnèrent en disant que ce dessin était bon à recommencer.

Comme ce travail était considérable et dispendieux, M. Lemasson, après quelques jours de réflexions, nous pria de passer chez lui pour lui rendre, disait-il, un véritable service d'ami.

Nous nous rendîmes à son invitation pressante, et nous trouvâmes ce vieillard vénérable dans une véritable désolation, car ce dessin était son ouvrage, et ses forces ne lui permettaient que bien difficilement de le recommencer.

Nous examinâmes la planche et nous reconnûmes facilement qu'elle avait souffert plus

d'une opération, car si l'encre d'impression avait résisté à des efforts multipliés, les teintes légères avaient pris une mauvaise couleur terne, et paraissaient altérées.

Les choses dans cet état, nous composâmes la mixtion suivante :

Essence de térébenthine.	3 parties.
Huile d'olive nouvelle.	2 »
Gomme arabique fondue dans de l'eau clarifiée à la densité d'une eau fortement sucrée.	1 »

Ces trois substances réunies dans une bouteille, mêlées avec soin par l'agitation, formèrent une espèce de lait.

Après avoir fait les dispositions ordinaires pour commencer à imprimer, apprêté l'encre, etc., etc., nous mouillâmes la pierre avec l'éponge, beaucoup plus fortement qu'on ne fait pour l'encrage ordinaire, puis agitant notre mixtion, nous en répandîmes un tiers sur le dessin, que nous étendîmes en frottant au moyen d'une éponge fine sur toutes les parties de la pierre couvertes de travail, en ajoutant de temps en temps quelques gouttes d'eau propre destinée au mouillage.

A ce premier essai, les contours dessinés à l'encre commencèrent un peu à s'enlever par petites parties ; mais c'était fort peu de chose.

Nous mouillâmes une seconde fois la pierre, après avoir enlevé, toujours avec l'éponge à ce destinée, tout ce qui se trouvait de noir détaché et de mixtion, puis ensuite nous versâmes la deuxième partie de notre lait chimique, en frottant toujours de la même manière.

Cette fois, le dessin s'enleva avec plus de facilité, et il ne resta que quelques lignes et les gros traits du cadre, qui ne résistèrent pas au reste de la mixtion.

Nous mîmes alors le dessin à l'encre de conservation ordinaire, après avoir bien lavé et essuyé la pierre avec un linge propre.

L'encrage se fit assez difficilement, cependant au bout de trois fois tout était repris.

Nous laissâmes ainsi la planche jusqu'au lendemain sans la gommer, et nous commençâmes le tirage en encrant sur l'encre de conservation pendant les cinq premières épreuves, ensuite nous enlevâmes à l'essence et nous fîmes un beau tirage de 300 épreuves, après lequel la pierre était plus belle que jamais.

Dans une circonstance pareille, on peut em-

ployer aussi avec succès, au lieu de la mixtion qui précède, une once d'eau gommée mêlée à huit grammes d'huile de vers.

CHAPITRE XIV.

Du Transport des Gravures et des Epreuves lithographiques sur pierre.

Depuis l'invention de la lithographie on s'est occupé, sans le moindre succès, du transport des vieilles gravures sur pierre.

Cette découverte serait d'une importance inappréciable, puisqu'elle donnerait le moyen d'obtenir, sans un travail long et dispendieux, les *fac-simile* d'anciennes gravures d'un grand prix ; mais, parmi ceux qui ont fait des essais pour y parvenir, on compte plus d'hommes zélés que de savans chimistes, et nous ne croyons pas à la possibilité d'opérer cette espèce de prodige.

La dessiccation et l'évaporation totale des corps gras qui entrent dans la composition de l'encre d'impression employée pour la taille-douce sont, suivant nous, des obstacles invincibles ; car par quel moyen pourrait-on redonner de l'adhé-

rence aux traits du dessin, qui ne forment plus qu'un corps sec identifié avec le papier dont il est presque inséparable?

On a essayé de détremper quelques vieilles gravures dans l'essence de térébenthine distillée, de les appliquer ainsi sur les pierres lithographiques grainées, chauffées à l'étuve; de leur faire subir une pression lente et proportionnée en les passant sous le râteau de la presse, ou de faire passer par-dessus une roulette en cuivre recouverte de flanelle : mais ces moyens n'ont donné pour résultat que quelques contours inégalement transportés, sans pureté, n'ayant pas la force nécessaire pour subir une acidulation d'un demi-degré, et s'enlevant avec le rouleau dès le premier moment, pour ne plus reparaître.

Nous laisserons donc ces recherches pénibles, et peut-être à jamais infructueuses, aux savans chimistes dont notre siècle s'honore. Elles sont plutôt du domaine de la science que proportionnées aux forces de l'industrie; mais s'il n'a pas été permis aux lithographes de multiplier les planches par le transport des vieilles épreuves, ils sont au moins parvenus à ce but à l'égard des épreuves nouvellement tirées.

Nous donnerons ici les détails d'un procédé qui a été couronné d'un succès satisfaisant, toutes les fois qu'il a été mis en usage avec les précautions et le soin que les transports exigent.

Lorsqu'un dessin doit tirer un grand nombre d'épreuves en peu de temps, et que le travail d'une presse est insuffisant pour satisfaire les besoins du commerce et atteindre le but des spéculations, on a recours au transport d'une ou plusieurs épreuves, et on l'effectue de la manière suivante :

On dispose une pierre de Munich grainée pour recevoir un dessin au crayon ; on a soin de la choisir d'une dureté moyenne, et, autant que possible, d'une teinte jaune ; on passe dessus une légère couche d'essence de térébenthine ; on la met ensuite chauffer devant un feu doux pendant assez de temps pour qu'elle soit tiède partout également, et quand cette pierre est ainsi préparée, au moment où la planche vient d'être encrée pour la première fois, et que le premier essai en est tiré, on recharge e dessin en le poussant au ton vigoureux qu'il doit avoir ; on en tire une épreuve sur un papier mince, blanc, vélin et recouvert d'alun. Si

cette épreuve est satisfaisante, on la jette de suite dans un baquet d'eau de fontaine en la laissant surnager, et ayant soin de placer le dessin en dessus.

On obtient un résultat plus certain en tirant l'épreuve sur une feuille de papier autographe ordinaire et en mêlant de l'encre autographique fondue au bain-marie, dans la proportion d'un dixième à l'encre d'impression qui doit servir à l'encrage de l'épreuve que l'on veut contr'épreuver.

On reprend ensuite cette épreuve qu'on laisse égoutter une minute au plus, on la pose sur la pierre sans la traîner ni la frotter; mais en l'étendant de sorte que le dessin porte partout sur la pierre, et sans que l'épreuve fasse un seul pli.

Dans cet état, on prend une roulette en cuivre ou en fonte recouverte en drap fin, de la forme indiquée *Pl.* 1, *fig.* 8.

On passe cette roulette sur toute l'étendue du dessin, en appuyant légèrement de proche en proche, à partir d'une de ses extrémités, sans laisser aucune distance entre chacun de ses passages. Après avoir ainsi appliqué parfaitement l'épreuve sur la pierre, on enlève

doucement le papier en le soulevant par les deux angles placés du côté du jour ; et dans le cas où quelques parties du dessin ne seraient pas transportées, on pourrait réappliquer l'épreuve et passer de nouveau la roulette sur ces endroits.

Nous pensons que le transport au moyen du râteau est plus sûr et plus égal, mais il faut se garder de donner une pression trop forte qui pourrait doubler les traits ou nuire à leur pureté.

Les presses en fer à doubles cylindres, dont se sert exclusivement M. Mantoux, lithographe à Paris, nous semblent plus propres qu'aucunes de celles qui existent, même celles récemme t perfectionnées par M. Brisset, pour la contre'épreuve des dessins lithographiés et des gravures sur cuivre ou sur acier.

Dans ces presses qui sont très-belles, et peut-être pas assez connues, le râteau en bois est remplacé par un gros cylindre en fer, et le châssis de cuir par une double flanelle.

Il est facile de concevoir que ces presses peuvent donner une pression égale partout; leur marche régulière est réglée par une manivelle et d'excellens engrenages.

On enlève enfin le papier; on laisse la pierre ainsi pendant plusieurs heures, ou même jusqu'au lendemain matin.

Enfin, on acidule la pierre avec une préparation d'un degré et demi à deux degrés au plus; on la couvre de gomme; et avant que cette dissolution soit sèche, on procède au tirage des essais comme pour un autre dessin : seulement l'impression n'en peut être continuée immédiatement après, et il faut encore employer la gomme au moins pendant quelques heures.

Ce procédé est applicable aux épreuves des gravures sur cuivre et aux écritures (1).

CHAPITRE XV.

ARTICLE PREMIER.

Des Retouches aux Dessins au crayon.

Quand, par un accident quelconque ou par suite d'un long tirage, un dessin commence à

(1) Voir la page 67 et suivantes, pour des procédés de transport qui suivant nous méritent la préférence.

se fatiguer, que l'absence des demi-teintes lui ôte son harmonie, il est bon de s'occuper sans retard de faire des retouches.

Pour disposer un dessin à les recevoir, on le met à l'encre de conservation, sans chercher à le rendre trop vigoureux; on le laisse sécher pendant quelques heures, afin de donner à cette encre le temps de pénétrer et de s'affermir.

Lorsque la gomme a séjourné long-temps sur le dessin, il devient difficile de l'expulser des interstices du grain de la pierre; et comme il faut absolument qu'il n'en reste pas si on veut que les retouches soient fructueuses, on parvient à l'enlever entièrement en se servant d'un petit morceau d'éponge fine imbibée d'acide acétique, avec lequel on frotte toute la surface du dessin. Cette opération terminée, on lave la pierre avec de l'eau pure; et quand elle est sèche, on peut faire les retouches en employant le crayon dont la composition figure sous le n° 2, au chapitre III.

Afin de remettre le dessin dans son état primitif, autant que possible, on consulte une des premières épreuves que l'on place devant soi pour retoucher.

Les retouches terminées, on les laisse sécher

jusqu'au lendemain, ensuite on acidule légèrement, puis on gomme la pierre, et on la laisse reposer jusqu'au moment de reprendre le tirage.

Dans le cas où le dessin serait trop graissé, il faudrait le charger et lui faire subir une acidulation faible avant que de le mettre à l'encre de conservation et d'opérer les retouches.

ART. II.

Des retouches au moyen de l'encre de reprise.

Lorsque les traits d'un dessin à l'encre, à la plume ou au pinceau, d'une planche de caractères d'écriture faits directement sur la pierre ou transportés par le procédé autographique, ne sont point suffisamment indiqués, n'ont qu'un faible relief et manquent d'adhérence, soit qu'un tirage plus ou moins long les ait altérés, soit enfin que ces traits se trouvent dans cet état au moment du transport ou après le tirage des essais, on pourra les ranimer en employant le moyen suivant :

Après avoir encré le dessin, on couvre toute la surface de la pierre avec de l'eau fortement gommée, en ayant bien soin de n'en pas excep-

ter la moindre partie, et lorsque cette espèce de vernis est bien sec, on prend un petit morceau d'éponge fine parfaitement propre, ne contenant pas d'eau, d'acide ou de gomme, on le trempe dans l'encre de reprise nommée par les Allemands, qui les premiers en ont fait usage, *annème farbe*.

Cette encre se compose ainsi qu'il suit :

Savon blanc.	10 grammes.
Suif.	10 »
Huile de lin.	10 »
Cire jaune.	15 »
Noir de fumée.	8 »

Ces substances sont fondues et mêlées ensemble de la manière indiquée précédemment pour la fabrication des encres, en ayant soin toutefois de n'y point mettre le feu.

On passe sur les parties faibles du dessin l'éponge imbibée d'encre, en frottant légèrement afin de ne point attaquer la gomme qui couvre les parties blanches de la pierre, et avec lesquelles il faut éviter soigneusement de mettre l'encre en contact, car cette dernière, par les

substances qui la composent, est d'une très-grande ténacité et d'une adhérence facile.

Ensuite on lave la pierre avec une éponge ou un linge propre, pour la dégommer et procéder ensuite à son nouvel encrage.

Dans le cas où par malheur la pierre se trouverait tachée avec l'encre de reprise, il faudrait avant que d'enlever la gomme ôter les taches en frappant doucement avec le bout du doigt que l'on trempe dans de l'eau gommée et que l'on essuie pour le tremper encore lorsque par ce choc attractif on est parvenu à détacher une partie du noir ; on continue de la même manière jusqu'à ce qu'il soit entièrement disparu.

ART. III.

Retouches et changemens dans les dessins par un procédé détruisant l'effet de la première acidulation et pouvant servir à l'effaçage.

Ainsi que nous l'avons dit, pour arriver à faire tenir les retouches il faut expulser des pores de la pierre la gomme et l'acide qui s'y sont logés par suite des opérations de l'acidulation et du tirage.

L'emploi de l'acide acétique que nous avons indiqué depuis long-temps, réussit constamment, mais il ne nous semble pas préférable au nouveau moyen dont nous donnons aujourd'hui la double et ingénieuse application.

Eau clarifiée. 3 livres.
Potasse à la chaux. 1 »

Ces deux substances bien mêlées ensemble composent une liqueur qu'il faut mettre dans des flacons bouchés à l'émeri, jusqu'au moment de s'en servir.

§ I^{er}.

Retouches.

Après avoir mis le dessin à l'encre grasse, on répand sur toute la surface la préparation qui précède et on la laisse agir pendant quatre minutes au plus si le dessin est léger, et six minutes s'il est vigoureux; ensuite on lave la pierre à grande eau, on la laisse sécher et on fait les retouches.

Vingt-quatre heures après que ce dernier

travail est terminé, on fait subir au dessin une acidulation d'un degré au moins et de deux degrés au plus, puis on le couvre ensuite d'une forte dissolution de gomme que l'on laisse sécher, aussitôt après on peut commencer le tirage en prenant un noir d'une densité moyenne.

§ II.

Du procédé d'effaçage pour changer une ou plusieurs parties d'un dessin.

On dispose exactement la pierre comme pour faire des retouches ; quand elle est sèche, on verse avec précaution la solution précitée sur l'endroit que l'on veut enlever, on la laisse agir pendant 4 ou 5 heures, après quoi on lave la pierre, et quand elle est sèche, on dessine sur les parties devenues blanches, sans que le grain en ait souffert en aucune manière, et lorsque le dessin est fini, on acidule comme après les retouches.

CHAPITRE XVI.

Du Satinage ou redressement des épreuves.

Le satinage des épreuves est indispensable toutes les fois qu'il s'agit d'un dessin soigné; mais, pour ne pas nuire à la beauté de ces épreuves, le satinage ne doit avoir lieu que trois à quatre jours après leur tirage, temps nécessaire pour que l'encre d'impression soit assez sèche, et ne se décharge pas sur les cartons du satineur.

Ainsi les épreuves qui doivent être satinées, ont besoin d'être étendues sur des cartons à mesure qu'elles sont imprimées.

Quant aux épreuves des planches d'écriture ou des dessins qui ne demandent pas tous ces soins, il suffit de les étendre entre des cartons de pâte non lissés, pendant qu'elles sont encore humides, de charger ces cartons avec des poids ou des pierres, et de les laisser ainsi pendant l'espace de dix à douze heures. Au bout de ce temps, on les retire parfaitement redressées, et en état d'être livrées.

Les presses à satiner que l'on serre à force d'homme, tant au moyen d'un moulinet, que d'une barre en fer, sont bien préférables aux presses hydrauliques, qui ont l'inconvénient d'exercer une pression trop considérable, et d'opérer ainsi une forte décharge de l'encre d'impression sur les cartons lissés, en diminuant d'autant l'effet vigoureux des épreuves lithographiées qui en sont plus ou moins chargées.

L'encre d'impression que l'on emploie pour la lithographie étant composée avec un vernis d'huile de lin, dans la fabrication duquel il n'entre pas toujours des corps propres à faciliter la dessiccation, on conçoit aisément que les épreuves doivent perdre beaucoup de leur vigueur par l'opération du satinage, qui souvent suit le tirage à deux ou trois jours près; il est donc urgent d'éviter de choisir, pour l'effectuer, une presse mise en mouvement par les procédés hydrauliques et de la vapeur, qui sont si utilement applicables à d'autres objets.

CHAPITRE XVII.

Des dessins lithographiés à la manière noire, suivant M. Tudot.

Nous avons déjà eu l'occasion de citer plusieurs fois d'une manière fort honorable, dans le cours de cet ouvrage, divers procédés dont l'invention et le perfectionnement sont dus à M. Tudot, nous lui emprunterons encore quelque chose dans les détails qu'il donne sur celui de la manière noire, dont quelques essais nous ont démontré l'utilité en laissant entrevoir la possibilité de diverses améliorations.

Nous pensons, comme M. Tudot, que l'impression des dessins à la manière noire ne peut être confiée qu'aux meilleurs ouvriers; mais nous croyons aussi que peut-être l'on pourrait, avec économie, remplacer le papier de Chine en adoptant un fond de couleur au moyen d'une teinte de vernis; nous allons donner des détails sur ce procédé qui est connu depuis long-temps, dont nous avons fait un fréquent usage pour

adoucir la crudité des dessins exécutés par des artistes peu exercés dans l'art de dessiner sur la pierre, ou pour cacher l'absence des demi-teintes, lors de l'impression des dessins usés par un long tirage.

Lorsque des épreuves sont lourdes ou trop vigoureuses, ou que le travail de l'artiste n'est point assez terminé, on donne un fond au vernis d'huile de lin plus ou moins jaune, suivant son degré de cuisson. Moins un vernis est cuit et plus il est incolore, la concentration et l'inflammation des huiles étant un moyen sûr de leur donner une teinte plus foncée.

L'application de ce fond sur les épreuves se fait de la manière suivante : On prend une pierre lithographique blanche et polie, d'une dimension plus grande que celle du dessin de l'épreuve, en sorte qu'il y ait une marge de deux pouces sur chaque côté; on choisit un rouleau de peau blanche ou au moins un rouleau neuf, dont la peau roulée d'avance pendant plusieurs jours dans un vernis fort, et grattée avec soin, ne jette plus aucune partie plucheuse; au surplus, ce rouleau doit être exclusivement réservé pour ce genre de travail.

On place la pierre dans le chariot de la

presse ; on ajuste la largeur et la longueur de la pression, en choisissant un râteau d'une dimension convenable et en déterminant l'espace que le chariot doit parcourir, absolument comme lorsqu'il s'agit de tirer une épreuve.

On prend une seconde pierre blanche sur laquelle on étend sa teinte de vernis que l'on peut colorer si on veut, mais que l'on doit employer seule, s'il s'agit d'imiter le papier de Chine ; on charge le rouleau en le tournant sur cette espèce de palette, au moyen des poignées en cuir que nous avons décrites.

On charge la pierre qui est disposée sur la presse, en passant dessus toute la surface le rouleau ainsi garni de vernis, de manière à lui donner une teinte jaune égale.

Pour ne pas salir les marges de l'épreuve, on a des cadres de papier collé très-fort, que l'on fait en enlevant d'un carré de papier plus grand que la pierre, la grandeur juste du fond que l'on veut obtenir.

A chaque fois que l'on fait un fond, on met un de ces cadres sur la pierre qui est dans le chariot de la presse, en sorte qu'il s'interpose entre la pierre et l'épreuve que l'on pose ensuite, de sorte que toute la partie du dessin ou du pa-

pier qui doit recevoir un fond de couleur soit en contact direct et régulier avec la pierre couverte de la couche de vernis ; alors on met une maculature, on abaisse le châssis, on donne la pression, on fait marcher le chariot en amenant à soi les branches du moulinet, comme pour imprimer, enfin on enlève l'épreuve, on examine si le fond est bien d'équerre et s'il est du ton que l'on désire, afin de rectifier la pose ou la coupe du cadre de papier, ou bien modifier la couleur du vernis, etc.

Ce n'est pas seulement le papier de Chine que l'on peut imiter ainsi à peu de frais (car une fois la teinte adoptée et la mise en train terminée, ce travail est purement mécanique et peut être fait d'une manière très-convenable par un apprenti propre et intelligent), mais c'est l'effet du clair de lune que l'on obtient en ajoutant dans son vernis une petite quantité de blanc et de vert, en mettant un peu de rouge, on colore les blancs d'un dessin qui représente un incendie pendant la nuit, et on ajoute singulièrement à son effet pittoresque.

Maintenant nous donnerons un résumé analytique des principales opérations indiquées par M. Tudot, que nous ne pensons pas devoir

suivre dans l'immensité des détails qu'il a publiés sur ce genre de lithographie.

« La manière noire consiste à couvrir de
« crayon la surface de la pierre, puis à diminuer
« la quantité de crayon formant un ton noir,
« pour en obtenir une dégradation jusqu'à la
« teinte la plus claire. »

C'est le contraire du dessin lithographié avec le crayon comme on l'emploie habituellement, on va du clair au noir, montant successivement de ton les diverses parties du travail, jusqu'à leur entière mise à l'effet, par la manière noire ; on obtient du clair sur le noir, en enlevant progressivement le crayon engagé dans l'espace existant entre les grains de la pierre.

Le corps gras qui couvre les sommités du grain étant enlevé, la pierre se trouve à nu et les points blancs que l'on a découverts commencent la dégradation des teintes, forment les aspérités qui reçoivent le crayon dans la manière ordinaire, et composent le travail qui vient en noir à l'impression ; mais dans la manière noire, elles donnent le point blanc sur l'épreuve.

On emploie plusieurs moyens pour enlever le crayon fixé dans le grain de la pierre, tels que

les grattoirs, les pointes en bois, en os ou en ivoire, et la flanelle.

Nous avons dit au chapitre 8, page 191, que la flanelle pouvait être employée pour frotter la teinte préparatoire de crayon des parties foncées, et la transporter ainsi sur les parties claires; on retire de cette manière une portion du crayon en diminuant la puissance attractive, et on obtient un travail moins transparent, mais plus léger.

Le crayon que l'on emploie pour dessiner à la manière noire doit être gras, comme celui dont nous indiquons la composition au ch. III, page 21, afin qu'il donne plus d'adhérence à l'encre d'impression, et qu'ayant moins de tenacité que les crayons secs et résineux, il se prête plus facilement à l'enlèvement par le frottement de la flanelle, et convient parfaitement à l'exécution des teintes claires, pour les parties foncées, mais transparentes, il est préférable d'employer le crayon dont nous donnons la composition sous le n° 2, au chapitre précité.

On peut, ainsi que le dit M. Knecht dans son traité de l'aqua-tinta lithographique, établir une échelle de teintes progressives du clair au noir, non pas comme lui, sur une pierre avec de

l'encre et des tampons, mais en choisissant dans les deux sortes de crayons que nous citons différens degrés de cuisson, qui donneront nécessairement des noirs gradués.

On conçoit que pour faire ce choix de crayons il faut en fabriquer exprès, et mettre à part chacun des coulages faits dans le moule, en ayant soin de les numéroter à mesure, afin de ne pas les confondre plus tard.

Pour exécuter un dessin à la manière noire, on fait son décalque sur la pierre, on trace tous les contours avec l'encre dont on se sert pour écrire au pinceau, et dont nous donnons la composition au chap. II, page 14; ces contours doivent être légers et très-fins, car il faut ensuite, pendant le travail, les diviser à la pointe sèche afin de les mettre en harmonie avec les autres parties du dessin qu'ils découperaient et produiraient un bien mauvais effet.

On peut réduire les teintes du crayon à quatre principales, qui composeront l'échelle de gradation.

Chaque crayon doit être mis dans un porte-crayon séparé et numéroté, afin qu'il ne puisse y avoir confusion pendant l'exécution du dessin.

On commence par garnir avec du crayon tendre toutes les parties claires du dessin, en appuyant fort peu, comme on fait ordinairement pour un grainé léger et transparent.

Les interstices du grain de la pierre étant remplis de crayon, on détermine le contour de cette teinte, puis on commence à enlever à la flanelle, que l'on choisit très-fine.

On doit prendre garde de toucher les blancs de la pierre avec la flanelle qui a servi à enlever du crayon, et ne l'employer qu'une fois pour cette dernière opération.

On répète l'enlevage à plusieurs reprises jusqu'à ce que l'on ait diminué l'épaisseur du crayon et obtenu la teinte que l'on désire.

Pour opérer cet enlevage d'une manière satisfaisante, il faut le commencer en appuyant très-peu avec la flanelle pour ne pas forcer par un choc trop violent le crayon, à pénétrer très-avant dans les pores de la pierre; en le terminant, au contraire, il faut appuyer davantage pour retirer le crayon du fond du grain où il s'est logé.

Lorsque les premières teintes sont terminées, on peut passer à celles qui doivent être faites avec le second numéro du crayon, il faut tou-

jours faire glisser la flanelle du côté des parties foncées qui avoisinent la teinte que l'on donne.

Pour ne pas salir les teintes claires, on peut employer des patrons de papier fort et collé, que l'on découpe à volonté.

Les détails qui doivent se détacher en vigueur sur la première teinte, s'obtiennent en revenant avec un crayon ferme; on remplit le grain et on diminue l'intensité du noir comme précédemment.

Les détails qui doivent se détacher en clair peuvent s'obtenir en employant le moyen dont on se sert pour enlever les lumières sur les dessins à l'aquarelle; on prend un pinceau et de l'eau; on silhouette les détails, et quand le crayon est un peu amolli par l'eau, on l'enlève en appuyant légèrement avec un linge fin et sec. Enfin, on termine le dessin avec l'encre et le pinceau, le crayon n° 2, 3 ou 4, suivant comme on veut obtenir plus ou moins de vigueur, puis on donne les coups de grattoir où ils sont nécessaires aux effets de lumière.

On peut donner plusieurs teintes au crayon sur une teinte primitive, afin d'arriver à un ton d'une transparence excessive, mais on rend par là l'impression presque impraticable.

Le grain de la pierre est une chose importante pour l'exécution de ce travail, il doit être fin, régulier, et offrir au crayon des aspérités saillantes, on peut l'obtenir remplissant toutes ces conditions en opérant le grainage avec le sable jaune de Mont-Rouge, tamisé au tissu de laiton n° 100, et en choisissant au préalable, deux pierres bien planes et d'une égale dureté.

La préparation acidulée, dont nous avons donné la composition pour les dessins au crayon, peut être employée avec succès sur les planches dessinées à la manière noire.

M. Tudot a imaginé une espèce de brosse au pinceau, composé d'un certain nombre de fils d'acier, que les commerçans désignent sous le nom de corde de Nuremberg, dont chaque brin est coupé à la longueur de deux pouces, ployé au centre, en sorte que les deux pointes se touchent, on réunit quelques-uns de ces bouts de fil métallique pour en former un faisceau que l'on emmanche dans un petit tube cylindrique de laiton ou de fer-blanc d'une longueur de 5 à 6 pouces, et d'un diamètre proportionné à la grosseur que l'on veut donner à cet instrument, que M. Tudot a nommé égrainoir; il doit

être flexible comme les petits pinceaux de laiton en usage chez les doreurs sur métaux, mais bien différens pour la forme de l'instrument que nous décrivons et que nous nommerons brosse à dégrader les teintes.

Pour ne toucher au besoin qu'une petite partie du dessin, on aiguise cette brosse sur une pierre du Levant, de manière à lui donner la forme conique des pinceaux dont les peintres se servent pour filer.

L'artiste doit fabriquer lui même la brosse à dégrader, et, pour y parvenir, peu d'outils lui sont nécessaires, il suffit d'avoir un petit marteau à pane pleine et plate, dans le genre de ceux qui sont propres à la fabrication des plumes d'acier dont se servent les écrivains lithographes, une pince de treillageur, des ciseaux d'acier fondu, une pierre grise à aiguiser et une pierre du Levant; pour faire les tubes de laiton ou de fer-blanc, on a quelques bandes de ces deux métaux, plusieurs mandrins en fer rond de différentes grosseurs sur une longueur de 7 à 8 pouces; des rognures de tringles sont excellentes pour remplacer ces derniers.

Les mandrins servent à donner la courbure

au métal adopté pour les tubes, en le martelant dessus.

Le crayon que l'on emploie pour dessiner à la manière noire lorsqu'on doit se servir de la brosse à dégrader, doit être sec et cassant, contenir plus de noir et moins de savon que pour le moyen à la flanelle, et par ce procédé une seule qualité de crayon suffit.

Au lieu de donner plusieurs teintes de crayon, on couvre généralement tout le grain de la pierre en une seule fois, dans toute l'étendue du cadre que l'on a préalablement tracé; le crayon doit être distribué par de larges hachures placées près les unes des autres, et croisées; on doit éviter de beaucoup appuyer sur les premières, dont les traces ne pourraient disparaître ensuite.

L'espace que doit occuper le dessin étant ainsi également teinté partout, on prend un morceau de bois dur, plat à l'une de ses extrémités, et arrondi à l'autre, assez semblable à un ébauchoir de modeleur, on met la partie plate sur la marge de la pierre, en penchant cet instrument sur la teinte préparatoire; on passe ainsi en appuyant avec force d'un bout à l'autre du travail, en ayant soin de le dépasser d'un pouce

au moins ; cette opération doit être faite de proche en proche, sur toute la partie noircie.

On pourrait remplacer avec avantage cet ébauchoir par un gallet de Gayac, monté sur un pivot à poignée, dans le genre de la roulette à transporter, dont nous donnons la figure sous le n° 8 de la planche première : bien entendu que le gallet doit être moins large des deux tiers.

On conçoit parfaitement que la couche de crayon doit être très-légère, sans quoi l'ébauchoir ou la roulette, qui doivent enlever le crayon des sommités du grain, et le conduire dans les interstices, le reporteraient sur les marges de la pierre qu'il salirait et nuirait à la propreté du travail.

Si après cette opération il existait quelques points blancs, on pourrait les boucher à l'aide d'un crayon taillé très-fin, que l'on appuierait légèrement.

On procède ensuite à la dégradation de la teinte en se servant de la brosse métallique, dont nous avons donné la description ; on la place entre les doigts à peu près comme les peintres tiennent leurs pinceaux, en passant cette brosse dans le même sens qu'ils s'en servent ; on

éclaircit légèrement la teinte, en la poussant perpendiculairement, elle pénètre dans les cavités du grain où elle subdivise le crayon qui s'y trouve, et en retient une partie entre ses fils.

On doit avoir soin de nettoyer cette brosse à l'aide d'un chiffon de toile un peu rude, autant de fois que cela est nécessaire, afin de ne pas reporter les parcelles de crayon sur les nouveaux endroits que l'on veut éclaircir.

Lorsque les fils d'acier commencent à s'émousser, on peut les aiguiser sur la pierre du Levant, légèrement frottée d'huile avec un linge fin, en sorte que les fils n'en puissent retenir, car ils ne manqueraient pas d'en mettre sur le dessin, ce qui causerait la perte du travail.

Après avoir obtenu la dégradation des teintes, il arrive fort souvent que des points qui ne peuvent être atteints par la brosse, demeurent plus foncés; comme l'harmonie est indispensable, il faut les attaquer au moyen d'un morceau de l'acier dont on fait des plumes, auquel on donne la même courbure, et que l'on taille en cure-dent pointu.

On termine le dessin en employant à la ma-

nière ordinaire le crayon, l'encre et le grattoir.

Le procédé de la manière noire convient surtout pour rendre les ombres vigoureuses et les grands effets de lumière, son exécution est minutieuse et difficile, il faut à l'artiste beaucoup de soin et de patience, son invention est plus ingénieuse que réellement utile, et pour notre compte personnel nous pensons que les artistes ne s'empresseront pas de l'adopter, et même que peu d'entre eux se détermineront à en faire de simples essais.

CONCLUSION.

Telles sont les observations que plusieurs années d'expérience nous ont permis de soumettre au jugement du public. Sans doute il eût été facile de les présenter d'une manière plus piquante pour les gens du monde, mais nous n'avons prétendu nous adresser qu'aux personnes qui cultivent l'art de la lithographie, et nous avons pensé que dans un ouvrage rempli de détails purement techniques, on devait préférer l'ordre et la clarté à l'élégance et à la rapidité du style.

Les services que la lithographie a déjà rendus aux arts, aux sciences et au commerce, prouvent assez l'importance de son invention et son utilité. Son rang est maintenant marqué parmi les arts industriels : elle tient le milieu entre les belles gravures et les gravures moyennes. Elle présente, entre autres avantages, une grande célérité et une économie immense dans l'exécution ; elle est la reproduction parfaite des dessins de nos grands maîtres ; elle réunit dans les mêmes mains les moyens de créer et de reproduire. Avec elle, le dessinateur se passe du graveur; il multiplie lui-même à l'infini ses études d'après nature, ou les objets d'art, aussi bien que les créations de son génie.

Avant l'invention de la lithographie et des perfectionnemens survenus par suite de son importation en France, on publiait une foule d'ouvrages scientifiques dont la nature et l'objet exigeaient que des figures accompagnassent le texte, et cependant la plupart en étaient dépourvus. Le prix élevé de la gravure, la lenteur de son exécution, étaient et seraient encore des obstacles invincibles ; il appartenait à la lithographie de remplir cette espèce de vide, et de faciliter l'étude des sciences en présentant aux yeux les figures à l'appui des des-

criptions, en rendant ces dernières plus claires, plus concises, et en donnant aux démonstrations plus de force et d'énergie.

Le commerce n'avait d'autre moyen, pour la publication de ses actes et de ses transactions, que l'impression en caractères, moins propre que la lithographie à ce genre d'opérations, puisqu'il lui est impossible, malgré les progrès étonnans de la typographie, d'imiter aussi parfaitement l'écriture d'un commis, de donner le *fac-simile* d'une signature, etc., etc. La lithographie sera toujours plus élégante, plus expéditive et souvent moins coûteuse.

En empruntant à nos confrères les lithographes et aux personnes qui ont écrit sur cet art ingénieux, la description de divers procédés qui nous ont paru devoir intéresser nos lecteurs, nous avons eu pour but d'augmenter les moyens de leur publication, de les populariser pour ainsi dire, et de rendre à leurs inventeurs un service égal à l'intérêt que nous trouvons nous-mêmes à justifier le titre de notre livre en l'enrichissant de toutes les connaissances utiles en ce genre.

Citer un nouveau procédé, en nommer l'inventeur, c'est faire l'éloge de l'un et de l'autre.

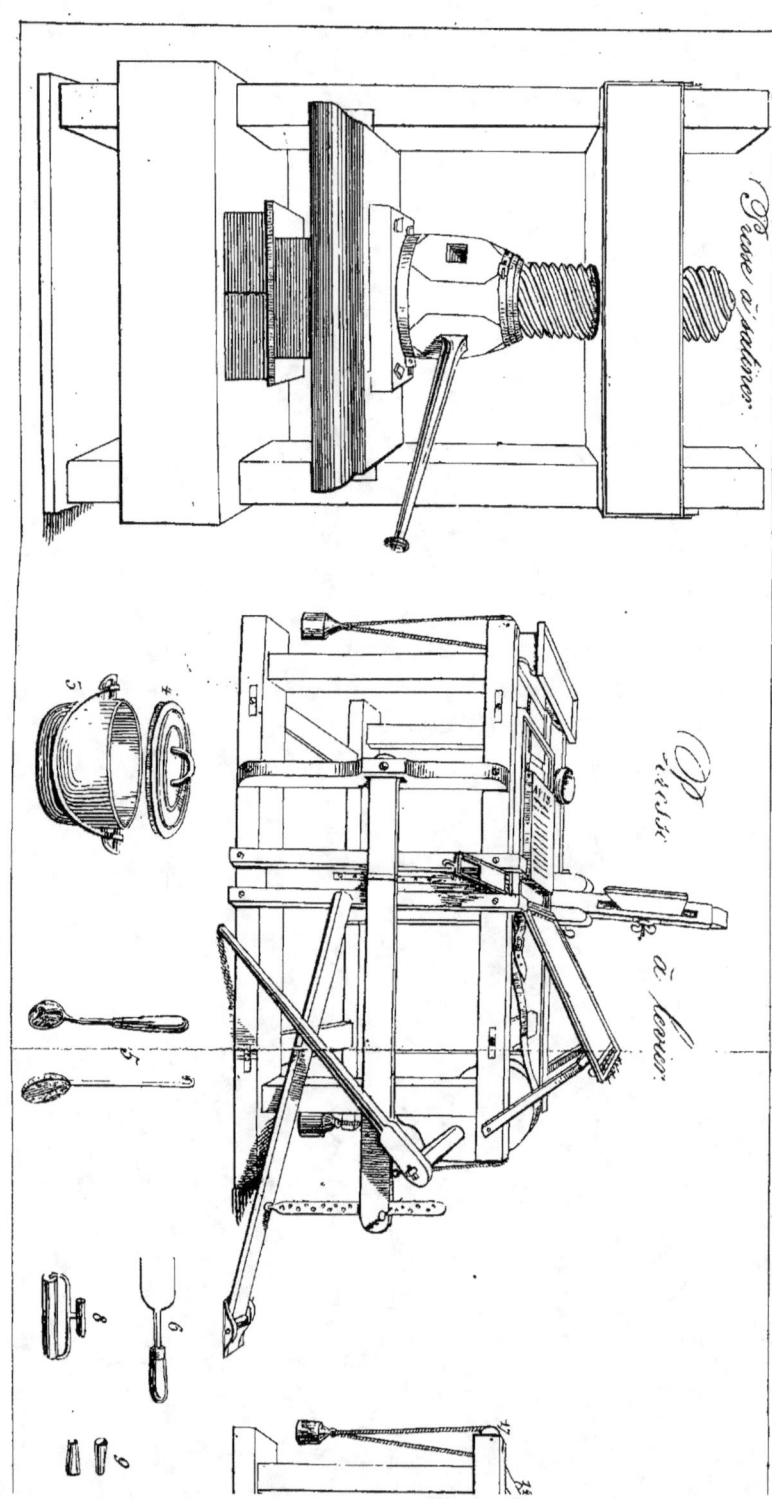

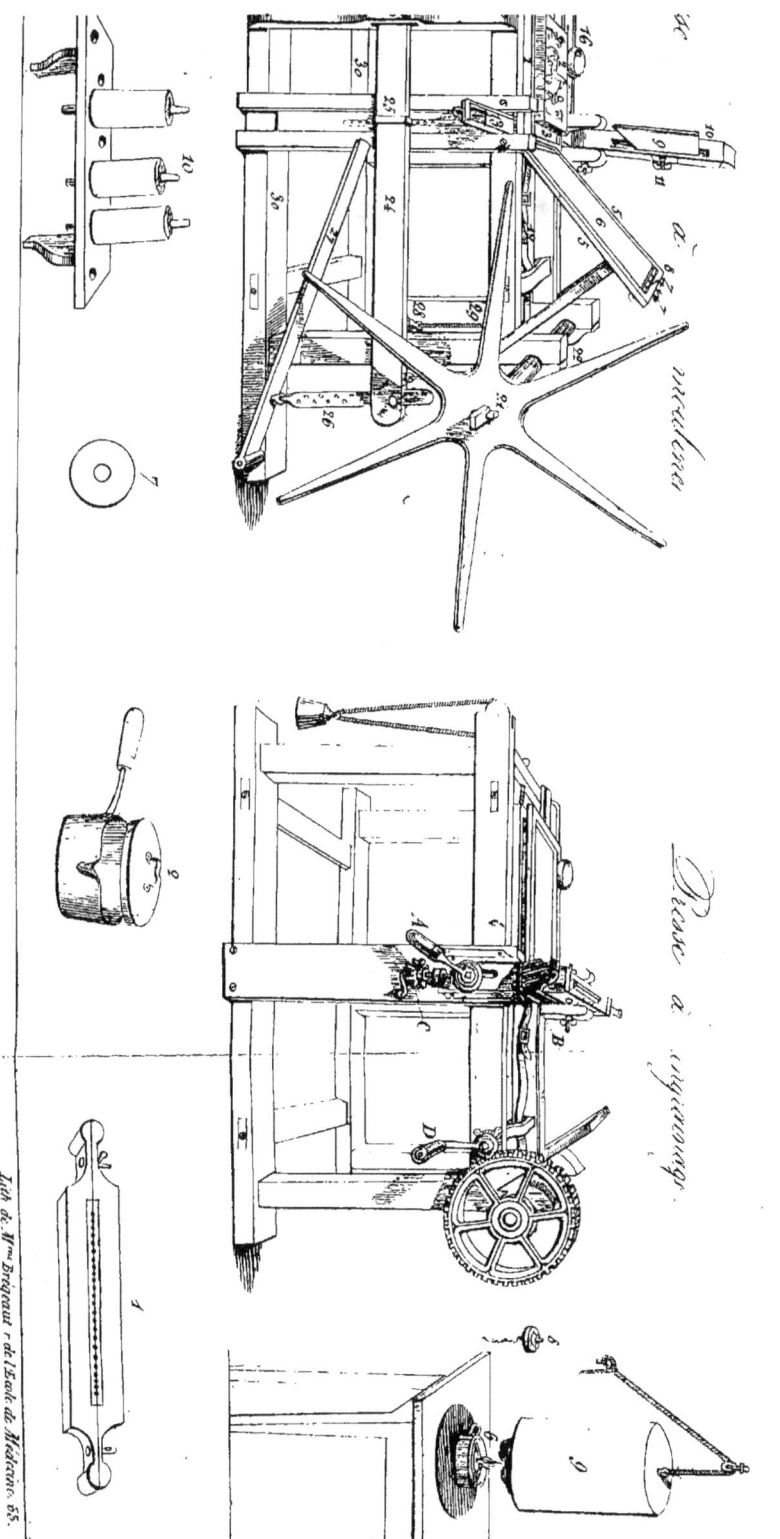

Presse à viguerons.

Manuel du Lithographe Pl. I.

Lith. de Mme Brignoux r. de l'École de Médecine, 65.

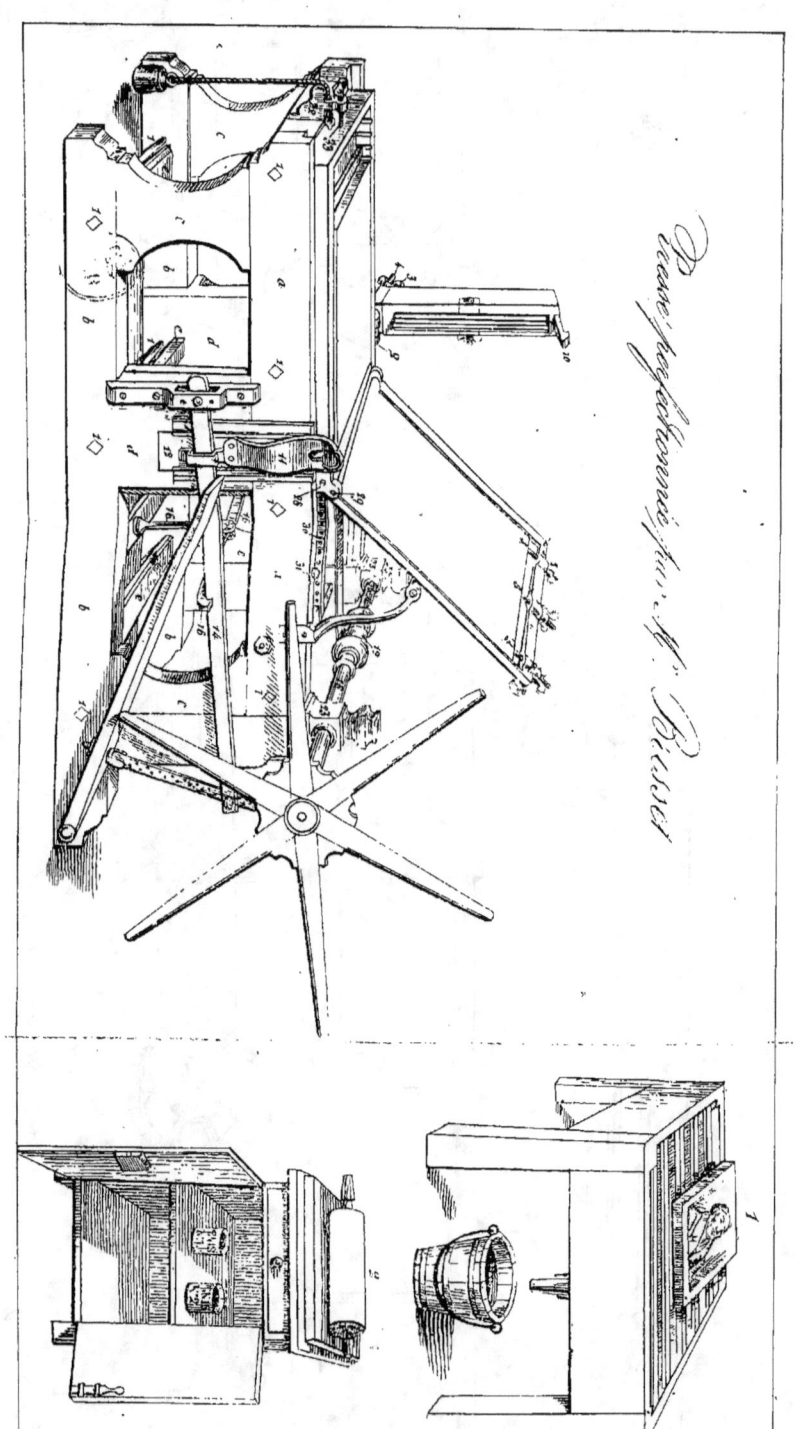

Manuel du Lithographe Pl. II.

Chinois

子
你
東
地
上
行
出

Anglaise contre-épreuve.

Arabe.

a b c d e f g h i j k l m n o p q r s t u v x y z.

MUSIQUE.

Sanscrit.

हिन्दुस्तान

Persan.

Lith. de M.me Brejeaut, r. de l'École de Médecine, 33.

PRIX COURANT

des Presses, Pierres, Ustensiles, Outils et produits chimiques nécessaires pour l'art lithographique.

ARTICLE I^{er}.

Presses de BRISSET, *mécanicien, rue des Martyrs n° 12, faubourg Montmartre.*

PRESSES ANCIEN MODÈLE.

A moulinet, mécanisme ferré sur bois, deux châssis en bois.

FORMAT.

19°...	26° grand-raisin....	300 f.	c.
22°...	30° jésus.........	350	
23°...	33° colombier......	400	

PRESSES A MOUFLES MODÈLE 1828 A 1832.

De son invention, à pieds carrés, mécanisme

en fer, arbre de moulinet avec sa bobine en fer poli.

15°...	18°	pour carré....	350 f. c.
18°...	24°	— raisin....	450
19°...	26°	— grand-raisin.	460
22°...	30°	— jésus.....	525
23°...	33°	— colombier..	600
24°...	36°	— grand-aigle.	700
29°...	42°	— gr.-monde.	800

MODÈLE 1833.

Breveté avec tous ses perfectionnemens, pieds à archivolte de 11° 6 de large. L'arbre du moulinet monté sur deux poupées en fer poli, dans lesquelles est pratiqué un réservoir d'huile pour alimenter les coussinets pendant trois mois. Les frottemens de l'arbre du cylindre se font également sur des coussinets ajustés dans un réservoir en fer, contenant un huitième de litre d'huile. 30 francs de plus pour les quatre premières dimensions et 50 pour les trois dernières, ci-contre.

ARTICLE II.

Presses de MANTOUX, *lithographie, rue du Paon-Saint-André-des-Arts,* n° 1er.

PRESSES CYLINDRIQUES.

Ces presses, bien supérieures aux autres pour la promptitude du tirage ont obtenu le prix proposé par la Société d'Encouragement.

PRESSES ANCIENNES, AYANT SERVI.

De 18 pouces sur 22 pouces de tirage, châssis en bois à moulinet ou engrenage. .	360
De 18 pouces sur 22, châssis en fer. . .	400
De 22 pouces sur 28, châssis en bois. .	400
—— châssis en fer. . .	450
Grand-raisin, châssis en bois.	460
—— châssis en fer.	520
Grand-aigle châssis en bois.	600
—— châssis en fer.	660
Grand-monde châssis en bois.	760
—— châssis en fer.	830

ARTICLE III.

PIERRES LITHOGRAPHIQUES

DE MUNICH.

Dépôt chez Mantoux, *rue du Paon-St.-André.*

	1er CHOIX.		2e CHOIX.	
De 7/9 pouces.	3 f.	15 c.	3 f.	c.
8/10	3	90	3	20
9/12	5	40	4	50
10/12	6	»	4	80
10/13	6	50	5	20
10/14	7	»	5	60
12/13	10	»	7	50
12/14	10	50	8	40
12/16	11	»	9	»
12/18	11	50	9	60
14/18	16	»	12	75
15/18	17	»	13	50
16/20	20	80	16	50
18/22	30	»	23	75
18/24	32	50	25	80
20/26	37	»	20	50

PIERRES DE MUNICH PREMIER CHOIX.

Dépôt chez BRISSET, *rue des Martyrs,* n° 12.

Blanches et grises.

De 7/8 pouc.	3 f.	c.	De 15/18 p.	17 f.	c.
7/9	3	15	16/20	20	80
8/10	5	90	18/22	30	»
9/12	5	40	18/24	32	50
10/12	6	»	20/26	37	»
10/13	6	50	24/30	47	»
10/14	7	»	24/32	50	40
12/15	11	»	30/36	75	»
12/16	11	50	26/40	75	»
14/18	16	»	28/40	80	»

Un troisième dépôt existe à Paris, chez VOLKMANN, *rue N.-Dame-des-Victoires,* n° 14.

ARTICLE IV.

Rouleaux pour imprimer, châssis et sangles pour les presses, de la fabrique de SCHMAUTZ *aîné, rue du Cherche-Midi,* n° 5.

Rouleaux de 12 pouces de long. 10 fr. c.
— de 11 pouces de long. 9

Rouleaux de 9 et 10 pouces de long.	8 f.	c.
— de 8 pouces de long.	7	
— de 7 pouces de long.	6	
— de 6 pouces de long.	5	50
Cuir à châssis ordi. de 35 p. sur 24	20	75
——— de 32 p. sur 24	16	
——— de 30 p. sur 22	15	
——— de 26 p. sur 20	12	
——— de 22 p. sur 18	10	
——— de 18 p. sur 15	7	
Cuir à châs. laminé, de 35 p. sur 24	24	
——— de 32 p. sur 22	20	
——— de 30 p. sur 22	18	
——— de 26 p. sur 20	15	
——— de 22 p. sur 18	12	
——— de 18 p. sur 15	9	

ARTICLE V.

Instrumens et outils pour dessiner, graver et écrire sur la pierre.

§ Ier.

Limes et feuilles d'acier pour la fabrication des plumes, VOLKMANN, *rue Notre-Dame-des-Victoires, n° 14, et* PETIT, *quincailler, rue de la Barillerie, n° 15,*

§ II.

Pinceaux de martre brune pour dessiner et écrire en lithographie, Alphonse Giroux, *rue du Coq-Saint-Honoré, et à la Palette de Rubens, rue de Seine-Saint-Germain, n° 6.*

§ III.

Grattoirs, pointes, couteaux, ciseaux, etc., de la fabrique de Bancelin, *coutelier, rue de Bussy, n° 40.*

Grattoir, pointe à deux tranchans.	1 f.	50 c.
Idem, à un tranchant.	1	25
Porte-pointe à deux fins.	2	»
Idem, à grattoirs.	2	50
Grattoir à ciseau emmanché.	1	50
—— feuille de sauge.	1	50
Pointe sèche à graver.	1	»
Grattoir porte-pointe fermant.	2	»
Grattoir-râcloir pour la pierre au noir.	1	50
Ciseaux d'acier fondu pour la taille des plumes d'acier.	3	»
Couteau à gratter le rouleau.	1	50
Couteau à palette pour broyer.	2	»

Couteau à rogner le papier, le pouce 1 25
Manche pour ce dernier couteau, 2 50 à 3 »

§ IV.

Moules pour fabriquer les crayons, Drevault, mécanicien, rue de la Licorne, n° 4 (Cité).

§ V.

Noir de fumée dégraissé, Bouju, rue des Marais-St-Martin, n° 43.

Art. vi.

Produits chimiques., M. R. Brégeaut, lithographe breveté, n° 33, rue de l'Ecole de Médecine.

Mixtion acidulée pour la préparation des planches dessinées et des écritures, la bouteille. 4 f. » c.
Encre autographique liquide, le 1/4 de litre. 5 »
 Idem en bâton, le bâton. » 75

Encre lithographique, en bâton, pour la plume et pour le pinceau. . .	»	75
Encre pour imprimer le dessin, la livre.	10	»
Encre pour imprimer l'écriture, la livre.	7	50
Essence de térébenthine, la bouteille	1	»
Papier autographe, la main, coquille à lettre déployée.	6	»
Papier de chine, la feuille.	»	70
Plumes toutes montées, la douzaine.	8	50
Crayons n° 2 et 3, la douzaine. . .	»	90
Vernis fort pour le dessin, la livre. .	3	»
— pour l'écriture, la livre. . .	2	»

TABLE DES MATIÈRES.

Pages.

Avis de l'Éditeur *Page* 1
Avant-propos. iii
Lois et Ordonnances. xxiv
CHAP. I. Des Pierres lithographiques, de leurs différentes qualités, de la manière de procéder à leur grainage et polissage. 1
Sect. I. *id.*
Sect. II. Grainage des Pierres pour les Dessins au crayon. 8
Sect. III. Polissage des pierres pour les Dessins à l'encre, à la pointe sèche, et les Ecritures. 12
CHAP. II. Encre lithographique pour dessiner et pour écrire 14
CHAP. III. De la Fabrication des Crayons lithographiques 21
CHAP. IV. De l'Encre et du Papier autographiques, de leur fabrication et de leur usage. 34
Sect. I. Papier autographe. 51

DES MATIÈRES.

Pages.

Sect. II. Du transport sur pierre. 57
Sect. III. Des étuves pour sécher les pierres destinées aux transports autographiques. 59
Chap. V. De la Fabrication des Vernis propres à l'impression lithographique 74
 Art. I. Des Huiles. 80
 Art. II. Manipulation des Vernis 81
Chap. VI. Des Noirs de fumée, et de leur emploi dans la fabrication des Encres d'impression et de conservation. 87
 Art. I. Des Noirs de fumée. *id.*
 Art. II. Composition de l'Encre d'impression pour les dessins au crayon. 91
 Art. III. 95
 Art. IV. De l'Encre grasse ou de conservation. *id.*
Chap. VII. Des Papiers employés pour l'impression des différens genres de Dessins lithographiés, de leur mouillage; des papiers

de Chine, et de leur prépara-
tion. 96
Art. i. id.
Art. ii. Papiers pour l'impression des
Dessins à l'Encre et des Ecri-
tures. 104
Art. iii. Du mouillage des Papiers. . . . 105
 § I. Mouillage des Papiers sans colle. 106
 § II. Mouillage des papiers collés . . . 108
Art. iv. Du Papier de Chine, et de sa pré-
paration. 109
Art. v. Du Papier de Chenevotte, pro-
venant du rouissage des Chan-
vres et des Lins. 127
Art. vi. Moyens pour reconnaître la pré-
sence des acides et de tous corps
nuisibles à la lithographie, em-
ployés pour la fabrication du
papier 130
Chap. VIII. Du Dessin sur pierre au
Crayon, à l'Encre, au Grat-
toir, ou à la Pointe sèche, des
effets et usages du Tampon ou
Lavis lithographique, de l'A-
qua-tinte. 132

Art. I. Du Dessin au Crayon. 132
Art. II. Du Dessin à l'encre et des Ecritures. 143
Art. III. De l'emploi du Tampon ou Lavis lithographique, et de ses avantages. 147
§. I. id.
§. II. Du Lavis sur la pierre, suivant M. Tudot. 150
Art. IV. De la Pointe sèche ou Gravure sur pierre. 158
§ II. Procédé d'effaçage pour parvenir à la correction des Dessins en gravure sur pierre, donné par la Société d'Encouragement. . 161
§ III. 163
Art. V. De l'Aqua-tinte lithographique. 168
§ I. Des teintes plates. 171
§ II. De la Couverte. 172
§ III. Des Ombres au Pinceau. 174
§ IV. De l'effet en clair sur un fond obscur. 176
§ V. De l'effet obscur sur un fond clair 177
§ VI. De l'effet obscur sur un fond obscur 178

§ VII. De la manière de reteinter ou donner une nouvelle teinte au Dessin 179
Art. vi. De la Lithographie en couleur. 180
Art. vii. Des instrumens et outils nécessaires au Dessinateur lithographe. 182
§ I. Des Plumes en acier. id.
§ II. Des Pinceaux. 186
§ III. Des Pointes. 187
§ IV. Machine à dessiner ou Pantographe. 188
Art. viii. De l'imitation de la gravure sur bois. 189
Art. ix. Dessin estompé ou Frottis lithographique. 191
Art. x. Lithographie et Typographie réunies. 193
CHAP. IX. De l'Acidulation des Pierres dessinées. 196
Art. i. De cette préparation en général. id.
Art. ii. De la manière d'aciduler les Pierres dessinées. 201
Art. iii. Première composition. 204
CHAP. X. De la Presse lithographique et

des Ustensiles qui y ont rapport.	207
ART. I. De la Presse lithographique.	id.
§ I.	id.
§ II. Presse inventée par Brisset, Mécanicien à Paris, rue des Martyrs, N° 12.	213
ART. II. Des Ustensiles nécessaires à l'impression	219
§ I.	id.
§ II. Rouleaux cylindriques servant à l'impression.	220
§ III.	222
CHAP. XI. De l'Impression lithographique et des soins qu'elle exige.	id.
ART. I. Du tirage des Dessins au Crayon.	226
ART. II. Tirage des Dessins a l'encre et des Ecritures	234
CHAP. XII. Des accidens qui peuvent survenir pendant l'Impression, et des moyens d'y remédier.	236
ART. I. Des Bavochages.	237
ART. II. Empâtemens.	238
ART. III. Estompe	241
ART. IV. Taches d'eau.	243

TABLE DES MATIÈRES.

 Pages.

Art. v. Taches de graisse. 244
Art. vi. Taches de gomme 245
Art. vii. Taches d'acides ou de sels. . . 246
Art. viii. Taches de salive. 247
Art. ix. Lignes de râteau, de maculature et de châssis. 248
Art. x. De la pâleur d'un Dessin d'abord vigoureux. 249
CHAP. XIII. De la Conservation des Dessins pendant un temps considérable. 250
CHAP. XIV. Du transport des Gravures et des Epreuves lithographiques sur pierre. 258
CHAP. XV. Des Retouches aux Dessins sur pierre. 263
CHAP. XVI. Satinage ou redressement des Epreuves. 270
CHAP. XVII. Des Dessins à la manière noire. , 272
Conclusion. 286
Prix courant des presses, pierres, ustensiles, etc. 289

FIN DE LA TABLE.

TROYES. — IMPRIMERIE DE GARDON.

www.ingramcontent.com/pod-product-compliance
Lightning Source LLC
Chambersburg PA
CBHW071612220526
45469CB00002B/329